U0091914

紙　線稿臨摹　上色參考　優秀範例

要懂的空間設計思維

設計思維
手繪技法

顧琰
王晨陽　編著

從問題意識到圖紙分析，從室內空間設計到室外景觀規劃
主題辨析、線稿描繪、上色呈現……
想成為專業設計師的你，一定要懂的空間設計思維！

崧燁文化

目錄

目錄

前言

作者基於多年的經驗總結彙集成這樣一本環境設計手繪探索讀本。一方面，將這些年所累積的一些規律方法與朋友們分享探討；另一方面，也希望借此幫助有需要的人更好地理清學習、工作道路上的一些問題。

本書不僅僅是一本關於設計手繪方法的學習參考書，更是一本設計思維觀念表達的探討讀本。尤其相比較於當下紛繁的環境設計手繪書籍，本書更加強調回歸問題意識的重要性。由此，可以清晰認知環境設計手繪的初衷，包括對問題的分析圖解並最終將解決方法呈現於圖紙之上。作為環境設計的探索者，設計師本身也肩負著創造美好人居家園的重擔。所以，對場所問題的挖掘分析與探索解決自然也代表著一種價值觀念的傳達。正因此，在徒手勾勒之間除了呈現出絢爛的創意，還有一份不可推卸的社會擔當，同樣要求設計師面對人類生存環境營造的各種挑戰去勇敢探索。

在本書開篇章節，首先透過具體的幾個問題來探討環境設計手繪的使命，幫助讀者清除觀念障礙。這也為更好地與大家一同去探索接下來的章節做了鋪墊。第二章的基礎技法辯證，是希望藉著分析幾點讀者學習手繪中的疑問來闡明設計手繪自身的價值取向，這也是在辯證中去理解、掌握設計手繪訓練的方向。第三章試圖從空間結構的視角幫助大家提升空間想像力，並探討空間思維的有趣方法和規律。第四章結合具體的空間功能分類分析，來和大家一起將空間處理的部分策略進一步地融會貫通。此章最後從具體的空間功能示例出發來理解手繪探索的方法。透過第三章與第四章，使大家對空間層次與功能概念有一個初步的理解。從第五章開始，就正式涉及對快速表達圖紙構成及訓練的探討，試圖為大家理清楚主題設計中的一些技術因素，幫助大家有針對性地安排自己的學習進度。在最後第六章中，我們將部分優

前言

秀的主題設計案例集中呈現給大家。這一章中的主題作品是在近 45 位優秀的設計師和碩士研究生的訓練習作中精心挑選而成。透過第一手資料，也想讓更多人對相關院校與機構專業手繪選拔所需具備的素養有所了解，以此促進大家進一步體會設計手繪的方法規律，並去除浮躁投機的心態專心磨練手頭功夫。

本書力圖避免冗長的論述，希望用最簡潔有力的文字與圖片使讀者領悟所要傳達的精華內容。與此同時，筆者在書中也會力圖以點帶面，透過各種案例圖示的分享，來進一步啟發讀者。一方面，希望激發大家找到適合自己的方法去累積多元的知識；另一方面，也希望幫助大家形成一些基礎的知識結構和思維體系，為將來的研究和實踐打下一定基礎。本書的觀點和內容僅為一家之言，無法面面俱到，文中不足及疏漏之處，也希望朋友們給予批評指正。

顧 琰

第一章
設計手繪的意圖

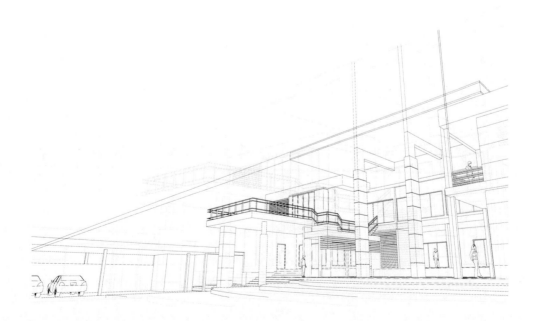

第一節　回歸問題意識：探索→發現→圖解

　　一開始，我們就來切入本書核心概念的探討，也就是設計手繪的使命是什麼。早先就有設計學科的老教授不斷強調「讓設計回歸問題本質」的重要性，反對只利用設計進行「塗脂抹粉」的裝飾。也有知名教授曾談到，設計從根本上來說並不是藝術，設計首先是用來解決問題的。

　　說到對問題的探索，客觀生活中的諸多問題本身具有多元化的特徵，同時人在利用環境的過程中也會產生各種問題。而在不同時空要素共同作用下，人們對環境的體驗也會產生種種變化。這其中就包含著諸多可能，需要設計師去挖掘分析並最終提供創意的空間環境設計策略。隱藏於環境現象之中的問題等待著人們去探索。人的生活需求與環境問題之間總有千絲萬縷的聯繫，手繪表達可以更好地幫助我們從藝術設計的角度去探索現象及其背後的邏輯聯繫。再者，對於不同的人來說，同樣的環境有著不同的意義和價值，所產生的問題也自然不盡相同，而這些往往可以借助分析探索的筆觸讓設計實踐的邏輯認知和解決方法漸漸清晰。

　　設計師的專業素養中需要具備一種敏銳性，這可以幫助我們發現隱藏於環境問題背後的各種機遇。在紛繁的設計活動中，人們探索的各種現象和問題在不同層面上展現著人對於生活的各種理解與期望。所以，我們需要用敏銳的視角，從社會生活的各個層面中去體察和掌握問題，憑此方能更好地發現產生現象、導致問題的各種因素。而這些因

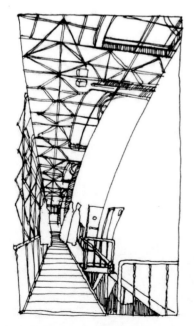

圖1-1　法國波爾多法院草圖（筆者自繪）

素，不僅涉及其自然屬性，也包含可能的社會屬性；不僅包含空間要素，也有時間要素；不但能夠在客觀使用中發揮影響，也可以在人的精神體驗中產生作用。因此，發現現象和問題背後的關鍵影響因素，能幫助我們更好地去解決問題。而好的解決問題的過程也可以被理解為是一種生活中的用心闡釋。

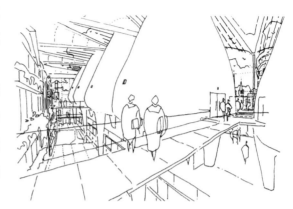

圖 1-2

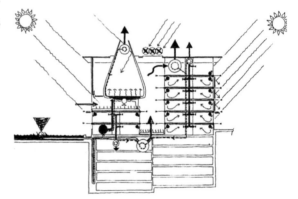

圖 1-3

圖 1-2 到圖 1-4 理查·羅傑斯手繪草圖項目照片：法國波爾多法院，單黛娜，羅傑斯·理查·羅傑斯事務所專訪 [J]·葉南，譯·世界建築導報，1997（Z1）：10－21，65.

圖 1-4

圖 1-5　法國波爾多法院草圖（筆者自繪）

　　設計手繪除了其本身可以給人獨特的審美體驗，更重要的是它還可以促進設計師在解決問題的過程中，去一步步圖解出解決問題的方法、邏輯和具體方法。結合對現象、問題以及影響要素的發現，設計師對問題的解決，應當充分考察自然環境與人類社會的共同作用，發現並利用各種可能性，去充分調動各種環境要素並使其發揮積極的影響和價值。快速手繪表達也可以作為這一過程的思維捕捉工具。

　　當然，如果能立於人類生存的策略格局看待問題，一步步探索現象背後的本質，就有助於人們釐清價值取向，從而更好地利用身邊的資源，服務於社會變遷與自然保護和諧共生的訴求。在圖解問題的過程中，設計師會一步步接近各種可能的「機遇」，也正是此時，創意被手繪記錄下來。不少朋友都有一個共識，就是在做設計時，哪怕隨手勾勒出的對大腦思維火花的紀錄，都有可能成為日後深化方案的重要提示和指引。大家可以隨身準備一個記錄本，甚至睡覺時，也可以把本子放在枕邊。這樣，就可隨時將大腦中迸發的靈感記錄下來，為日後的設計工作提供思路源泉。

圖 1-6　第歐根尼小屋草圖（筆者自繪）

圖 1-7　第歐根尼小屋專案照片

圖 1-8　拉維萊特公園設計分析 [1]

1　大師系列叢書編輯部，伯納德・屈米的作品與思想 [M]，2005.

線

點

面

圖 1-9　Bernard Tschumi 手繪草圖 [2]

第二節　明確點到為止：輔助思維→高效探索

　　有很多朋友在進行手繪訓練的時候，因不得要領而感到迷茫。在這裡筆者和大家分享一個心得，其實設計手繪畫好不難，但前提是有沒有設計能力去面對所要解決的問題。記得在歐洲和同行交流的時候，大家在手繪表達訓練上好多都是伴隨著設計能力的提高而一步步提高的。也就是說，從設計思考能力訓練這一核心點出發，順帶把手繪能力提高。而且，很多優秀的設計師，往往都是簡單幾筆手繪就能概括出所要表達的內容，清晰而又明確，反倒會對讀圖者的觸動比較大。

　　說到這裡，我們可以引出本節的核心觀點之一，即手繪的重要作用是為了輔助思維的表達，從而高效地探索問題。那麼如何實現高效探索？應當是抓住問題癥結所在，用幾步核心手法將其解決。這樣一來，設計師的精力就可以投注在對問題本身的挖掘上，不斷地提高效率，向前推進工作。這也是一個策略，針對好多朋友在手繪表達時所遇到的一個問題，即精力過分投放

2 同上。

在美化畫面和不斷塗加細節上，但最終卻偏離了解決問題的出發點而導致浪費時間。思維的關注點及其堅定性，有些時候也需要大家去留意並培養。只有矢志不渝的專注，才有可能使手繪效率得以最大限度地提高。

　　這與利用思維的發散性並不矛盾，也同樣需要借助手繪去培養運用。對一個問題的探討，思路和方案可以是多元的，但能否及時有效地呈現出比較的多元思考就要靠紮實的手繪來點到為止的掌握與呈現。由此，思維的專注與發散都可以在有效的培養、利用中，面向具體設計問題的解決。而手繪表達正是一個途徑，是輔助思維的過程，對思考不斷記錄、呈現並進行分析對比，最終幫助設計師接近解決問題的各種方法。

圖 1-11　Renzo Piano's design: MUSICAL SPACE FOR THE OPERA "PROMETEO"- VENICE AND MILAN, ITALY[3]

圖 1-10　托馬斯‧赫爾佐格教授建築設計及草圖 [4]

3　Philip Jodidio. PIANO: Renzo Piano Building Workshop (1966—2005)[M]. Cologne: TASCHEN. 2005.

4　Thomas Herzog. Oskar von Miller Forum[M]. München: Hirmer Publishers, 2011.

第三節　輔助觀念傳達：設計方法→價值取向

　　手繪的表達，從一步步地將分析過程提取出來，到最後透過各種圖紙形式將設計方法呈現出來，整個過程中蘊含著設計價值的取向。好的手繪概念表達，最終也可以看作是好的價值觀念的傳達。這其中也包含著人與人、人與自然萬物之間的關係處理。而設計手繪可以將各種關係的探討和挖掘以可視覺化的方式呈現在草圖中，有助於人們隨時提取、回顧和分析設計過程中的一系列線索。

　　從一個設計師的手繪思考當中，也許可以看到人與人之間交流互動的促進；也許可以看到空間與陽光之間的親密交融；也許可以看到鳥語花香被巧妙引入生活環境之中……這背後甚至還有對方案建造實現過程的思考：是否環保？是否尊重地區文化？是否為未來發展提供靈活可變的空間模式？而這一切的一切，設計師都可以借助空間手繪來輔助思考，並進一步記錄並呈現每一個靈感。也許就在這些手繪圖紙當中，孕育著未來生活的各種巧妙設想，等待著一個個被實現（圖 1-17）。

圖 1-12　托馬斯・赫爾佐格教授設計的漢諾威世博會生態大屋頂照片、構造分解及手繪 [5]

5 英格伯格・弗拉格等，托馬斯・赫爾佐格：建築＋技術 [M]，李保峰譯，2005.

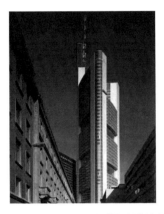 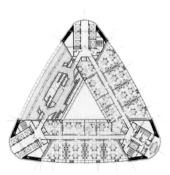

圖 1-13　諾曼・福斯特設計的法蘭克福商業銀行項目照片、平面圖、手繪及剖立面圖[6]

　　在示例圖的幾個作品中，設計師均採用簡潔概括的手法，生動地勾勒每個方案的空間設想。在徒手勾勒之間，人與人、人與空間的互動關係也清晰可見。在手繪中，設計師在提出一種空間設想的同時，也進一步為方案深入提供了創造性的容

圖 1-14　理查・羅傑斯 Solar City Linz 住宅光照通風分析圖[7]

器，人在空間中的行為方式於創意規劃設計中也獲得新的演繹。圖 1-17 向我們整理了對於設計而言至關重要的思考視角和分析邏輯。

6　大師系列叢書編輯部，諾曼・福斯特的作品與思想 [M]，2005.

7　托馬斯・赫爾佐格，太陽城（一期），林茨，奧地利 2004[J]，世界建築，2007（09）：
　　52—53.

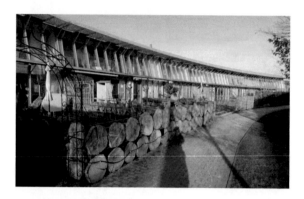

圖 1-15　林茨太陽城實景照片一

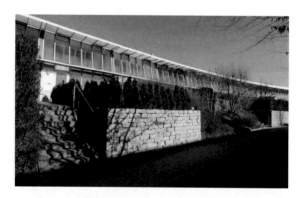

圖 1-16　林茨太陽城實景照片二

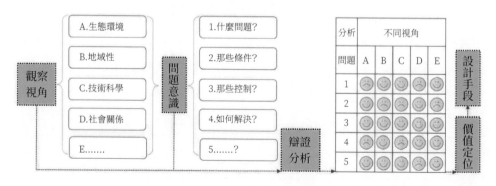

圖 1-17　設計思維分析邏輯導識圖

第二章

基礎技法 —— 辯證

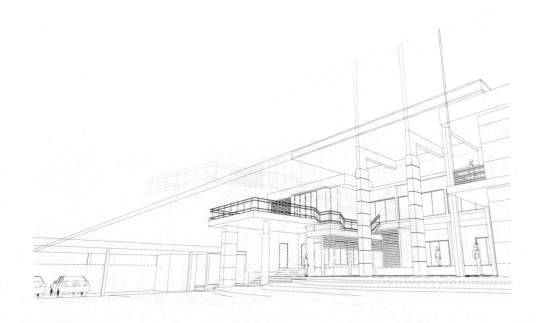

在教學中，發現有的同學會直接針對設計命題給出一個效果圖。面對嚴格的考試時間要求，可以將設計分析過程在大腦中快速思考完成，對此應該認可。但這並不意味著設計結果的呈現不需要合理的分析過程。並且，好的設計手繪表達時常會將效果圖與分析圖同時呈現給讀者，並以豐富的資訊量和嚴謹巧妙的邏輯獲得好評。一方面，設計經驗的累積和運用可以提高設計表達效率；另一方面，如果能結合設計命題有一個思考創新的過程並展現出自己的分析思路，也是一種創造力的展現。同時我們也要看到，精彩的分析圖不僅可以造成闡述最終設計成果的作用，還可以讓讀者發現設計者思考的過程，進一步加深對設計概念的領會。與此同時，設計師的思維方式也決定著一系列圖紙的先後呈現次序。在第五章中，將會為大家具體解答不同思維方式是如何左右快速表達順序的。

圖 2-1

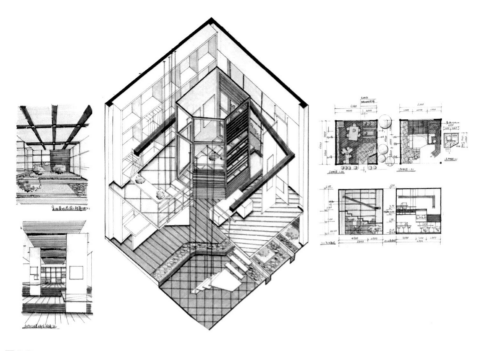

圖 2-2
圖 2-1 至圖 2-2 從螺旋動線概念入手進行分析，最終得出進一步的空間關係組織（作者：歐陽書琳）

第二節
畫面留白：以無勝有的魅力 VS 內容的平均呈現

　　在繪畫之中，在不少讀者固有的觀念裡會覺得畫面越滿才會顯得設計越豐富深入。其實未必全是這樣，有時候以無勝有的繪畫反而技高一籌。比如此處所說的畫面留白，是指針對所要表達的空間效果圖、節點圖等一系列手繪表達的對象而言。之所以特意強調「留白」，一方面，中國繪畫中自古就有留白之中蘊藏著「以無勝有」之精妙。另一方面，好的快速設計表達，往往能夠以四兩撥千斤之力抓住畫面之要點而言簡意賅。這裡被「抓」的當然

就是空間畫面中的關鍵因素了。而沒有「抓」的部分絕不是被放棄的無用部分，這部分一方面可以延展空間想像，另一方面與空間中所刻畫的其他結構形成鮮明對比，使畫面關係表達更加清晰。這樣以無勝有的設計表達，無形中實現了畫面張弛有度、虛實相生，使設計的圖面有的放矢、意圖明確。

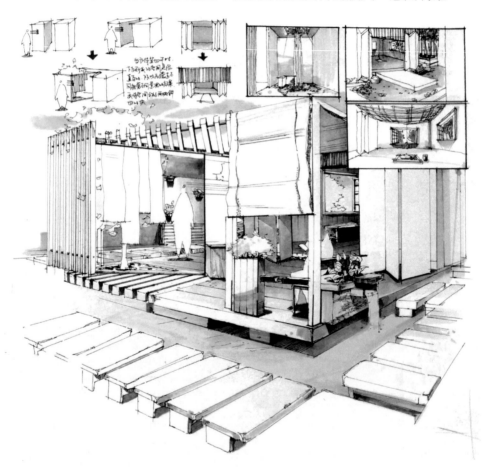

圖 2-3　效果圖案例一

圖 2-4 效果圖案例二

第三節
環境筆記：實景提取的意義 VS 畫作臨摹的依賴

　　要說到用辯證的方法來揭示環境筆記的意義，就要從簡單的畫作臨摹說起。其實畫作臨摹，並不是完全沒有效果，對於零基礎的初學者來說，畫作臨摹可以幫助一部分朋友學習一些基礎的繪畫技法。但是，筆者認為，畫作臨摹很難幫助大家提高對設計的認識。大量臨摹畫作，也很難深刻理解環境實踐項目的設計精髓。

　　說到這裡，我們引入正題，那就是推薦大家去進行實景提取繪畫訓練，以環境筆記方法訓練自己對於空間設計的理解和掌握。這裡包含針對設計實踐方案的兩個層面的訓練。第一個，是現場手繪寫生訓練。第二個，是方案照片的空間線稿提取訓練。第一個訓練可以很好地培養我們的空間構造感和感受力。而第二個可以在一定程度上彌補練習者無法現場寫生的侷限。同時較為重要的是，現場寫生和照片提取，可以極大程度地鍛鍊同學們對真實空間結構的提煉能力，即透過手繪線條將各種空間結構和細節層次的組織關係抽取提煉出來的能力。這樣的過程，對於大家培養空間構造能力和累積設計元素都有著不可替代的作用。在此基礎上，如果加以對介面材質和紋理的觀察發現，將會進一步提升訓練者對空間設計的綜合理解力與繪圖表現能力。

圖 2-5

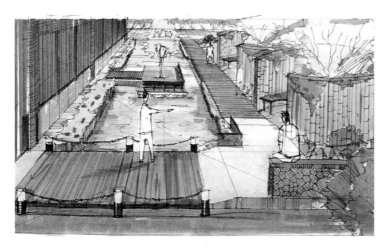

圖 2-6
圖 2-5 至圖 2-6 現場手繪寫生訓練案例

　　還有一點與大家分享探討，實景提取的訓練到一定程度之後，尤其是當讀者累積了一定的知識之後，可以進一步去嘗試在此基礎上對空間線稿的深化改造。也就是說，合理而又創意地改變原有的空間結構，提出對空間環境利用的新的可能性設想。這對於訓練者的要求會更高，但是可以更好地培養設計師的創意思維能力。學有餘力的讀者可以循序漸進地去嘗試訓練。

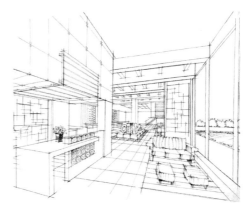

圖 2-7　　　　　　　　　　　　　　　　圖 2-8

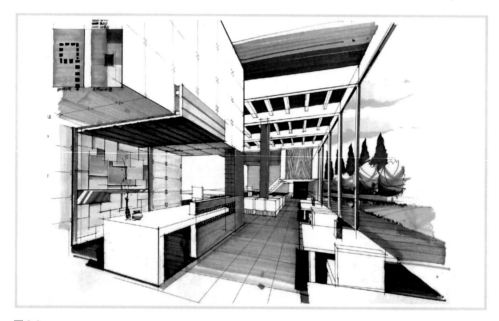

圖 2-9
圖 2-7 至圖 2-9 方案照片空間線稿提取案例一

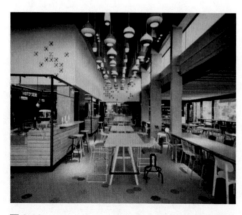

圖 2-10

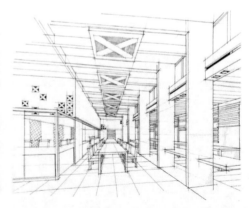

圖 2-11

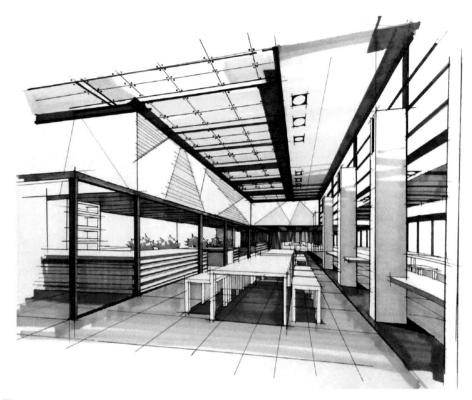

圖 2-12
圖 2-10 至圖 2-12 方案照片空間線稿提取案例二

第四節
互補表達：電腦技術的介入 VS 徒手技法的單一

　　在此，要向同學們介紹一些電腦技術輔助的手繪練習或表達方法。可能有的同學問，為何要關注這樣一些非純手繪的內容？在此要與大家分享一些經驗。其實，手繪練習不僅是在考場試卷之上，還會應用於各種場合的展示作品集之中。更為重要的是，在職場實踐中，多元綜合的手繪表現形式也會使方案的闡釋更加生動。我們可以適當放寬設計表達的眼界，去探索跨越種

種限制條件的表達手法。這背後的重要目的，首先，是方便設計師記錄或說明自己對於問題分析及解答方法的理解；其次，也可以在一定程度上展現出設計師自身所獨有的性格與氣質。結合以上兩點，也能夠展現出設計表達多元化的價值取向。

影印線稿多張再分別上色研究

這裡跟大家介紹一個畫畫的技巧，當大家畫好一幅線稿之後，不要急著上色，先去把線稿影印兩三張，然後在影印的線稿上把色彩關係嘗試著畫出來，以此來訓練著色技能。這不僅可以幫助大家研究如何上色，重要的是還可以去對比嘗試不同色系在相同線稿中所呈現出的不同效果。但是，在此應該明確的是，無論是什麼樣的形式，目的是全面發掘手繪表達的多元選擇，以此來更好地詮釋對問題的理解和相應的設計方法。在快速表達中，線稿的地位仍舊十分重要，某種程度上會左右著色的成敗。

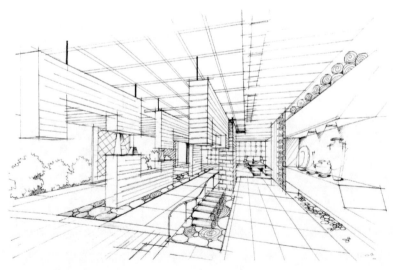

圖 2-13　案例一線稿

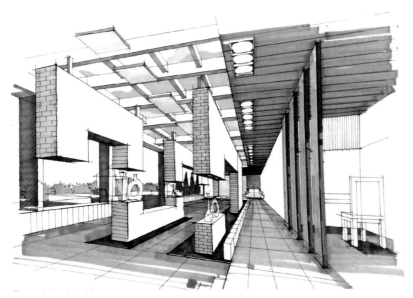

圖 2-14　案例一上色示例一

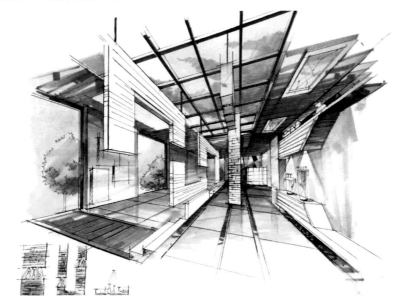

圖 2-15　案例一上色示例二

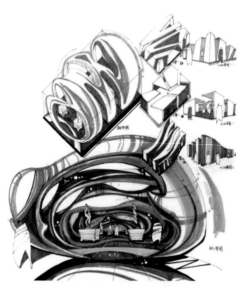

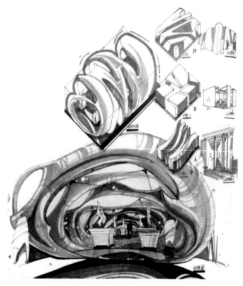

圖 2-16　案例二上色示例一　　　　　　　　圖 2-17　案例二上色示例二

Sketch Up 拉模輔助手繪空間感訓練

　　這個方法，可以針對有些同學擅長電腦建模而不擅長徒手表達，但由於特殊要求必須練就徒手技能的情況。此時，不妨利用 3D 或者 Sketch Up 把自己理想的空間建模後再將透視效果圖呈現，然後徒手在圖紙上繪製出來。這樣做，還可以在電繪與手繪之間建立有趣的互動，甚至實現思維表達上 1+1 ＞ 2 的效果。（圖 2-18 與圖 2-19）

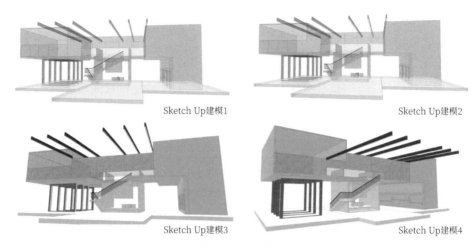

Sketch Up建模1　　　　　　　　　Sketch Up建模2

Sketch Up建模3　　　　　　　　　Sketch Up建模4

圖 2-18　電腦製圖

圖 2-19　手繪表達

線稿或畫面掃描，PS 處理分析

　　這個方法，是指將線稿掃描拍照之後，把照片電子文件拷貝到 PS 軟體中進行著色處理。有時，甚至可以使用材質圖層拼貼的手法進行更為綜合的設計表達。這個方法可以幫助我們獲得更加豐富的視覺訊息體驗，實現不拘泥的表達。而且，線稿文件掃描保留之後，優秀的手繪加後期分析處理也可為將來整理個人作品集累積素材。

　　再有一個方法就是，作為手繪設計的電子媒介，電繪板無疑有著獨特的魅力。電繪板中，可以借助 PS 圖層功能和便捷的修改設置，來分層並反覆研究繪製的效果。不過電繪板在體驗上與實際紙張作畫還是有所差別的，需要初學者有一個適應過程。電繪板作為一個輔助性的設備，可以幫助讀者掌握多元的技術方法來訓練手上功夫。而如果大家的目的是針對考研究所或者入職考試，平時還是要以大量紙面手繪練習為主。

　　如果僅僅是從設計方案的表達出發，電繪板的確是一種備選技術方法。而透過電腦著色處理的手繪線稿，由於修改的便捷性，在設計生產的過程中可以節省不少繪圖耗材。同時這種便捷性，也帶來了設計工作過程的效率提升，並可以激發創意分析的更多可能性。筆者在此也鼓勵有心的讀者去挖掘「手繪表達＋電腦後期」的各種契機。

圖 2-20　掃描處理後的基礎線稿

圖 2-21　電腦著色效果一

圖 2-22　電腦著色效果二

圖 2-23　電腦著色效果三

第三章
空間結構分析示例 ── 從層次到秩序

第一節　3×3×3 空間層次分析

第一步　從左→右:劃分三個層次

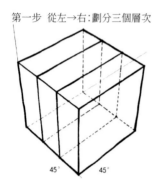

圖 3-1

　　在此,我們在此著重向大家介紹 3×3×3 空間分析方法。這也是較為有效地了解空間組織的一個方法。如分析圖 3-1 至圖 3-3 所示,無論是從人的單點透視或者兩點透視出發,還是由軸測圖入手,都可以將空間從左向右、從前向後以及從下向上等分為三個部分,與此同時這被分割的三個部分在透視圖中也符合近大遠小、近實遠虛的規律。

第二步　從前→後:劃分三個層次

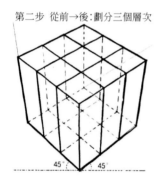

圖 3-2

第三步　從下→上:劃分三個層次

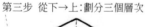
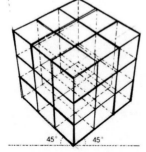

圖 3-3

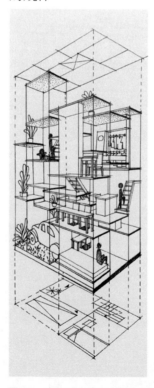

圖3-4　案例:NA房子(繪製:筆者)

注:圖 3-1 到圖 3-3 三個步驟順序需要根據具體空間設計的邏輯方法來安排

我們在這樣一個 3×3×3 的空間層次分析中去理解空間，看其功能布局是如何得到分配和實現的。這可以幫助大家更好地去分析空間組織的邏輯關係。同時，3×3×3 分析以架構模式來分析空間的層次關係，也可以更好地從總體上把控好場地概念設計的功能。而且，在我們所分析的空間設計案例中，未必會嚴格按照九宮格的等分邊界去等分劃定空間組成。也可以不受限於這個數字設定來靈活有機的劃分空間層次。比如，空間層次劃分還可以有 3×2×1、4×5×3 與 2×2×1 等諸多可能，只要能夠充分展現出設計師對空間的功能分割及其合理性就好。

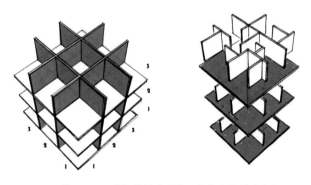

圖 3-5　從 3×3×3 構架推演出其他可能的空間劃分方案

在效果圖中，這一方法的應用比較有趣。單點透視的效果圖之中，在層次劃分的時候會自然地按照空間透視邏輯，將畫面的近大遠小關係展現出來。在近大遠小的空間關係遞進推演中，如果能結合對空間秩序的獨到理解，就會帶給人更好的畫面感受。而這一點我們也會在下一節展開，與大家進行進一步的探討。

透視效果圖中，如在圖 3-6 至圖 3-9 的單點透視效果圖層次劃分的舉例分析中，我們可以看到空間劃分的三個步驟。在此要明確一點，從左向右、從前向後和從下向上，三步之間並沒有必然的先後關係，應根據具體的設計目標來安排適當的應用邏輯和順序。

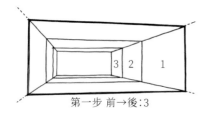

第一步 前→後：3

圖 3-6

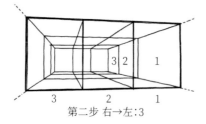

第二步 右→左：3

圖 3-7

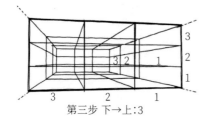

第三步 下→上：3

圖 3-8

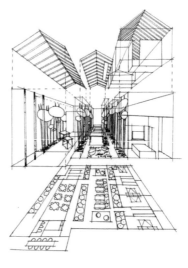

圖 3-9　單點透視3×3×3空間層次劃分案例（繪圖：筆者）

　　在單點透視的手繪示例圖 3-10 到 3-13 中，可以看到空間的分層遵循由近及遠、由大到小的空間層次劃分方法。與此同時，依據設計目的的具體安排，空間規模上也要遵循人體工程學與環境心理學的相關規律。一方面，家具設施的選取和放置根據使用者的需要來選擇搭配；另一方面，環境的規模和相關空間結構也應該根據人們的行為習慣合理設計。

　　有關人體工程學的書籍，室內設計方面大家可以去參看《室內設計資料集》，以及《住宅室內設計》。巴里・W・史塔克與約翰・O・西蒙茲合著《景觀設計學—場地規劃與設計手冊》和史丹尼等編著的《景觀設計師便攜手冊》可作為景觀設計方面的參考讀物。而《環境行為學概論》一書，對環境行為與環境心理在空間中的作用及規律也有不少闡述，可供大家閱讀參考。

即便在單點透視圖之中，我們的 3×3×3 分析也只能看作一個起點。因為好的空間層次可以有各種豐富變化的效果，不是具體的固定數字能夠簡單劃分的。而我們在考察具體的空間設計方案時也應靈活地運用這一方法來觀察空間的組織構成關係。所以 3×3×3 分析最終可以回歸到 X×Y×Z 分析，可以有 X×Y×Z (X/Y/Z＝1，2，3...，n) 這樣一個簡單的模型供大家使用。

圖 3-10　單點透視手繪示例

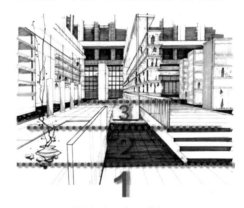

圖 3-12　單點透視空間分層手繪示例二

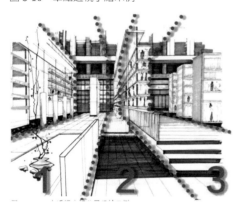

圖 3-11　單點透視空間分層手繪示例一

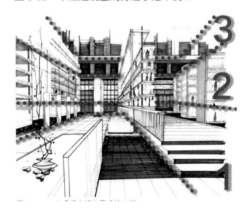

圖 3-13　單點透視空間分層手繪示例三

在圖 3-14 至圖 3-18 中，可以看到空間層次的豐富性。空間總體呈現出 4×4×2 的層次劃分，與此同時在從下向上的兩個空間層次中又各包含了兩個小的空間層次。如此靈活運用空間分析方法會對大家有更多的助益。

圖 3-14 單點透視圖手繪示例

圖 3-16 單點透視空間分層手繪示例二

圖 3-15 單點透視空間分層手繪示例一

圖 3-17 單點透視空間分層手繪示例三

圖 3-18 單點透視空間分層手繪示例四

第二節　從空間「層次」到空間「秩序」

　　當我們看到一張比較完整的平面圖或者效果圖時，有時會說其空間層次處理得比較好。在此，不妨問一句當空間具有了豐富的層次時，就能說明設計上一定具備合理性嗎？想必大家也會有此疑問。所以我們繼續延伸話題，來探討空間層次劃分背後的支撐性因素—空間秩序。空間層次的劃分，如果失去恰當的秩序安排，反倒會給人混亂的感受。合理的空間秩序，需要透過動線將功能空間安排到有效的序列之中。序列的有效性取決於空間功能的實現及其為使用者所帶來的體驗感。空間秩序在功能實現的基礎上，還涉及空間的疏密、虛實、緩急等一系列因素。

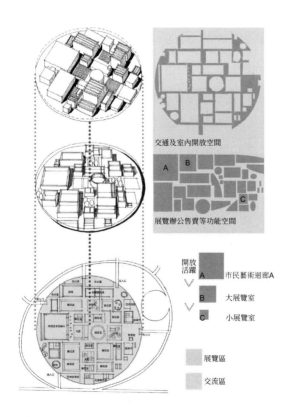

圖 3-19　金澤 21 世紀美術館空間分析，功能、規模與人三位一體

39

　　在此，我們探討一個關於空間秩序分析的方法，那就是功能層級分析。任何一個大的空間都有可能包含著一系列小的空間。假設每個小層級的空間都可以解決一個問題，那麼一系列小層級空間的有效組合就可以形成一個功能完善的大空間。功能的層級分析與空間節奏分析有時會有異曲同工之妙，都可以促進空間秩序的實現。而如果具體來探討空間的功能層級，應該進一步挖掘能夠對其進行有效描述的關鍵屬性。比如，空間的大小、動靜、主次等，都或顯或隱具備一定層級關係，以服務於各種具體的功能要求。空間的層級某種程度上可以看作功能層級的具象化，也可以看作家庭或社會生活結構的承載模式。甚至在對空間層級關係的設定分析中，可以發現人們進行交往互動的邏輯結構與價值觀念。

　　功能層級的分析與設定，首先要服務於空間秩序的實現。我們特別強調**功能、規模與人三位一體**，因為人自身作為環境感知的主體是檢驗環境功能與體驗環境大小的重要參照。從人的感受及其環境體驗出發來理解空間的營造是重要的途徑。

　　從建築及其室內空間的視角來看，不同空間的組合方式會產生不同的使用體驗。而空間的大小疏密變化與具體功能相結合時，也需要在合理的動線關係中去闡釋設計意圖。比如，在圖 3-19 中所看到的金澤 21 世紀美術館的分析圖，我們可以看到空間的開敞與封閉、內與外之間都有著清晰的變化邏輯。與此同時，空間大大小小地交織在一起，也為建築使用提供了豐富的選擇。外圍的交流空間一方面為中心的展覽區提供了過渡空間的功能，另一方面也在一定程度上實現了「開放的公園式美術館」的設計初衷，吸引市民前往。美術館看似只有一層，但恰恰是這進入建築時扁平化的「一層高差」在一定程度上拉近了人們對環境的契合感。在這一點上，建築師比較獨到的設計正是使美術館外圍一圈高差統一，但內部空間高低各有不同。這不僅實現

了不同尺寸展品對空間大小的要求，也使得人們在愜意地走進建築後不會覺得空間環境乏味。這件作品還有一個有趣之處，在於其外在的形式體量從各個角度給人統一直觀的感受，這一點與西方建築設計的思維不謀而合。但當人們遊走其中時，卻會體驗到非對稱非線性的豐富空間變化。這種變化的手法在某種程度上暗合了東方人的審美方式。展開美術館的平面圖，就如同一幅抽象的散點分布的園林，再配合以縱向上的空間感高低錯落不盡相同，無形中拓展了參觀者的感受。

　　以城市設計再舉一例，說說米蘭大教堂。從正對大教堂正面較遠的地鐵口出來，進入教堂廣場之中，可以一目瞭然地發現教堂整體輪廓清晰明確地傲立在遠處，宗教的神聖莊嚴衝擊著人的視覺感受；當逐漸走近時，人們開始能夠關注到教堂外立面的組織結構與優美的大小比例，此時人的感受在不斷加強；當再走近之後，就可以發現各種雕塑細節依附在各個立面結構上，栩栩如生，鮮活的宗教人物與飾物雕塑生動地訴說

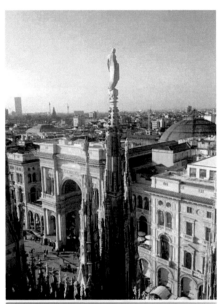

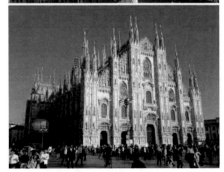

圖 3-20 米蘭大教堂（攝影：筆者

著一個個傳說。這可以看作人與建築的距離由遠及近所帶來的，空間視覺層級由簡入繁的遞進變化。在這種變化中，人們對建築的體驗在從整體感受到細節結構的過渡中得以實現，也正是這樣的一個過程凸顯了城市環境設計的視覺層級控制。這種視覺層級秩序，為宗教氣氛的渲染帶來了巨大作用，也使人與神的世界透過漸變的空間體驗，產生緊密而又融於市民生活的精神連接。這個案例中，建築的大中小三個結構規模在遠中近三個城市空間距離下都造成了重要的視覺支撐與過渡作用。

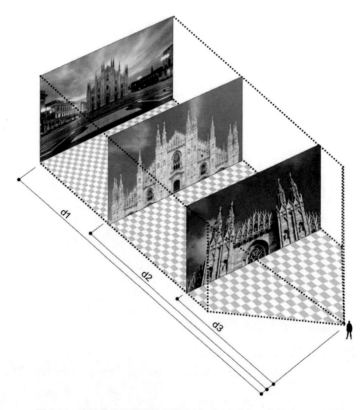

圖 3-21　米蘭教堂環境視覺層級分析示例：功能、規模與人三位一體

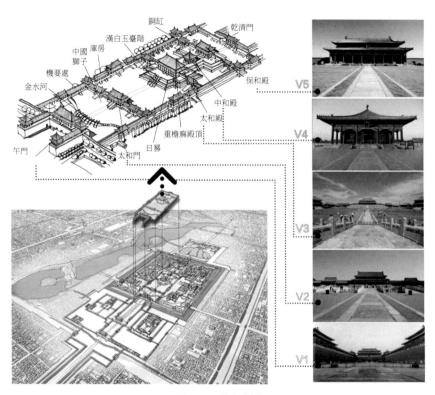

圖 3-22　故宮分析

圖 3-23　北京紫禁城（攝影：故宮博物院趙瑾）

從圖 3-22，我們走進故宮的案例分析中。在中國的建築空間中，可以看到時間性的因素所造成的不可替代的作用。這種因素的作用，除了與日昇日落及四季變化有關之外，還在於人的環境體驗在時間與空間二者之間建立起了十分微妙的聯繫。如果我們去體驗故宮，恐怕不能如米蘭大教堂一般在進入前廣場的瞬間就對其全貌有一個清晰的感受。這也就是中國建築「以時間換空間」的精彩之處。當人們見到午門，也許未必可以瞬間感受到紫禁城的全部氣勢，但當參觀者一步步穿過太和門看到太和殿時，變換的宮苑層次與規模也在一步步提升著人們油然而生的敬畏。如果轉而繼續向縱深探索，那種宮苑廟堂的秩序感就一層層鋪展開來了。這種體驗，是要經歷空間變換在時間中的一步步醞釀才可以完全感受得到的。而不同部分的建築功能也在這種時空的交織中為統治帝國的皇權結構服務。在這個案例中人隨著空間進深而感受到宮苑秩序中的前後、內外和等級等一系列因素的變化。而融入時間跨度的空間體驗，也在相當程度上充滿著故事感，可以為當代的參觀者們連接起遙遠的過去生活。

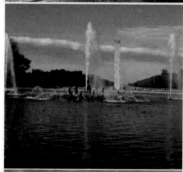
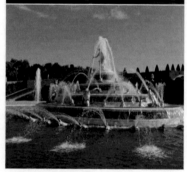

圖 3-24　凡爾賽宮

　　如果我們再看凡爾賽宮的園林與蘇州園林（圖 3-24 至圖 3-31），可以發現，一個是清晰對稱的廣袤景觀，另一個是百轉千迴的移步換景，但各自都有著自己明確的設計邏輯。這些邏輯在對空間秩序的把控中也為參觀者帶來了完全不同的體驗。出於服務對象的不同需要，環境的功能、規模與人之間的關係有著不同的處理方法。無論是一個國家皇家園林中由於對王權與政治功能的凸顯而疏離於人的巨大規模，還是私家園林中近人規模所營造的文人墨客對自然的親暱姿態，某種程度上都是借助功能、規模與人三位一體來實現環境營造的既定目標。與此同時，環境本身不同部分之間也存在大、中、小的規模區別，而人從自身出發，借助著環境中的各種比較關係也一步步得以與環境整體產生連結與對話。

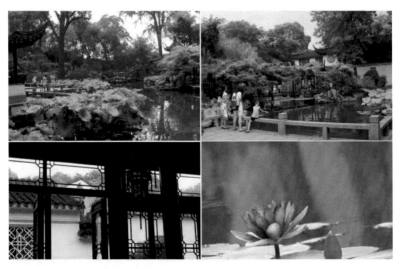

圖 3-25　蘇州留園

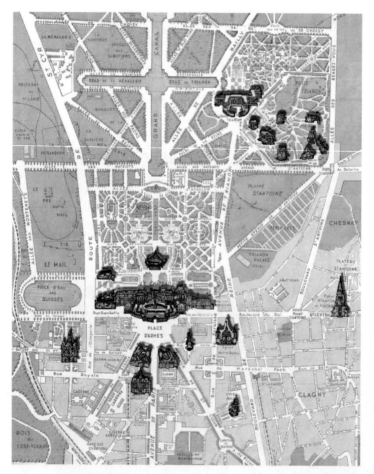

圖 3-26　凡爾賽宮平面圖 ©en.wikipedia.org

圖 3-27　凡爾賽宮透視

圖 3-28　凡爾賽宮鳥瞰

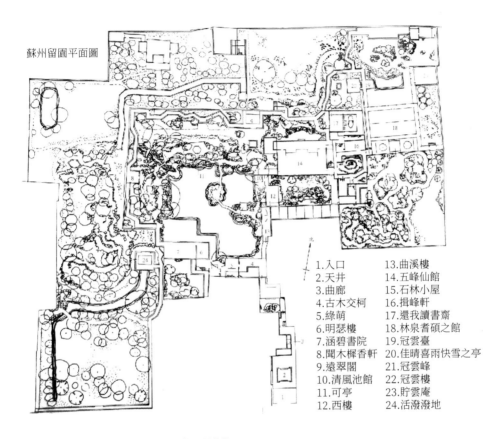

蘇州留園平面圖

1.入口
2.天井
3.曲廊
4.古木交柯
5.綠萌
6.明瑟樓
7.涵碧書院
8.聞木樨香軒
9.遠翠閣
10.清風池館
11.可亭
12.西樓
13.曲溪樓
14.五峰仙館
15.石林小屋
16.揖峰軒
17.還我讀書齋
18.林泉耆碩之館
19.冠雲臺
20.佳晴喜雨快雪之亭
21.冠雲峰
22.冠雲樓
23.貯雲庵
24.活潑潑地

圖 3-29　留園平面圖 ・ 潘谷西・江南理景藝術・2001.

圖 3-27　凡爾賽宮透視

圖 3-28　凡爾賽宮鳥瞰

第三節　撐起空間張力的節點刻畫

　　在此說到空間張力，更多的是從空間透視圖之中，來探討感官層面的體驗。之所以把節點刻畫單獨提出來與大家進行探討，而不是放到上一節對細節設計的探討中去，是因為本節主要目的是借用節點刻畫這一突破口來說明其對空間環境的張力感受的影響。其實，某種程度上來說，各種細節設計，當融入空間透視的關係中去探討時，或多或少都有機會對空間的張力的體驗構成影響。而在此，我們以不同強弱程度的節點刻畫在空間透視中的作用為例來進行探討。

圖 3-32
案例一：不同空間節點在效果圖中的分布

圖 3-33
案例一：空間節點對比分析圖

圖 3-34　案例一：不同空間節點在平面圖中的分布

　　讓我們從「單點透視」與「散點透視」說起。在單點透視的圖面中，焦點固定，沿著縱深的透視線，由遠及近分布的設計節點給人精細與粗略的對比體驗。這就使各個節點在近大遠小的視覺組織中，讓空間張力得到強化。而在散點透視圖面中，看似均勻分布的諸多視覺節點於無形中

織起一張張弛有度的網路，既保證整體的平衡感，又保證觀者在視線和焦點
變換過程中獲得豐富的體驗。一般的快速手繪表達中，較多採用單點透視的
效果圖，同時也有兩點透視效果圖。散點透視圖面在手繪效果圖中很少見。
不過對於設計概念的表達來說，散點圖示往往在空間故事性等概念意向的呈
現中有著獨到的優勢，有興趣的同學不妨嘗試一下。《清明上河圖》就是比
較典型的焦點不斷變動的散點透視圖面。

圖 3-35
案例二：不同空間節點在平面圖中的分布

圖 3-36
案例二：空間節點對比分析圖

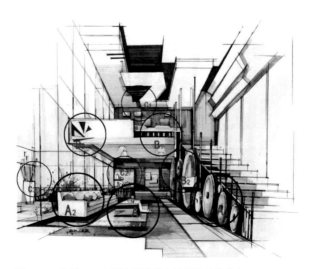

圖 3-37　案例二：不同空間節點在效果圖中的分布

49

在設計手繪表達中，對節點的刻畫可以反映出設計者對空間結構的理解及其設計理念傳達的側重點。在一般情況下，透視效果圖的刻畫使用單點透視和兩點透視較多，所以沿著透視線及空間結構的遞進關係所組織的節點設計在畫面中可以造成畫龍點睛的作用。在輕重緩急處理空間節點的過程中，能夠幫助大家把畫面空間層次和張力拉開。所以，合理組織圖面中的節點刻畫，不僅可以幫助理解空間設計邏輯，還可以在最大程度上強化空間視覺效果。節點的刻畫，一方面統一在空間構造的透視關係之中；另一方面也能夠有效地聚焦觀者的注意力，從而讓畫面產生活潑有序的視覺延伸運動效果。在此呼應一開始的探討，有關色彩、材質、比例大小以及空間轉折的種種方法其實都可以在節點刻畫中服務於畫面張力的拉伸。比如，遠近關係中對於色彩關係明暗互補的運用，以及材質紋理對比的運用等，都需要大家舉一反三根據具體的設計條件去發揮運用。

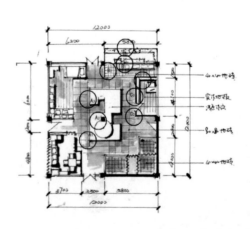

圖 3-38
案例三：不同空間節點在平面圖中的分布

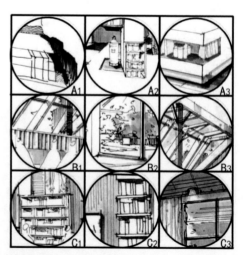

圖 3-39
案例三：空間節點對比分析圖

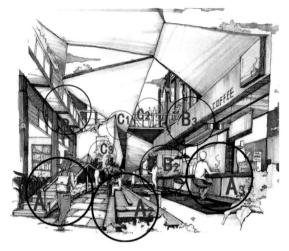

注：案例一與案例二中的圖片強調畫面由
遠及近細節越來越豐富，明顯可以看到
畫面中近處的用線與用色層次更加深入。
而案例三中的圖片則是讓畫面產生一種
色彩由遠及近從視點一步步擴散出來的
效果，越到近處色彩越少，最終畫面融
於紙張之中。

圖 3-40　案例三：不同空間節點在效果圖中的分布

第四節　空間結構處理方法簡例

　　在此，我們用一系列有趣的簡圖來幫助大家整理幾個空間處理的方法。
除了下沉抬升到交錯融合的幾種大的空間處理方法之外，還有很多方法可以
探索。此時也希望本書可以造成拋磚引玉的作用，激發大家的思考來進一步
探究各種可能的空間結構處理方法。如果需要額外的文獻參考，大家可以參
考以下幾本書。在《建築：形式、空間和秩序》與《圖解室內設計》兩本書
中，對建築空間的各種處理方法有著較為清晰生動的語言描述和圖例闡釋。
也推薦大家去閱讀《室內設計資料集》，第四章中有較為詳細全面的空間結
構處理方法的總結描述。在此基礎上讀者可以進一步拓展自己的理解。大家
也可以廣泛涉獵相關的案例，不單單拘泥於書中的描述和總結，而是能從書
本中舉一反三、創造性地理解和掌握各種可能的空間處理方法。

下沉抬升

　　下沉空間的設計，使空間中出現一種下沉的圍合形態，與周邊環境形成高低落差。當使用者進入下沉空間之中，隨著視線的降低，對於周圍空間的體驗也變得不同而有趣。由於對於周圍空間的感受中多了一種隱藏保護的感覺，也為人們帶來隱蔽放鬆的氣氛。而在旁人經過下沉空間外部時，也會有視角經歷俯視下沉空間內部的變化體驗，這些都可以服務於特定的設計初衷。

　　抬升式地面與下沉式地面有明顯的對比。在抬升式地面之上，人的視線可以居高臨下環顧四周，更加容易掌握環境的全貌。當空間出現地面的抬升時，某種程度上是一種強調或突出，增加環境高差的對比變化，同時還可使部分空間給人留下深刻印象。從環境比較的角度來說，抬升與下沉相對水平地面來說具有一定的空間暗示性，提示空間節奏變化的同時，也會為人們帶來有所變化的空間使用方式及體驗感受。

圖 3-41　下沉示例一

圖 3-42　下沉示例二

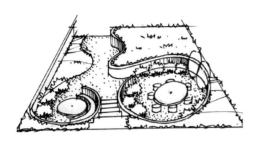

圖 3-43　下沉示例三

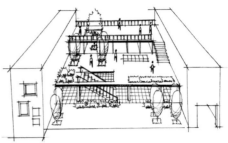

圖 3-44　抬升示例一

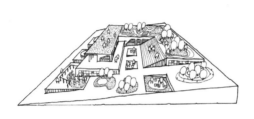

圖 3-45　抬升示例二

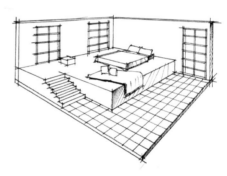

圖 3-46　抬升示例三

圖 3-47　下沉抬升意向

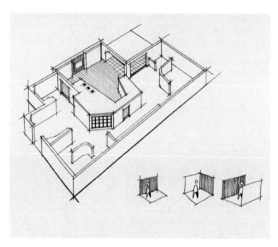

圖 3-48　分隔示例一

圖 3-49　分隔示例二

分隔連接

在分隔空間中，按照分隔的程度，可以劃分為完全分隔和部分分隔；按照知覺體驗的角度，可以分為意向性虛擬分隔和阻擋性實體分隔；按照構造使用的可變性角度，可以分為固定分隔和靈活可變分隔。空間的分隔設計應根據空間功能的具體要求，結合對空間開放性和私密性的安排來具體定奪。

好的分隔設計，不但可以造成疏導使用者對空間使用的目的，還可以在一定程度上帶給人與眾不同的體驗。比如，有的空間分隔設計，用半通透的分隔方式讓人能夠在視線上感受到對面空間的部分內容，甚至隨著動線的遞進帶給人豐富變化的空間視覺體驗。也有一些意向性的分隔，如透過地板鋪裝的不同來暗示人們不同空間區域的功能差異和空間區分。

有分隔就有連接，而好的空間連接設計可以給予使用者舒適的空間過渡感受。創意的空間過渡設計，無論是從視覺聽覺的穿透性還是從行為的考量上，都可結合具體功能需求定位來靈活處理。

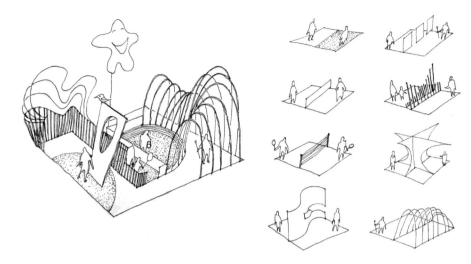

圖 3-50　分隔連接意向

圖 3-51　開敞圍合示例一

圍合開敞

　　圍合開敞空間中,有完全圍合與部分圍合,以及開敞與半開敞之說。圍合的方法除了使用牆體之外,還可以使用家具設備、高差變化、綠植水景以及鋪裝等來實現空間圍合的體驗感受。空間的圍合與開敞,要輔助完成私密或開放的具體使用要求。場所的開合之間,有從集體公共活動到個人私密性使用在場地面積、高低、明暗等一系列環境要素上的變化。

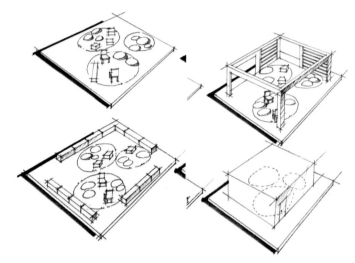

圖 3-52　開敞圍合示例二

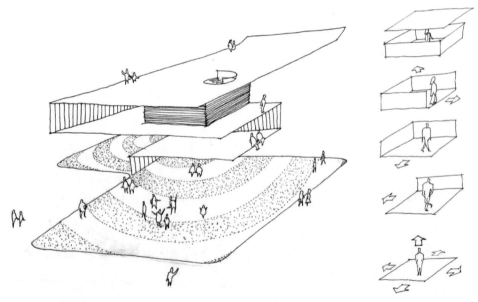

圖 3-53　開敞圍合示例三

凹進凸出

　　凹凸空間在此較多地指代水平方向的空間擠壓變動，因此區別於抬升和下沉的空間處理方法。凹凸空間在功能上可以使空間具備私密與半私密的使用感受。同時，凹凸空間既可以用來劃分空間層次，創造功能和動線上的變化，也可以成為營造近人規模空間的一種有效方法。凹凸空間的存在，也往往會改變原有空間的連貫性或整體性，這反倒會成為設計師打破空間束縛，探索創造性環境體驗的一種方法。

圖 3-54　凹凸示例一

圖 3-55　凹凸示例二

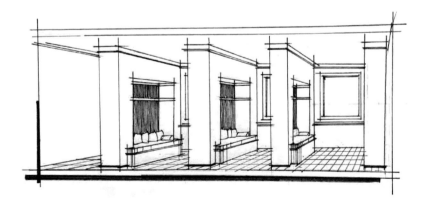

圖 3-56　凹凸示例三

57

圖 3-57　凹凸示例四

交錯融合

　　空間的交錯與融合，不僅用來實現空間中的交通或過渡功能，還會在各種空間功能的變化交融中提供轉化升級的契機。除了交通空間的錯層交錯和同層融合等類型之外，我們也可以從區域功能的交織融合視角來看如何讓空間的使用具備靈活可變的複合性能。功能設計的目的性，從始至終都在相當程度上決定著空間形態的組織結構，在這裡也尤為重要。

圖 3-58　交錯融合示例

第四章
空間類型舉例 ── 從功能出發

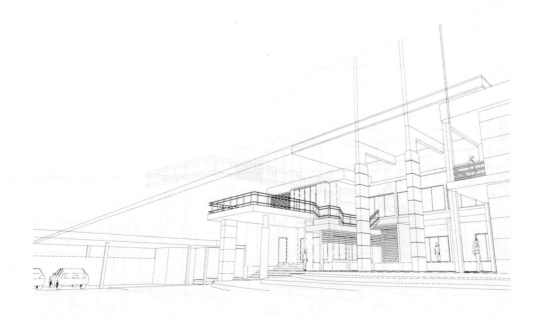

第一節　以功能的名義推進：結構→解構→重構

在繼續探討之前，我們想與朋友們分享環境設計手繪的一些探索性思考以及可能的方式方法，希望能夠幫助大家在手繪表達中更好地呈現自己的創意。

在這裡，我們使用了三個關鍵字：結構、解構和重構。試問，空間的結構、解構和重構，是在哪個層面上來探討的？如果只是從空間表象的層面來看，結構、解構和重構在人們印象中所帶來的往往是視覺形式上的各種變幻效果。而在本書中，我們嘗試去進一步探討在徒手繪畫時，空間構成所承載的功能使用上的定位關係。所以，我們要討論的，是立足於空間功能層面的結構、解構和重構的探索方法。舉例來說，有不少人驚嘆於建築師蓋里變幻莫測的解構主義作品之奇妙。但是，人們很少關注到蓋里的建築在呈現出紛繁外表的同時，其內部的空間功能組成和定位關係都早已在設計師的頭腦中清晰的推導。也就是說，合理的考慮人與環境的互動是本質的設計內容。尤其是對於處於學習階段的同學們來說，這一點尤為重要。

空間的組織結構，可以根據空間主體功能的定位來進行深化設計。同時，不同的功能結構有著不同的定位和組成關係，要結合人們具體的使用要求和條件來進一步使空間結構清晰。比如，辦公、商業販售和餐飲等空間，各有各的功能結構及組成特點。同時我們也要注意到，即便同樣是辦公空間，在不同的使用人數和特殊的使用要求與限制中，方案也會呈現出一些區別。這也帶來了空間使用體驗的多元可能性，某種程度上這可以看作設計創意的源泉之一。但是，也應當明確掌握不同功能空間的基本核心的模組組織關係，這對於設計師來說如同獲得一種原型參照，也可將其看作進一步去創造空間體驗的基礎。

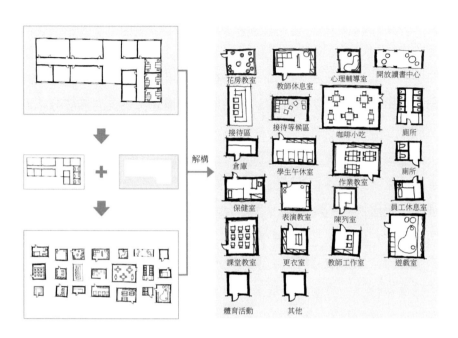

圖 4-1　功能解構簡示

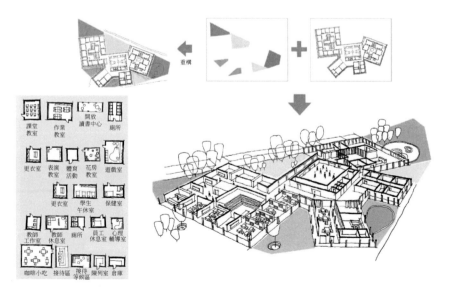

圖 4-2　功能重構簡示（案例分析改編自克諾克海斯特學校設計方案，設計：NL Architect）

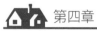

　　空間的「解構」，在此書中並不是探討設計活動結束時的視覺呈現狀態。這有別於後現代主義設計中將解構主義理解為對設計作品的「拆結構」、「去中心」的形式表達。比如，我們在此利用解構，可以結合特定具體的場所命題，將組成空間功能的各個子功能及要素進行系統的拆解分析。像在辦公空間中，我們可以將其功能拆解為入口接待、休息等候、廁所、職員辦公區、資料儲藏室、會議室、財務室、設計總監室、經理室等一系列子功能區塊。除此之外，透過設計師的敏銳觀察與思考，包括光照、通風、綠植、環境視線乃至層高限制等這樣一些細分要素都可以被拆解並進行優先性排列。我們把解構在此定義為一種中間過程，是要利用解構的手法對空間及其功能要素進行徹底的拆解分析，敏銳地挖掘和掌握空間及其功能要素的組成關係。這也為進行下一步的設計重構提供了保障。解構在此絕不是結果的呈現，而應是設計過程中的一種重要的方法。

　　空間的重構，是設計師創造性地結合特定環境及使用條件，對上一步解構工作中所拆解好的空間功能或組成要素進行設計重構。在這個過程中，如果能結合對人的行為方式和需求的思考，會有的放矢地將各個子功能、子元素進行先後有序的有效組合與運用，從而在設計師實現空間環境創意體驗的過程中，能較好使設計本身發揮最大效益。設計重構的過程，借助空間功能的實現，有助於設計師創造性地發揮各種空間資源要素在用戶體驗中的價值。

第二節　空間序列中的功能組織

　　讓我們從室內設計和景觀設計兩個部分來進一步探討交流。首先以建築室內空間設計為例，不同的空間承載著不同的使用功能上的要求。具有公共屬性的室內空間依簡略歸類來看，有辦公學習、商業販售、餐飲休閒、展覽展示等一系列功能空間。而每一種功能空間可能還包含著更加細分和具體的

使用功能，我們在此以表格的形式，將部分功能分析架構提供給大家。有心的讀者朋友還可以在此基礎上去完善和豐富這一架構，來達到使自己融會貫通的目的。

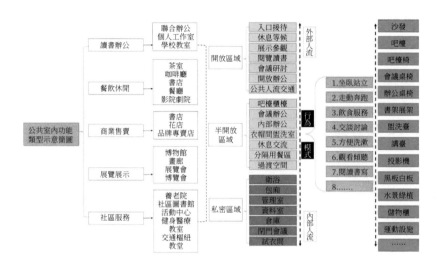

圖 4-3　室內設計功能類型示意簡圖

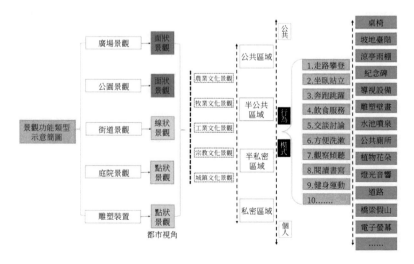

圖 4-4　室內設計功能類型示意簡圖

第三節　室內環境設計舉例

在此列舉幾個功能案例，目的是以案例的方式來進一步幫助我們理解之前所講的方法與方法。案例是非常有限的，但希望能造成拋磚引玉的作用，也需要大家在理解與掌握的基礎上去進一步擴散思考，提升創意。

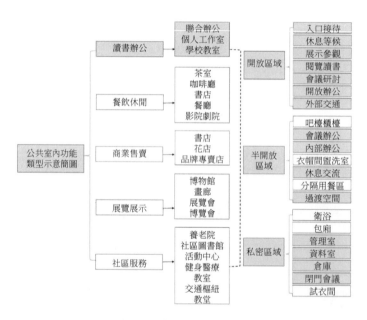

圖 4-5　辦公空間功能結構示意簡圖

辦公空間

辦公空間在室內設計中，由於機構規模不同，空間功能和人流量也會有所不同。從空間功能來講，有開放區域，如接待和等候區、特色展示區、開放辦公區等；也有半開放區域，如內部辦公、會議、員工休息交流區、用餐區等；也有私密區域，如資料室、財務室、管理人員辦公室等。主要動線方面會有外部接待的參觀人員和客戶動線、內部職員動線、高級管理層的動線

甚至是安保人員的動線。內部和外部人員的動線應儘量減少重合。這與公司規模和文化有一定的關係，所以要掌握住由具體功能性質所引導的空間秩序、風格和樣式的一致性，並展示出良好的辦公環境形象。

　　辦公空間，在滿足工作效率性的基礎之上，也應考慮其文化屬性的設計營造。好的辦公空間不僅僅只有工作，還應該促使工作中的人們建立起更加包容、友好和輕鬆的交往氛圍，這些也會反過來進一步促進辦公空間的效率提升。所以，辦公空間中的各種輔助場所，涉及休憩、過渡、運動、餐飲區域和洗手間等，在設計上應充分發揮想像力，並透過充滿細節的精彩設計來為辦公空間的使用增添活力。有些時候，甚至主要的辦公和會議功能也會與這些輔助空間發生有趣的交融，從而進一步激發空間使用的各種可能性。當然，不同的企業和公司，由於自身文化和工作屬性的不同，在設計上應當掌握一個適合的分寸。比如，作為科技創新型公司的Google，讀者可以從大量相關案例中看到，其公司的環境設計是如何讓充滿創意的精彩細節來促進企業文化培養的。

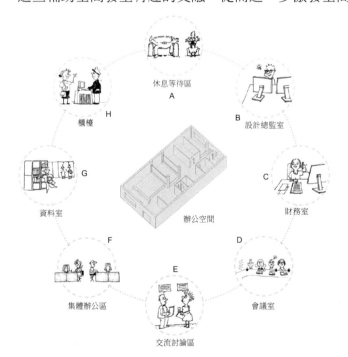

圖 4-6　辦公空間功能圖示

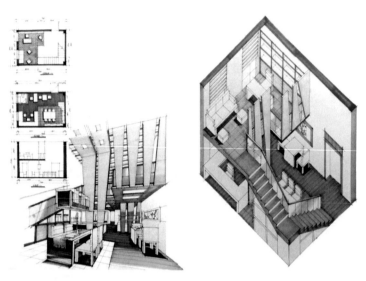

圖 4-7 辦公空間案例一

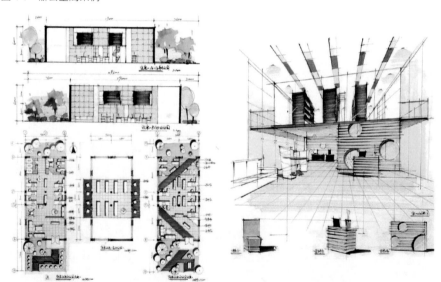

圖 4-8 辦公空間案例二

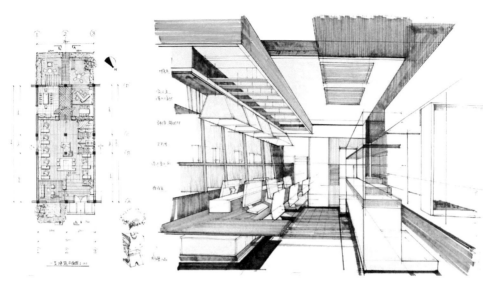

圖 4-9　辦公空間案例三

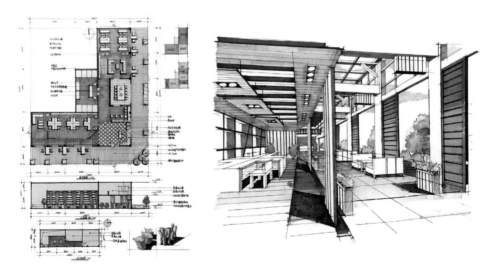

圖 4-10　辦公空間案例四

商業販售空間

　　商業販售空間的設計是以合理的功能、完善的設施和服務來達到銷售商品、促進消費的目的。應注意到，由於所售商品差異性導致設計時在功能定位及所選設施上會有較大的差異。為適應具體的販售商品特點和其品牌文化，空間的功能布局也產生各種變化。但從空間的功能和動線來講，販售空間開放區域的面積一般比重比較大，有引導區、商品展示區及櫥窗展示區等。半開放區域會有客人的休息交流區、收銀區和員工工作區等。私密區域會有倉庫和試衣間、化妝室等。在處理整個空間功能布局時，要考慮到客戶動線和員工動線的關係，避免不必要的動線衝撞。在掌握住空間內在秩序的同時，也要考慮到整體裝飾風格的統一，形成形象鮮明的店鋪文化體驗。

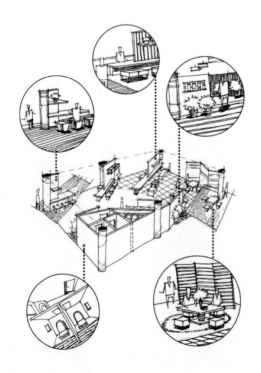

圖 4-11　專賣店功能示意泡泡圖

　　如今的商業販售空間，受到網路經濟的極大挑戰，同時也蘊藏著一些可能的發展機遇。商業販售空間是一塊重要的陣地，維繫著人們參與實體空間交往的需求，雖然這種需求已在「虛擬網路」和「宅文化」的干預中逐漸式微。但是我們不妨反問，既然揚·蓋爾在《交往空間》中堅定地宣稱，面對面的交流（哪怕只是陌生人眼神上的片刻對視）是人必需的一種日常需求，那麼是什麼原因導致我們如此地忽視或者說是不敢奢求這樣一種需求呢？空間環境層面的細節缺失與功

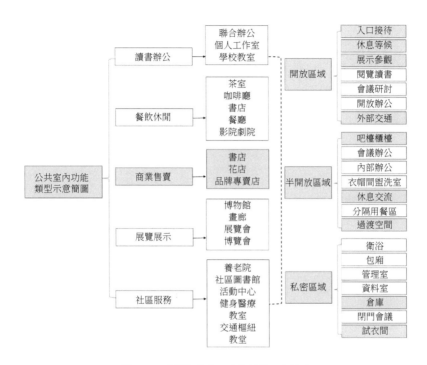

圖 4-12　商業販售空間功能結構示意簡圖

能退化可能是禍端之一。當然，這其中也包括不便的出行體驗及其高昂的成本。我們回想一下即便在早先的 1980 年代，出門就是雜貨店、五金行、服飾店和菜市場等的市井生活，在便利性上遠遠勝過當下需要動輒奔走數公里才能找到一個超市或賣場。再進一步分析，當下的很多販售空間被裝進巨大的綜合體建築之中，看似好像更有效率，但實際上當人們多次奔走在宜人的家居環境與超大的綜合體建築之間，這種在規模上不斷變換的巨大落差未必會為人們增添更多的環境歸屬感。最後，大眾甚至會在某種程度上把家與城市環境相對立，使逛商場只是變成了逃離過長時間居家生活的一個不得已而為之的選擇。但是，部分實體商業空間的不便利性已然慢慢耗盡了人們的耐心，使不少人寧可更多地活在虛擬世界來抵消居家生活的枯燥，也不願意踏

進城市生活之中。當然，我們或許可以探討某種「平衡機制」，即存在某些可能性，如當好的商業空間得天時地利人和後，可以透過網路迅速擴展知名度，從而進一步吸引人們走出家門參與城市生活。當然，類似美好的實體空間與虛擬空間的交融設想，首先要建立在實體空間規劃、設計和經營管理的出色謀劃基礎之上。

　　所以說，商業販售空間的成敗受制於城市設計和建築設計的雙重影響。是否能夠重新把人們拉回城市生活之中，是需要規劃者、設計者和管理者共同面對的一個問題。但是，我們也不妨回過頭來看歐洲的很多城市，宜人的大小加上便利的街邊店面所支撐起的是熱鬧的市民生活。既然當下的我們往往會面臨不在實體環境中就在虛擬環境中的選擇，如何能夠以更健康的方式來從容生活，歐洲在這方面的豐富經驗或許可以被更多地關注。

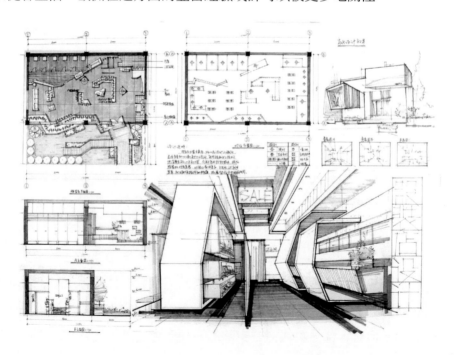

圖 4-13　專賣店案例一（商店室內外環境營造

展示空間

　　展示空間涉及場所、造型、色彩、多媒體、聲光電等元素的綜合運用。將所要展示的訊息採用各種合適手法傳遞給觀眾，無論是二維、三維、四維，還是蒙太奇，要考慮到觀眾對物質和精神的雙重需求。展示空間與其他空間的區別在於具有很強的流動性，人在展示空間中處於參觀的運動狀態之中。

　　從空間功能來講，展示空間主要的功能是展品陳列，所以要掌握其訊息展示的時空節奏，適當引導觀眾不斷繼續向前參觀。除此之外還有一些公共空間，如出入空間和休息空間等。展示空間的人流量一般較大，所以要留出足夠的面積在出入口，避免造成擁擠踩踏。最後，展示空間中還有一部分區域是一般參觀者接觸不到的，即儲藏間、員工工作間和接待室。所有以上功能空間的組織應儘量做到動靜有別、排列清晰，以及節奏分明。這樣不僅使觀眾的參觀動線完整覆蓋所有展品，盡可能少走或者不走重複的路線，還能使工作人員的服務更加高效率。

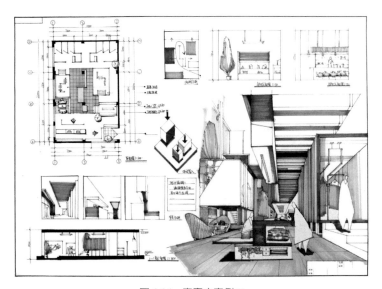

圖 4-14　專賣店案例二

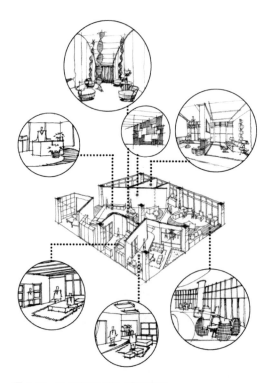

圖 4-15　展示空間功能示意泡泡圖

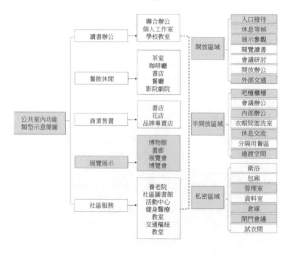

圖 4-16　展示空間功能結構示意簡圖

在此，需要和大家探討一點，展示空間的核心思想是展覽訊息在怎樣的交互體驗中引發參觀者的共鳴，或是激發與拓展人們豐富的聯想和深刻的認知。所以，展示空間對以聽覺、視覺和觸覺等感受為基礎的環境體驗要求相對較高，且需要在短時間內使訊息的傳遞明確有效率。基於以上所述，我們在進行展覽體驗設計時，一方面可以掌握好空間整體的意向形態，為環境的交互體驗營造鮮明的個性；另一方面對於具體的交互設施，在尊重人機工學的基礎上，可以鼓勵充滿創意的操作體驗形態，當然這對於設計師對項目整體與細節的掌握能力也有著較高的要求。

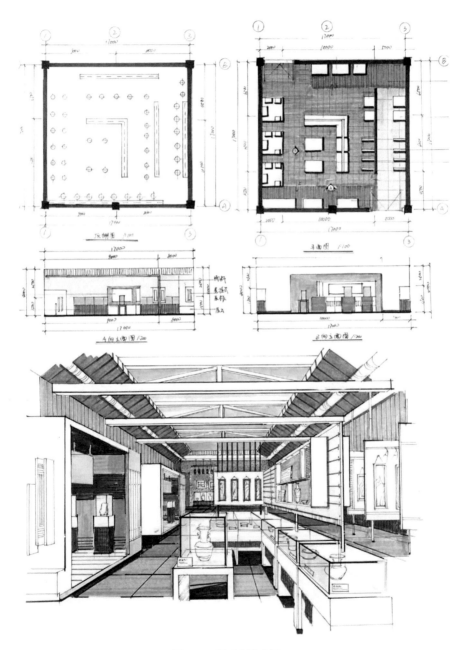

圖 4-17　展示空間案例一

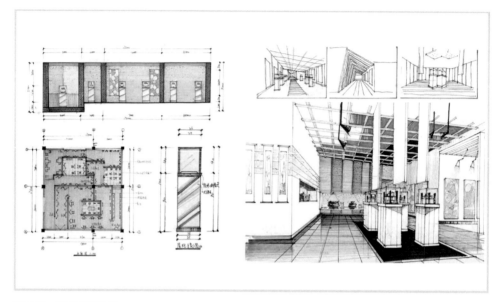

圖 4-18　展示空間案例二

餐飲空間

　　現在的餐飲空間設計越來越多元化，主題和風格上也不斷推陳出新。但是不管形式如何變化，作為設計師還是要掌握住其中主要的骨架即空間的功能模式。特別重要的是要關注人與空間環境的關係，還有用餐的客人、桌邊服務人員以及後臺工作人員在空間使用體驗中的關係。餐飲空間主要包括開放區域，如引導接待區與等候區、大型用餐區等；半開放區域，如隔斷用餐區、洗手臺；私密區域，如包廂、後廚空間、倉庫、洗手間、化妝室等。並且需留意不同開放性的環境之間進行轉換時的設計思考。不同人員使用空間時的動線安置也要儘量使配合中減少不必要的衝突，這些也會受到餐廳空間大小、特色等影響，應具體問題具體分析。在掌握餐飲空間基本要素的前提下，可以進一步拓展有關飲食生活模式的體驗方式。這要求設計師要結合不

同地域和不同特色的餐飲服務特徵，來有針對性地分析操作，巧妙地把從餐飲製作到餐飲品嘗的各個環節都納入充滿趣味的空間設計之中。

餐飲空間對於室內設計師來說，可以發揮的空間不應僅限於裝飾層面的豐富可能性，還應該考慮到人在用餐休閒過程中各種體驗活動的實現路徑。這也是餐飲空間設計的有趣之處。甚至設計中室外與室內關係的處理，還能關係到一個餐飲空間能否吸引人們用餐。比如，在環境位置上就有風水中的「金邊銀角」之說，即生意旺的店應該選擇在街區的人流密集的路邊或者路口建築的轉角處。除此之外，店面自身從室外露天餐飲、店頭設計到室內的空間設計，也應考慮如何為顧客創造獨特的感受與舒適的體驗。是否有著舒適的室外過渡空間；是否能夠觀察到城市中的生活；能否享受到路邊的陽光；怎樣靈活地利用空間舉辦聚餐派對；如何能夠幽靜地品嘗美味並促膝而談，以及該如何搭配諸如此類功能空間等等。當這一切都滿足之後，唯一需要保證的，就只有店家是否能夠提供美味誘人的食物了。

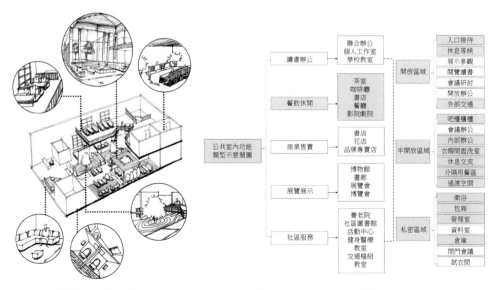

圖 4-19　餐飲空間功能示意泡泡圖　　　圖 4-20　餐飲休閒空間功能結構示意簡圖

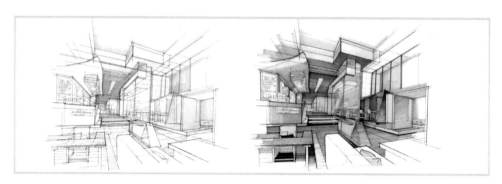

圖 4-21　餐廳空間示意簡圖一

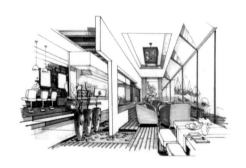

圖 4-22　餐廳空間示意簡圖二

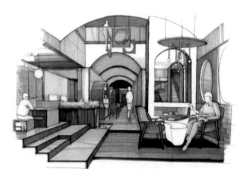

圖 4-23　餐廳空間示意簡圖三

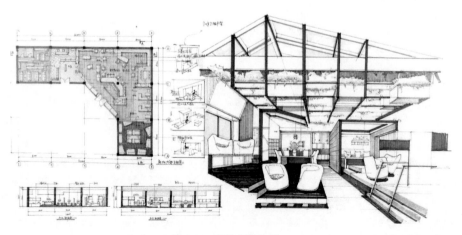

圖 4-24　餐飲空間案例一

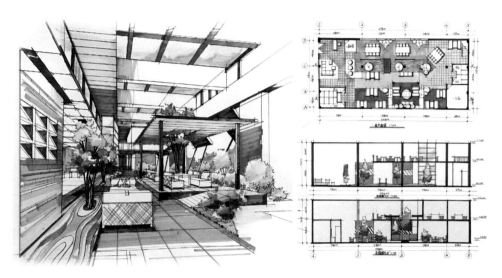

圖 4-25　餐廳空間案例二

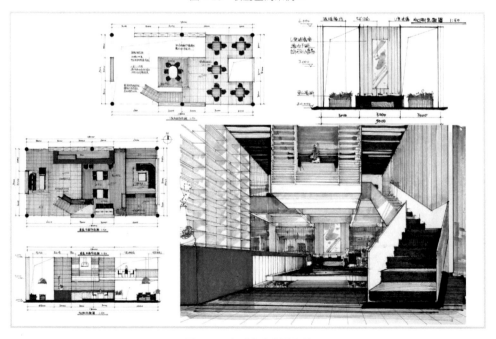

圖 4-26　咖啡書店空間案例

圖 4-27　老年活動空間功能示意泡泡圖

老年活動中心

　　社區公共服務空間的設計內容包羅甚廣，有時候往往會涉及上面所說的幾種功能類型。我們在此以老年活動中心為案例來探討相關的設計表達邏輯。老年人活動中心，重點服務對象是退休人員等上了年紀的人群。首先需要注意老年人活動所需的各種空間輔助設施，與此同時，空間的使用方式是否靈活且無障礙也是需重點關注的內容。針對諸如乒乓球、撞球、羽毛球、棋牌遊戲、餐飲茶聚、聊天聚會、報紙書籍閱覽等不同具體功能空間的組合搭配，也要考慮到其合理性。與此同時，活動中心的室內外空間的設計中，是否可以引入對身心健康有益的園藝療法、智慧醫療保健或老年大學等，也需要根據場所的具體條件進行設計。高齡化社會中，大家也可以適當關注如祖孫三代的生活特徵與生活連接模式。這樣，就不僅僅從室內空間的角度，還可以從城市社區交往與家庭生活維繫的角度來進一步挖掘潛在的設計創意出發點。

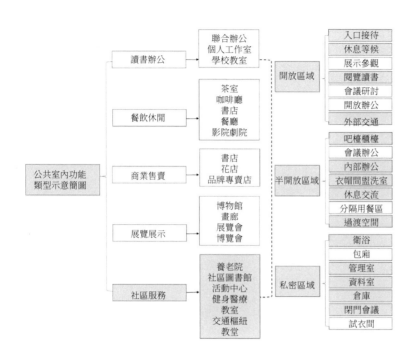

圖 4-28　社區服務空間功能結構示意簡圖

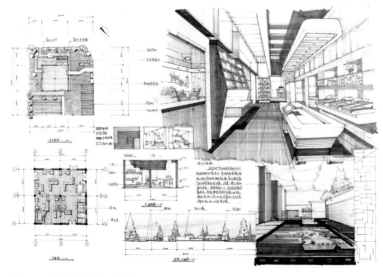

圖 4-29　老年活動中心案例一

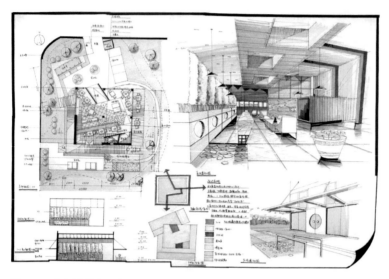

圖 4-30　老年活動中心案例二

居室空間

　　居室是人們生活中的主要活動場所。隨著人們生活品質的提升，大家對於居室的設計更趨精細化。居室的設計應根據住戶的家庭結構和特點進行。主人的職業、孩子的年齡、是否有老人同住等都會對整個居室的空間功能布置、裝飾風格、色調等造成影響。但一般來說，居室中的活動一般有起居、飲食、洗浴、就寢、儲藏、工作學習、興趣愛好等。空間功能一般分為成員共享的客廳、廚房、餐廳、玄關等，相對私密的臥室、洗手間、書房、更衣間等。還有

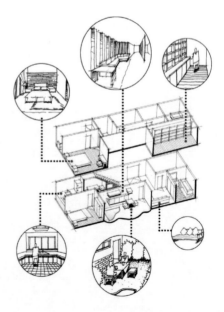

圖 4-31　居室空間功能示意泡泡圖

屬於輔助空間的陽臺和儲藏室等。這些功能空間的布置不僅要考慮到光照、利用率的問題，還應結合使用者們的行為習慣進行設計。在居室中一般性的人流動線分成三類，第一是家務動線，主要集中在廚房、餐廳、洗手間、陽臺；第二是家人動線，主要集中在臥室、洗手間、書房等相對私密的空間；第三是訪客動線，主要集中在入口和客廳區域。一般情況下，這幾種動線應儘量避免大的重合，減少相互干擾。且從某種程度上來說，各具體需求動線間也可以有巧妙的結合互動。

第四節　景觀環境設計舉例

　　景觀設計案例的種類劃分不僅僅只有以下幾種類型或模式。在分類方式上還有更多其他可能，如節點景觀、線性景觀和面狀景觀等；再者有中式景觀、歐式景觀與日式景觀等；還有開放景觀、半開放景觀以及私密景觀等的劃分方式。在此，我們只以點帶面來為大家簡略舉例分析。

街道景觀

　　街道景觀主要供居住在街區裡的居民和透過街道的行人使用，是城市公共環境的重要組成部分。街道中可以提供居民戶外休息、觀賞、遊戲、運動等休閒娛樂的場所。街道景觀受到現有條件的影響，主要呈現為線性景觀的形式，穿透性較強。

　　街道景觀的設計要考慮到景觀與周圍城市立面的關係、景觀與周圍交通的關係，以及居住和使用人群的構成及特點，

圖 4-32　街道景觀示意簡圖一

如每天來往人群流量及使用人群種類等。在街道景觀中存在的人流動線主要有兩種：第一種是不停留的穿行動線，第二種是街區居民日常休閒的動線。第一種需要暢通無阻的穿行與合理放置的顯著導視系統，而第二種則需要休息、交流、觀賞乃至運動的功能空間。兩種動線的組織也應合理搭配，減少負面的互相干擾。設計師也需要巧妙地栽種綠植和放置雕塑等構築物，使之在與整體環境協調統一的基礎上來突出街道景觀的個性與特色。

街道景觀的設計時常要照顧到私密與公共之間（或內與外之間）的社會關係。街道上，不僅居住著街坊鄰里，還有機會服務每一個社區外的行人。好的街道景觀設計，應該既照顧到鄰里街坊之間的空間歸屬感，也讓每一個路過的行人能夠獲得舒適高效的環境體驗。有些時候礙於安全性等因素的考慮，這二者之間出現看似不可調和的矛盾。這需要設計師和管理者找到積極的應對策略。如果能夠在街道景觀的設計中，從社區服務功能的多元化、便利化角度，充分地引入街坊鄰里的參與和管理，或許會造成活化街道空間、促進街道環境治理的積極效果。這也需要在城市設計中推動進一步的探索和實踐。

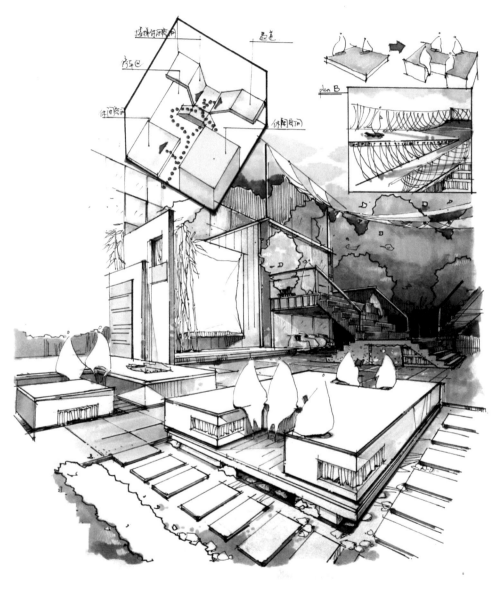

圖 4-33　景觀活動空間

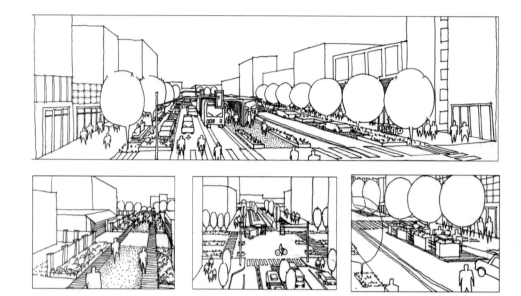

圖 4-34　街道景觀示意簡圖二

庭院景觀

　　庭院景觀的設計與居室空間一樣，要考慮使用人群的組成特點，如是否有老人和小孩、是否有寵物、是否有車，以及主人的愛好如何。一般出現在庭院的功能空間有為老人和兒童設計的活動空間、專門為寵物建造的屋舍、戶外用餐空間、戶外運動空間、養植物的花園或者菜園，甚至小的池塘、雜物間等。這些功能空間的組織要根據庭院的自身條件和主人的家庭需求來決定。

　　庭院空間，無論是屬於家庭私人還是社會機構，都可以為使用者提供走出戶外、接觸自然的機會。庭院空間的環境條件，也往往更加方便人們來從實踐層面探討人與自然的種種關係。如果追溯東方傳統，趨於靜態的日本枯山水庭院與巧藏豐富動態的蘇州園林庭院各有千秋，也展現著東方人對人與自然關係的不同解讀模式。當我們下筆來探討庭院的設計時，除了回味古人

的精神，也可以適當關照當下社會的人際行為模式和思維方式。這將有助於設計時進一步掌握不斷演化的人對生存環境的認知規律，從而能夠在實踐中做出正確的選擇。

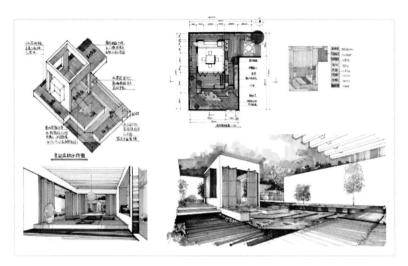

圖 4-35　庭院景觀案例一

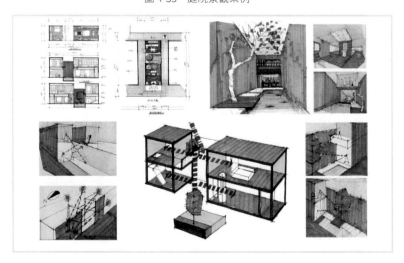

圖 4-36　庭院景觀案例二

廣場景觀

　　廣場景觀與街道景觀一樣，是城市公共空間的重要組成部分，不同的是廣場因面積上優勢，吸引聚集的人群更多，使用人群更複雜，所能舉辦的活動也更多。並且，廣場的形成一般會伴隨著特定的主題或者地點屬性。

　　廣場包含的功能空間有：1‧大的活動廣場，為節日慶典、公共聚會和藝術活動等大型活動提供場所；2‧稍小的娛樂場所，主要是聊天、下棋等活動；3‧遊戲玩耍及健身的運動場所；4‧休息、學習等相對私密和安靜的場所。廣場中的人流動線主要有穿越型的動線、環繞型的散步慢跑動線，還有伴有點狀設施的遊玩動線。這些動線和功能空間合理地組織在一起，可以使空間形成若干個獨立或相連接的區塊，也讓廣場的布局和分區更加明確，以此來提供方便的服務。

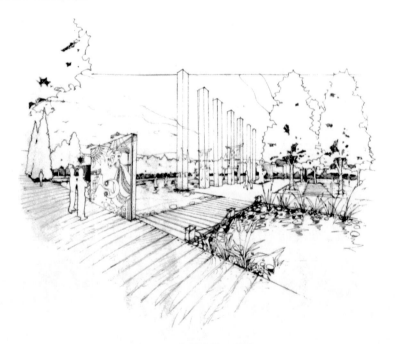

圖 4-37　廣場景觀示例簡圖

　　可見，廣場的設計首要考慮的是如何有效地滿足社區生活中的廣大民眾。這裡還有一點值得我們關注，那就是廣場自身功能的價值挖掘。也可以換一種說法，即使用者行為模式在廣場中是趨向於單一性還是具有多元性，有時也可以標度出所在廣場的市民公共性的程度。而我們著重來探討的更多是後者，也就是更為多元的使用行為模式所定義出的廣場空間。這樣的廣場空間中，往往可能要滿足不同人群的使用要求。無論是私密、半私密或全開放；還是人數上由少到多；抑或是舞蹈、歌唱、放風箏、輪滑等不同功能，都需要設計師能夠靈活地駕馭環境中的基本條件，來發現各種空間使用形態上的價值潛力。

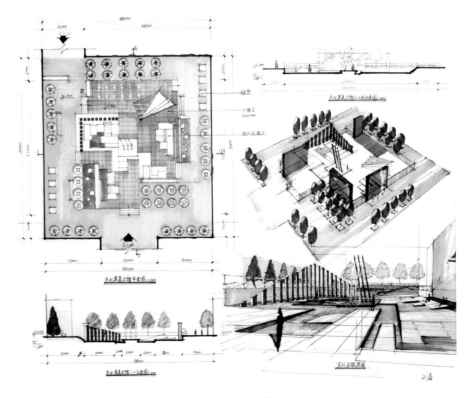

圖 4-38　公共開放景觀案例

第五章
綜合表達 ── 呈現

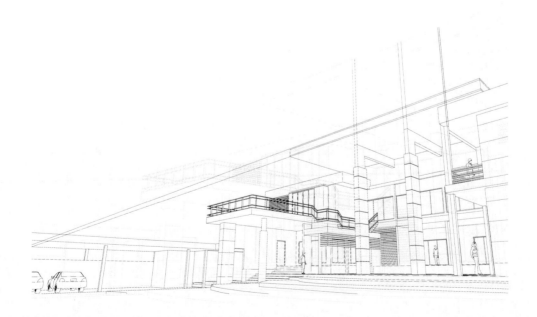

第一節　圖紙分類

　　圖紙分類這一小節中列舉了概念分析圖、功能分析圖、效果圖、節點及空間意向圖等來和讀者探討環境藝術設計圖紙的各個組成部分。筆者所列舉的圖紙種類有限，但在此希望讀者能夠透過了解所舉例圖紙的合理搭配，來進一步掌握設計分析的整體表達方法。在此基礎上，若讀者未來再進入更深層次的手繪設計表達訓練之時，可以嘗試其他創造性的表達手法來合理闡釋自己的設計理念。

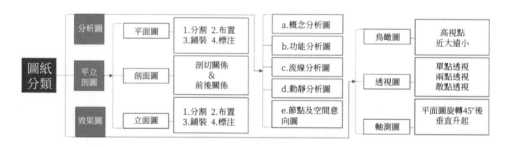

圖 5-1　圖紙分類示意圖

分析圖

1. 概念分析圖

　　概念分析圖重在表達設計理念的推導過程和設計策略的邏輯關係。其實後面的四種分析示例，從某種程度上都可看作是概念分析圖的一部分。要留意，概念分析圖比較強調設計策略的問題源起及推導分析過程。在方案呈現上，思考過程的步驟分析應向人展示出設計思維不斷深化從而步步清晰的推導過程。有些好的概念分析，還可以不斷超越前人的設計分析模式，並根據具體的問題創造性地向人們展示有趣的思考視角。

　　除了後面將要講到的四種分析圖之外，其實還有結構材料分析、光照和溫度分析、風速分析、聲學分析以及人的視線分析等。分析的初衷、過程以及結果，應該根據項目環境的有利因素、限制條件及功能需求來具體安排。

圖 5-2　概念分析圖示例一：管理辦公室

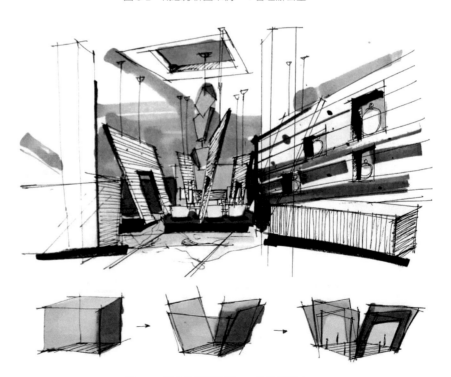

圖 5-3　概念分析圖示例二：珠寶專賣店

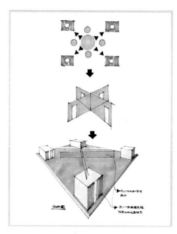

圖 5-4 概念分析圖示例三

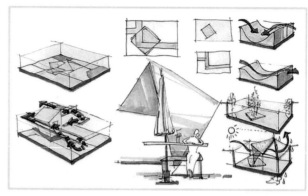

圖 5-5 概念分析圖示例四

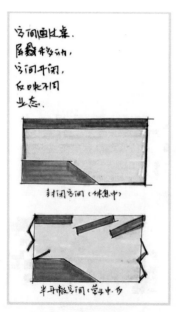

圖 5-6 概念分析圖示例五

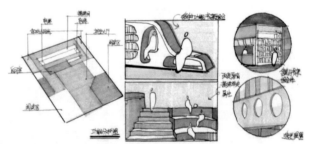

圖 5-7 概念分析圖示例六

2. 功能分析圖

功能分析圖一方面可以強調出空間設計的
總體功能定位，同時也可將各個子功能區的布
局關係及其組織邏輯進行有效闡釋。在功能分
析圖中，在總的主體功能定位明確的基礎上，
可以將場地中的環境要素和諸多基本設計要求
分類整理，然後再對各條件因素進行創造性的
設計工作。這個時候，設計師先將頭腦中的設
計概念置於宏觀的控制語境之中，一步步透過
合理的設計方法安排並組織空間中的各個具體
功能。接下來的組織重構設計，才是具體空間
與具體功能實現充分融合並將進一步經受住檢
驗的關鍵。有些時候，功能分析圖具有十分重
要的作用，好的功能分析圖甚至可以讓讀者在
短時間內就能領會設計師的核心理念。

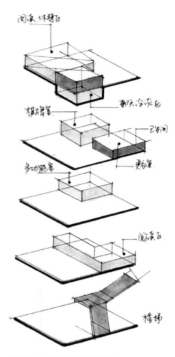

圖 5-8　功能分析圖示例一

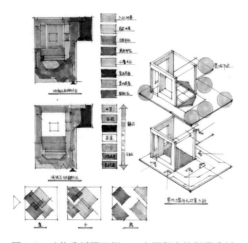

圖 5-9　功能分析圖示例二：空間與室外對景分析

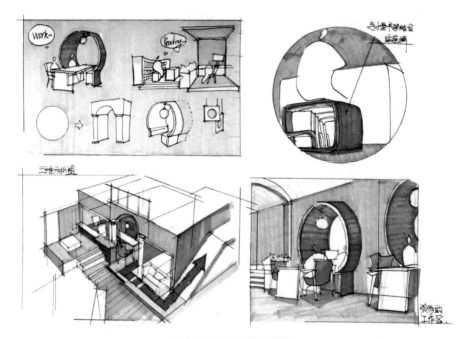

圖 5-10　功能分析圖示例三

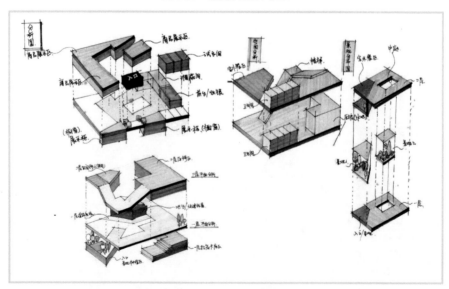

圖 5-11　功能分析圖示例四

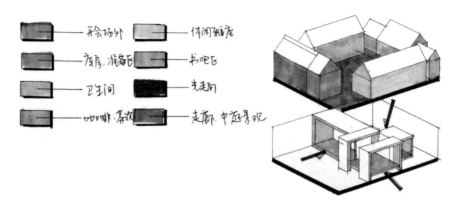

圖 5-12　功能分析圖示例五

3. 動線分析圖

　　動線分析圖不僅可以向讀者展示功能串聯關係和人流路線組織，還可以區分出不同類別的使用者之間的動線對比等豐富訊息。動線的分析利用是重要的動態空間要素設計之一。在動線分析圖中，如果空間中有不同人流動線，首先，要考慮不同人流之間的交往模式，考慮到促進交流或減少干擾等具體需求；其次，要根據空間的使用功能來定義動線的連接、轉折或穿透等具體性質；最後，應當準確理解動線設計時的輕重緩急，合理地設計動線的人流速度。這些都可在充滿趣味性的動線分析中來實現。圖示案例中的分析有限，希望讀者可以激發想像力來創造性地畫出更巧妙的動線分析圖。

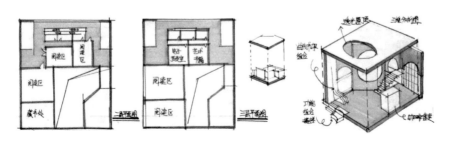

圖 5-13　動線分析圖示例一

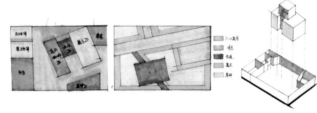

圖 5-14　動線分析圖示例二　　圖 5-15　動線分析圖示例三

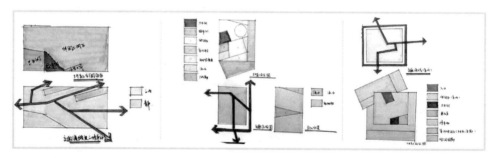

圖 5-16　動線分析圖示例四

4. 動靜分析圖

　　動靜分析圖，一方面是對空間功能區域動靜關係的表達，另一方面也在某種程度上與人流組織的疏密緩急相關聯，尤其是可以展現出空間中運動頻率或者是空間使用率等。合理的動靜分析圖，可以使讀者能清楚地理解場地空間的疏密安排是如何有效服務於不同強度的使用功能的，以及在此基礎上，動線的組織又是如何有效串聯起不同的動靜區域的。因此，動態區域與靜態區域的過渡空間設計也需要設計師細緻周全的考慮。一般來講，動靜分區還可以輔助空間營造給人提供差別化的使用方式。

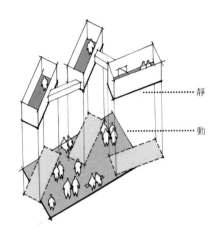

圖 5-17　動靜分析圖示例一

5. 節點及空間意向圖

　　在快速手繪設計表達中的節
點圖，一定程度上可以幫助設計
師將更為精細規模的空間設計呈
現在圖紙上。在此處快速表達中
所說的節點圖裡，會出現家具設
施、構造細節以及飾品搭配等。
刻畫這一類事物，也是為了更好
地表達設計從整體到細節所具有

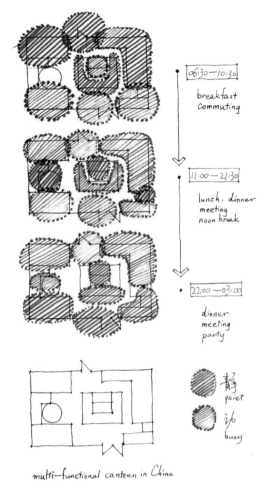

圖 5-18　動靜分析圖示例二

的連續性及其統一的邏輯關係。而空間意向圖，較多地來源於設計師對空間
環境利用的各種可能性設想。空間意向圖的表達，為後續的空間設計深入奠
定了一個甚至多個初級選擇。一般情況下，有的設計師在設計草圖階段，可
以給出多個可能設計設想，在此基礎上挑選其中最符合設計深化要求的一個
來進一步推導。一組好的空間意向圖，就如同在一個場地中的多個將要發生
的故事一樣，等待著設計師帶領使用者去探究其中一個確定的選擇。

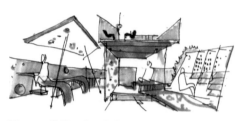

圖 5-20　節點及空間意向圖示例二

圖 5-19　節點及空間意向圖示例一

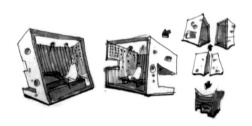

圖 5-21　節點及空間意向圖示例三：組合座椅設計

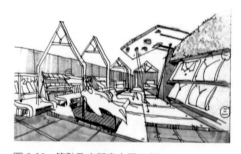

圖 5-22　節點及空間意向圖示例四

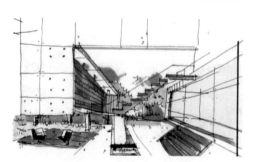

圖 5-23　節點及空間意向圖示例五

圖 5-24　節點及空間意向圖示例六

平立剖圖

　　平立剖圖在快速設計表達中具有舉足輕重的作用。對於讀者來說，透過效果圖可以看到空間的立體三維形象。但平立剖圖可以從專業圖紙的層面，讓我們看到空間設計中更為精確的訊息，如規模、材料、功能構成、家具設施分配、鋪裝、標注等一系列訊息。

一般來說，主題設計的平立剖圖與施工圖的平立剖圖所側重的點有所不同，前者在表達設計的整體空間策略處理手法方面關注較多，而後者則是基於具體方案的實施進行的技術細節呈現。需注意的是，兩者應是相輔相成而不是互相矛盾的遷就。在特定場地主題中，對於基礎的承重、水電和交通井等構造要引起適度重視，應當在設計中巧妙充分對空間基礎條件進行利用。

而在進行平立剖圖的繪製時，要培養從整體到局部的掌控能力。不僅哲學中有範疇學的概念，設計實踐中在空間處理方面也有一個類似的層次關係。平立剖圖的內容設計應該與圖紙的大小及比例尺的設定相統一。在快速概念記錄和概念表達階段，平立剖圖的比例尺一般在精度上要求不會太高。但是，一旦到了設計深化以及重要的節點表達時，平立剖圖的精度要求會加強許多。筆者記得在德國與建築設計師交流時，不同類型的院校的訓練側重也不盡相同。比如，在德國有綜合性大學（University）與應用技術學院（Fachhochschule）之分。後者的建築設計課程作業，所要求的平立剖圖紙往往會出現1：2和1：5的要求。很多Hochschule（德國中高等教育機構）畢業的同學在進行準確無誤的設計圖紙深化時，甚至可以直接與土木工程師進行無縫對接。這樣的專業訓練，無疑對設計實踐作品的最終完成度及其實施合理性具有極強的保障作用。

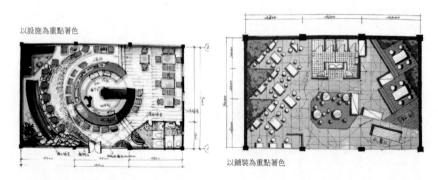

圖 5-25　平面圖著色的兩種邏輯

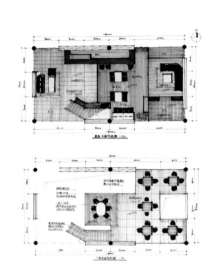

圖 5-26
平立剖圖示例一：辦公空間平面圖

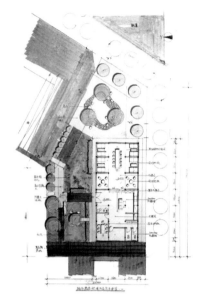

圖 5-27
平立剖圖示例二：古建築改造成工作室平面圖

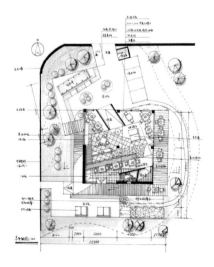

圖 5-28
平立剖圖示例三：老年活動中心平面圖

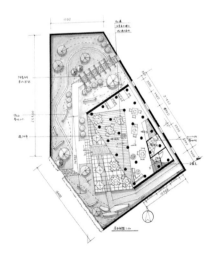

圖 5-29
平立剖圖示例四：老年活動中心平面圖

圖 5-30　舊廠房改造平面圖

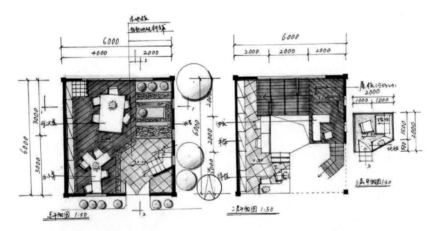

圖 5-31　平立剖圖示例五：公共空間平面圖

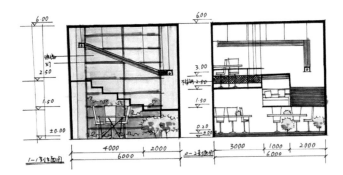

圖 5-32　平立剖圖示例六：兩層辦公空間立剖圖

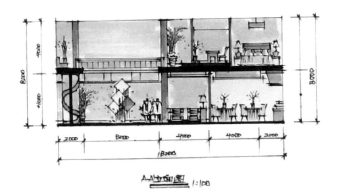

圖 5-33　平立剖圖示例七：居室立剖圖

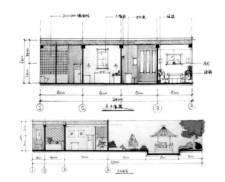

圖 5-34　平立剖圖示例八：茶室立剖圖

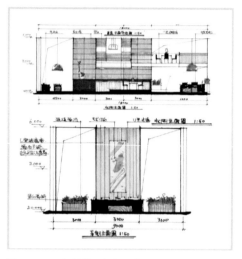

圖 5-35　平立剖圖示例九：茶室立剖圖

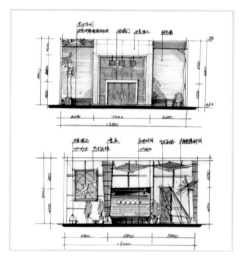

圖 5-36　平立剖圖示例十：酒店立剖圖

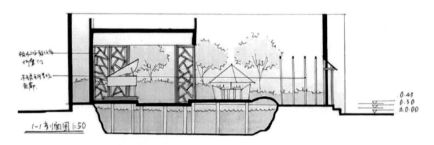

圖 5-37　平立剖圖示例十一：茶室立剖圖

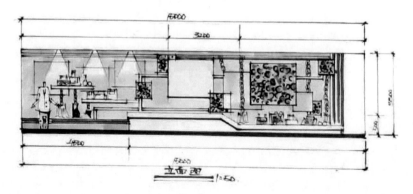

圖 5-38　平立剖圖示例十二：專賣店立剖圖

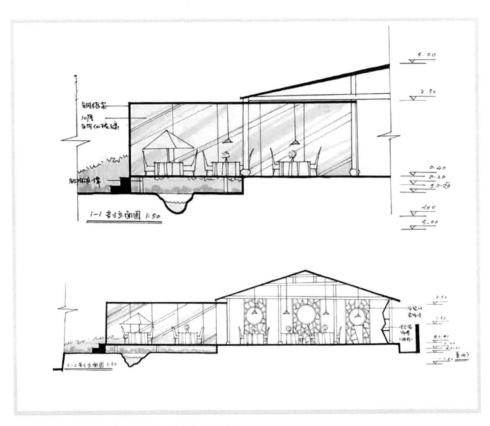

圖 5-39　平立剖圖示例十三：老年活動中心立剖圖

圖 5-40　平立剖圖示例十四：廣場空間立剖圖

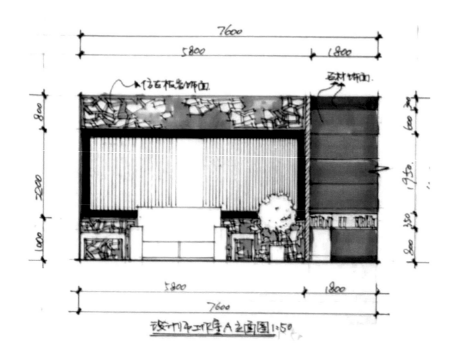

圖 5-41　平立剖圖示例十五：設計師工作室立剖圖

效果圖：單點透視 VS 兩點透視 VS 軸測圖

　　無論是單點透視圖還是兩點透視圖乃至軸測圖，本質上都是將設計中對空間最精彩的演繹展示給讀者。所以在選擇上，設計師應該根據自己的設計初衷來具體、有針對性地選擇圖面呈現的形式。單點透視圖比較適合以人的視點來表現空間的縱深層次；兩點透視圖則是可以在人視點基礎上完成對空間精彩

圖 5-42　單點透視示例一

圖 5-43 單點透視示例二

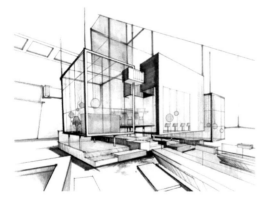

圖 5-44 兩點透視示例一

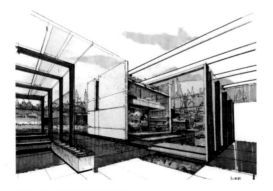

圖 5-45 兩點透視示例二

側向的演繹;而軸測圖則提供給讀者在嚴格比例大小約定下的立體空間解讀視角。

在此給讀者一個提示,除非具體的快速表達中要求大家畫一點或兩點透視圖,建議大家在畫透視效果圖的時候將視點放得低一些。放低視點之後,也更容易將精力放在對空間縱向結構和前後關係的刻畫上,後面的關鍵字解讀也會和讀者提到這一點。當然,如果是大的景觀設計與規劃,且有明確要求以俯視圖來作為表現圖時,還是應當以高視點的刻畫來清晰地表達空間的設計分割布置及具體設施的規劃安置。

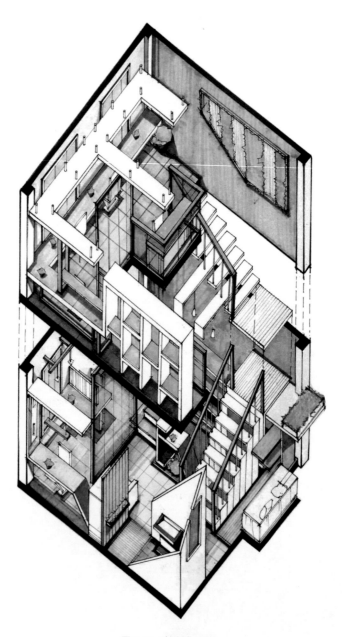

圖 5-46　軸測圖示例

第二節　圖紙整合

排版

　　讀圖也是一件關乎效率的事情，一幅畫面搭配飽滿構圖邏輯清晰的圖紙，會在第一時間傳遞給讀圖者一種訊息可讀性高的印象。這也在一定程度上說明繪製者本身具備一定的總攬能力，即擁有安排和控制畫面訊息的能力。一個構圖精彩、刻畫扎實的快速設計表達作品，很多時候也是一幅精彩的平面構成作品。如果能讓整個畫面呈現出不錯的平面甚至立體構成感，那麼一張圖紙就可以在最初就讓人產生一定的認可。

　　構圖邏輯線是畫面中構圖時造成劃分圖紙關係但最終被隱藏掉的線。這些構圖線在繪畫過程中一般會被擦掉，所以有的初學者僅僅憑藉個人體會學不到正確的構圖方法精髓。其實拿出一張比較好的作品，大家從其各個圖面組合搭配的邊界打直線，就會看到繪圖者所安排的構圖邏輯線。有不少構圖的邏輯線還會搭配黃金比例分割關係。在構圖中，如果所有圖面的大中小關係搭配處理恰當，會給人賞心悅目的視覺感受。合理的構圖邏輯線可以使整個圖面帶給人較好的審美體驗（圖 5-47、圖 5-48）。我們一般是根據平立剖圖、效果圖、節點圖、分析圖等的大中小關係及其讀圖效率，將它們安排進規劃好的畫面分割之中來有效地整理畫面的構成關係。那麼我們借用兩個講解圖來開啟一個有趣的構圖視角。如果說在講解圖 5-47 和圖 5-48 中，我們向大家展示的是最基本理性的構圖邏輯線的組織方法，那麼圖 5-49 則是向大家進一步展示各種圖紙之間透過巧妙搭配組合，使整張圖紙的平面關係與透視關係形成緊密聯繫的一個整體，從而給讀圖者更佳的讀圖感受。

111

圖 5-47 構圖講解一

圖 5-48 構圖講解二

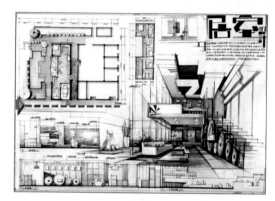

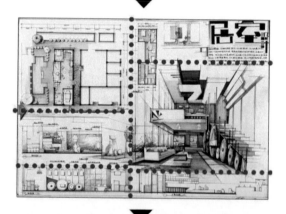

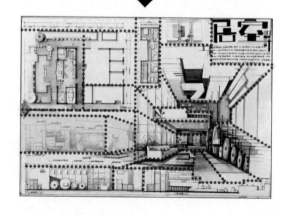

圖 5-49 構圖講解拓展

在此，要和讀者分享一點拓展內容。有時候，創意的表達需要打破固有的思維定式以尋求各種可能的突破。即便對於圖紙一開始的構圖工作也是如此。如果能夠將自己對於場所問題的理解和解決問題的方法之輕重緩急，透過圖紙的分配組織給人清晰的視覺解讀，那麼從不同設計師的方案出發會擁有多種解決場所問題的可能方法。理性嚴謹的構圖與感性張揚的構圖並不矛盾，應該遵從設計方案的初衷來善加利用。最優秀的構圖應該像一篇好的文章一樣透過巧妙的結構關係激發讀者的感動與體悟。

表達呈現的對比思路

對比思路一：先分析後方案 VS 先方案後分析

有些同學總問，對於一整套需要快速表達的設計方案，應該先畫分析圖還是先畫方案主圖（效果圖及平立剖圖面）。在此我們認為，一般情況下每個同學的思維模式都有不同的特徵，但能夠及時抓取靈感並有效地記錄下來至關重要。與此同時，如果能夠保證在既定時間內完成一套方案，完全可以靈活地安排作圖順序。有的同學一上來會把平立剖畫出來，或許在這些同學腦海中早已有分析圖，只是想等把平立剖圖和效果圖的大關係畫出來後再進一步補充自己的設計分析圖。平時筆者發現上面這一類同學在快速設計表達時佔到了絕大多數，這是一個有意思的現象。但也有的同學恰好與之相反，往往先把一些分析靈感迅速記錄在畫面上，之後開始完成整張畫面。所以，在此我們建議大家能夠根據自己的特點總結出自己的方法，充分挖掘自己快速設計表達的潛能。大家也可以提醒自己回歸到設計手繪的初衷是為了清晰地表達自己解決問題的方法上來。所以，在明確目的的同時完成手繪訓練，一步步提高自己的眼界和手繪功夫。

對比思路二：先效果圖後平立剖 VS 先平立剖圖後效果圖

這個對比，也是很多同學在構思和繪製主題時的一個疑問，到底是先畫效果圖還是先畫平立剖圖。在此，也正好解答本書開頭章節中的疑問。其實，這個問題，關乎大家在平時在訓練中所使用到的平面思維能力與空間思維能力。因為，對部分同學來說，這個問題往往會出現在主題設計練習初期。在此，筆者先與大家分享一種作畫的習慣。一般情況下，拿到一個題目時，首先在腦海中呈現出的是一個場地空間的形象。在此基礎之上，結合具體的問題與場所條件，在頭腦中形成三維的空間設計方案。然後當空間方案逐漸分析清楚之後，再將方案的平立剖圖分別落在設定好的紙面之上。與此相反的先平立剖圖後效果圖則是，不少人會先把平立剖畫好之後，再在平面的基礎上升起效果圖的空間設計。其實，大家在具體的操作中，完全可以培養適合於自己思維習慣的作畫順序。只要能夠清晰地表達出自己的設計理念、方法和方法，至於效果圖與平立剖圖誰先誰後出圖並無大礙。

對比思路三：同步整體深入 VS 分類逐項完成

在這一部分中，我們與大家分享一個快速手繪表達的技巧，那就是以畫面同步深入來取代分類逐項完成的作畫習慣。這裡的同步深入分為幾個部分，分別是：1. 在完成抄題的基礎上，同步勾畫鉛筆稿；2. 畫面整體鉛筆稿完成後，同步上墨線整體完成墨線稿；3. 整體著色；4. 整體畫面調整。同步整體深入畫面的好處在於，一方面能夠保證畫面隨時隨地完整呈現；另一方面，畫面各部分之間不容易發生顧此失彼的問題，最終形成相互照應的格局。我們也會在書中多次提到這一點，因此也應引起讀者重視。

第三節　表達速度訓練

　　快速設計表達的目的是發揮思維的活躍性並提高工作效率。我們就以三個半小時在一張 A1 圖紙上完成快速設計表達為例，進一步為大家講解分析製圖中的節奏掌握要點。

時間步驟分配圖及相關透析

繪圖時間	時間 (min)	內容規劃	要點透析	注意事項
I 審題	5～10	場地條件： 主次、組織、路線 圖紙種類、數量及比例尺	核心要求： 準確！嚴謹！審慎！	臨場發揮時，不要在草稿紙上花費太多時間，直接抄題並在其中進行分割布置，以及效果圖大關係的勾勒。
II 構圖	5～10	圖面： 黃金分割 VS 守正出奇 隱含的邏輯線 層級關係：大中小	圖紙閱讀第一印象，展現設計掌控能力，重要！	
III 平立剖	45～70	先分割：流線＆功能圖塊 大中小比例尺圖 再布置：設施＆鋪裝 後標色：尺寸和文字標注色彩 先平塗後陰影，設施、留白	先抄題，一體出圖！ 標尺線：兩層＆一圈	III、IV、V 這三步的先後順序可以根據自己作圖的習慣來定奪，但應遵循整體深入、同步一體出圖的原則。在表達上，一般線稿重要性相當之大，是基礎中的基礎。
IV 效果圖	35～50	空間層次及秩序：3×3×3 從空間結構關係入手：大中小	著色以結構為核心	
V 節點＆分析	20～30	節點：角落、設施、植物搭配、多元空間樣本 分析：動靜、功能、流線、光照、通風、視線等概念圖	節點：理解累積 分析：自然合理	

時間步驟分配圖及相關透析

VI 文字 說明	5～10	根據試題要求，控制在 100 字左右	讀圖 VS 讀字	資訊接收效率為上！
VII 調整 畫質	15～30	離開畫面一公尺，綜觀全圖，平衡畫圖	要求表達選項＆色彩關係	全面完整是關鍵！

關鍵字解讀

1. 一體出圖

　　所謂一體出圖，主要是為讀者建立一種圖紙表達上要整體同步深入的意識。在作圖過程中，由於時間上有具體的要求，所以需要設計師有能夠具備同步深入畫面的能力，這樣無論畫面停在哪一步都會給人一種較為整體的完整印象。在設計上，整體出圖的一個重要目的在於，使各個圖面之間能相互說明印證，最終表達一個邏輯完整清晰的設計過程。在深入畫面的過程中，如效果圖與平面圖之間就可以互相參照，並在深化的幾個步驟之中留出餘地，給彼此修改協調的機會。這樣也可以避免一個個圖面被單獨割裂完成，而造成互相之間缺乏應有的對應關係。

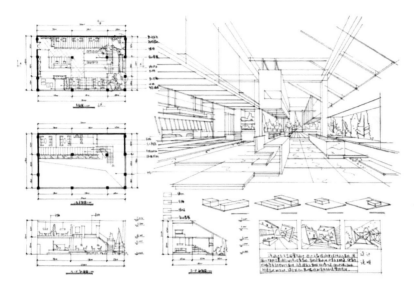

圖 5-50　一體出圖示例：階段一效果

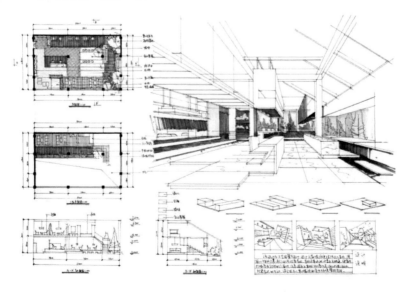

圖 5-51　一體出圖示例：階段二效果

117

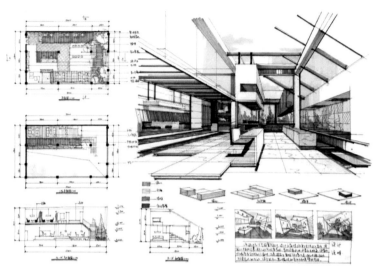

圖 5-52　一體出圖示例：階段三效果

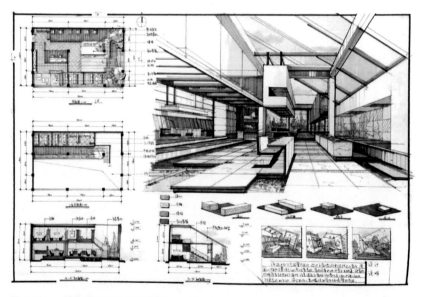

圖 5-53　一體出圖示例：最終效果

2. 先分割再布置

先分割再布置，尤其是在平立剖圖中，指的是先將大的空間功能分區進行規劃分割，功能格局中需要出現一系列大、中、小不等的空間搭配，然後再結合具體的空間格局擺放家具等設施。在此之後再進行標注與上色。這樣，我們首先處理好大的空間層級關係，再處理包裹在大空間中的小層級空間和設施，最後在整體線稿完成時把其餘的訊息補充完整。平面空間關係的大中小功能面積搭配，可以結合對表現效果圖視角的選取，同時也把空間的開放性、半開放性與私密性處理好。

我們細想一下，先分割再布置的邏輯順序中，默認了空間的設計是由大到小、由整體格局到細節設施的過程。這可以看作從空間範疇上層層遞進深入的一種設計視角和方法。在實際項目中，也許還會出現因為一兩個空間中的重要節點元素而展開空間的設計命題。但是，設計師在最後下手之時，如果能從整體的視角掌握住總體環境與重要節點之間的對話關係，對於設計來說會增加宏觀層面的掌控力，也有助於作品的最終實現效果。

3. 上色以結構為核心

在此所說的效果圖著色以結構為核心，並不是說只依靠結構上色。而是說無論是空間結構著色，還是背景著色來襯托空間結構，都要能夠將空間結構關係闡釋清晰，即把空間的前後左右的層次關聯和功能定位說清楚。在此要和大家探討一個關鍵要素，那就是這一步的實現與上色本身未必有決定性的關係，而是與線稿的完善度和深入度有著相當程度的關聯。也就是說，一張好的效果圖，首先最為關鍵的就是其線稿。在線稿關係思考清晰的基礎上，後續色彩的處理才會顯得有價值。

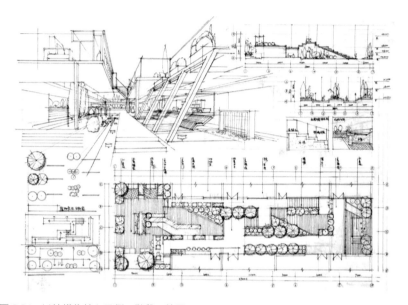

圖 5-54　以結構為核心示例：階段一效果

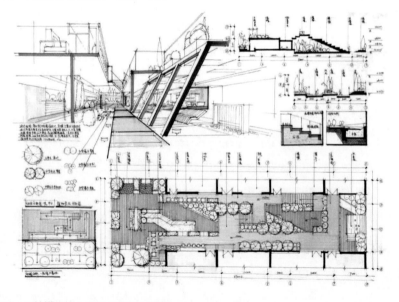

圖 5-55　以結構為核心示例：階段二效果

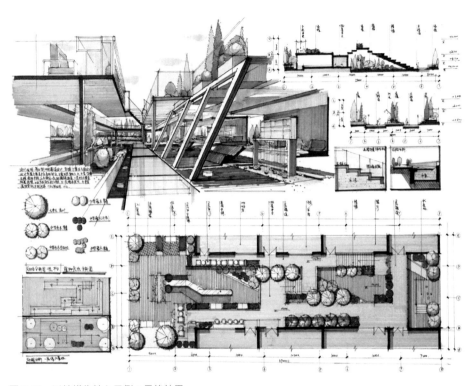

圖 5-56　以結構為核心示例：最終效果

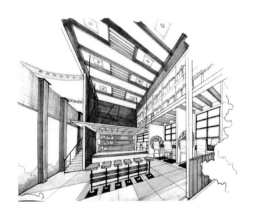

圖 5-57　上色示例一

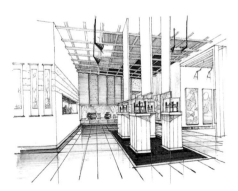

圖 5-58　上色示例二

121

4. 有關透視圖視點放低

　　單點透視和兩點透視的室內效果圖中,一般結合具體的案例將刻畫視點放低之後,空間中所升起的縱向結構及其層次進深的刻畫會更好地呈現給讀圖者。此法尤其是可以避免由於視點過高而把精力浪費在地面和桌面的各種擺設的刻畫之中,避免使本應精彩的前後縱向空間的刻畫得不到應有的表現。但是也應注意,有的設計之中也許需要刻意將效果圖視點抬高來俯視場地區域中的創意亮點。所以,最終要根據具體情況來定繪畫時視點的高低。

圖 5-59
效果圖視點:需要抬高視點觀看下沉空間

圖 5-60
效果圖視點:刻畫室內效果圖時視點放低案例

5. 自然流露

　　這個關鍵字可以說,是給讀者的一個衷心建議。因為真正的快速設計表達,不應該是簡單的背誦記憶和臨場應付,而是從內心的思考到圖紙快速呈現很自然的一種設計狀態。這種工作狀態,其背後暗藏的是在認真的專業訓練中累積的紮實功底所支撐起的穩定心態。也只有在這樣的心態下,一個設計者才能夠在紙面上留下其享受臨場設計的感覺。這就是在每一張圖紙、每一根線條和每一筆圖面設色中,使讀者都能夠感受到一種自然流露的狀態。

效率提升訓練

　　速度與效率的提升是不少同學關注的重點。結合前面所講的主題時間分析，建議大家透過主題模擬考試的形式來進一步提升自己的綜合技能。如果讀者能有一個比較集中的時間來進行訓練，可以整張圖紙模擬訓練過程。從方案思考到畫面組織表達，從畫面的完整性到作畫速度，進行系統的自測訓練。積極地將本書之前所講的方法進行創造性的運用，就可以在訓練過程中不斷提高自己的臨場發揮能力。

　　在本節一開始，我們已經將作畫訓練時間步驟的示例解析展示給大家。不過需要注意的是，這個分配圖是按照三個半小時左右完成一張 A1 試卷的主題來規劃的。各大院校的具體考試時間和紙張要求各不相同，從 3 小時到8 小時（紙張：從 4K 到 A1）都有。所以就需要大家根據應試時間要求來安排自己的訓練節奏。不過，在此也要指出，稍微嚴格一點的自我要求和訓練過程對於任何臨場快速表達都是大有裨益的。

時間步驟案例一（A2 圖紙）

1.5h

圖 5-61

圖 5-62

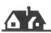
2h

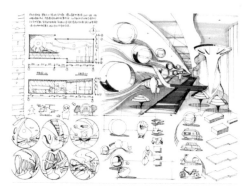

圖 5-63

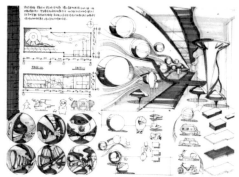

圖 5-64

3h

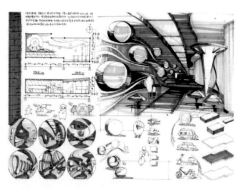

圖 5-65

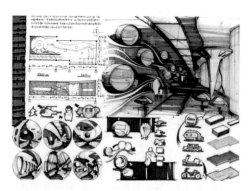

圖 5-66

3.5h

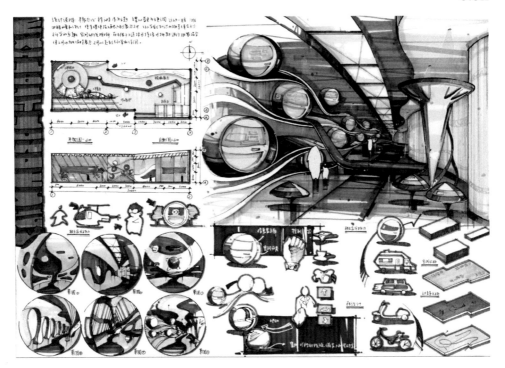

圖 5-67

時間步驟案例二（A1 圖紙）

1.2h

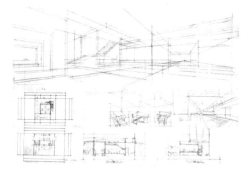

圖 5-68

2.0h

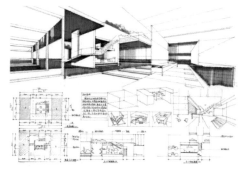

圖 5-69

2.2h

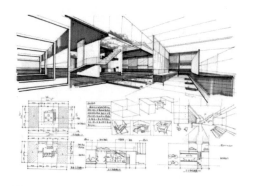

圖 5-70

2.5h

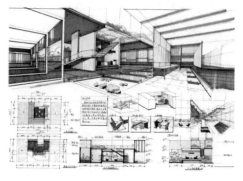

圖 5-7

3.0h

圖 5-72

3.5h

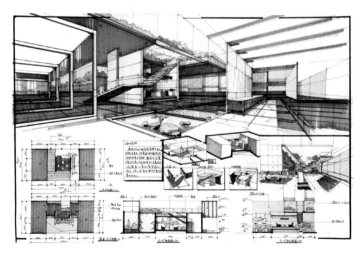

圖 5-73

第四節　碩士研究生薦書

筆者希望透過這個環節，讓讀者近距離接觸圖書編寫期間在讀的部分碩士研究生，透過他們對書籍的評析來進一步領略設計手繪表達的理念和方法。這些同學在手繪的訓練中，形成了各自獨特的理解與方法。其中部分經驗總結會透過他們對書籍的閱讀思考來展現在讀者面前。

與自我對話 —— 源於《奧利佛風景速寫教學》的三點感觸（王晨陽）

這樣一本風景速寫書，如果僅從圖像的角度來說，幾乎就是一本描繪世界各地場景的圖集。其內容不僅僅是風景與建築，還包括各種場所生活的描繪。以至於我腦海中時常浮現出一個場景：一個蓄著白色鬍子的老人家站在嘈雜的市井街道上，掏出畫本和筆，一絲不苟又行雲流水地在紙上揮灑著。說到這裡，也想與讀者聊三個自己對這位速寫家教學繪本的感觸。

圖 5-74　筆者臨摹

1. 在場的力量

這本書吸引我的地方並不是對風景速寫材料和技法的講解，而是速寫所特有的一種在場的力量，速寫作品的完成大部分是在所繪製場景的現場。如書中所提到的，一般完成一幅速寫的時間快則 30 秒，慢則半個小時，就在這短短的時間裡，繪畫者和陌生環境發生了關聯。或許就在掏出紙筆這個動作發出時，觀察者的意識就已經開始對所處的環境產生了微妙的反應。這個環境中所有的因素包括聲音、氣味、建築樣式、牆面紋

理、場景中的人，甚至人的服飾等，都可能成為作者停留於此進行描繪的誘因。而作者所選取的畫面構成元素和組成方式，則反映了他對當時所處環境的理解和感想

作者觀察到的東西是動態的，而他的呈現則是靜態的，作畫的過程就好像一種蒙太奇的手法，將時間和空間剪輯在一起，呈現出他所觀察和理解到的當地風貌。

2. 畫面的處理

這本書技法層面的講解更多的是基於走出門去、速寫自然，所以介紹了很多便於攜帶的工具和快速表達的技法。作者在構圖原則中提到的「借景」的手法筆者覺得很有意思。場景速寫跟拍照不一樣，同樣是在場，照片所記錄的是場景中某一個角度中所有的景物；而速寫不一樣，速寫是在一個短暫的過程中挑選所觀察到的實景，把它們按照前景、中景、遠景的模式進行組合，甚至為了烘托畫面氛圍，作者會加入角度外的景物，這就是借景。

圖 5-75 是實景的部分，作者已經區分了前景、中景和遠景，但層次不是很鮮明，畫面顯得有些擁擠。圖 5-76 是從實景附近取來的景物，作者有意識地挑選了一些放在近景處的景物，包括拉長橫向距離的建築物和縱向距離的路燈，還有點綴氣氛的人和近處的木桶。圖 5-77 是完整的效果，對比第一張圖，完整的圖雖然又加入了很多元素，但是整體張弛有度、節奏鮮明。人物和最前面的木桶作為點狀元素烘托了空間，停靠的船隻，悠閒散步的人群，放在一邊等待再次被使用的木質容器，使整體畫面呈現

圖 5-75　筆者臨摹

出一種海港繁忙過後的悠閒祥和的氣氛，也讓在書中看到這幅速寫的人們產生無限的遐想，並被帶入場景所處的時間和空間當中。

圖 5-76　筆者臨摹

圖 5-77　筆者臨摹

圖 5-78　筆者臨摹

3. 對手繪主題的啟發

在電腦技術高速發展的今天，電腦製圖變得越來越快速、便捷、準確，常常會出現令人驚訝的接近真實的效果圖。那麼手繪的意義在哪裡呢？透過對《奧利佛風景速寫教學》這本書的閱讀，筆者覺得，手繪的過程在今天更像是跟自我溝通的過程。透過手繪，不僅是繪出空間本身，更是創造一種融入場景的體驗和發現，這是一種透過手的轉化讓自然與自己對話的過程。

主題手繪與風景速寫看似並沒有太大的聯繫，但是其輸出過程的內在邏輯是一樣的，都是透過畫面的組織表達心中所想。風景速寫組織的是場景和其中的元素，而主題組織的是自己的設計想法。如果能夠像奧利佛一樣快速地思考並嫻熟地組織複雜的場景元素，呈現出一張線條勁道、點到為止、絲毫不浪費筆墨的速寫小圖，那麼在主題中，不論是效果圖還是概念分析小圖的呈現都應該不成問題。

設計手繪中的故事表達 ——
以《Building Stories》為例（楊昊然）

《Building Stories》是一部將建築學、社會學、心理學等學科融為一體的繪本小說，所有的故事圍繞一個無名的假肢女孩和一棟老樓展開。14 本不同裝訂格式的冊子（包括海報、兒童書籍、報紙等）分布在一個巨大的盒子內，作者克里斯·韋爾（Chris Ware）花了十年時間完成此書，其中線條、形狀、顏色和視角完美契合，將小樓內部平淡而瑣碎的生活以令人興奮的方式呈現到觀者眼前，為設計手繪提供借鑑。其敘事性表達視角也為空間設計帶來很多啟示，借助故事圖像來審視空間中人們的生活方式及創意，有助於我們對空間設計活力的再發現。

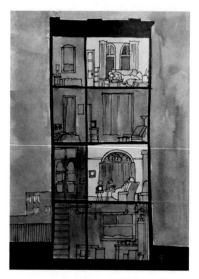

圖 5-79　筆者臨摹

《Building Stories》的故事性表

A. 二維平面中的四維表達

　　故事性表達少不了時間與空間這兩種概念。圖 5-79 與圖 5-80 透過建築剖面呈現了在寂靜深夜裡一幢三層小樓的內部狀態，人物的動作與色調相配合，昏暗的光線，彷彿時間在畫面中盡情流逝。讀者會立即被畫面傳達的孤獨、悲傷所感染。在有些圖中，整組畫面透過碎片式、蒙太奇或軸側鏡頭等想像並置的視覺表現方法來敘事，同樣可以從中看到時間。單單一張圖面就可以領略時間在空間中的流逝，並呈現出生活的細膩與宏大，超越單純空間結構的表達形式，值得設計手繪借鑑。

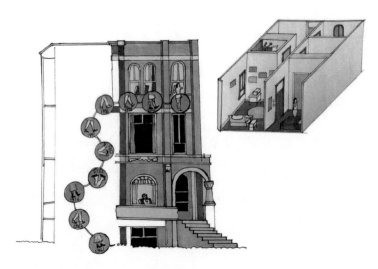

圖 5-80　筆者臨摹

B. 創造一個具有藝術行為的場所

　　在設計手繪的創作中用更情景化的語言，創造一個情節，形成一個具有藝術行為的趣味性場所，不再是冷漠無情的建築結構。如圖 5-81 中，孩子身上紙片位置的錯動、半開的抽屜、成組與單獨擺放的彩筆形成散落的狀態、水池中還未來得及清洗的餐具等，均採用情景化空間語言來表現獨特的空間體驗、有趣的空間狀態，從二維空間中延伸出動態想像空間，形成故事，並將所有細節都隱藏在閱讀中。手繪畫面中人物、場所、事件三者相融合，形成綜合性的視覺表達。什麼人、什麼狀態使用這個空間，一旦有人與事件的存在，空間使用的可能性就會增加。場所的靈魂也就展現在與人的關係上，畫面因此有無限的可能性，並突破建築師既定空間的功能範圍。

C. 畫面敘事層次及想像空間的延伸

　　本書的故事畫面層次值得手繪學習利用，可分為：場所本體（建築空間結構）的敘事；陳設與人物的敘事；回憶與想像的敘事。建築本體的敘事表現如圖 5-82 所示，建築的軸測圖與上個世紀發生的一系列事件和經歷以文字形式相結合：「296 次生日派對」、「38996 個電話」、「61 塊破碎的餐盤」等。創作者人性化了建築物，將其化為有生活、有意識的人物，有它自己的故事；一些圖的陳設與人物的敘事，透過牆壁鑿開的洞見其內部，人物的動作與其室內陳設的

圖 5-81　筆者臨摹

133

空間場景相配合，共同描繪出同一屋簷下的不同故事；而圖 5-83 中，一層的老人在睡夢中出現了多年前的場面，而此時三層的安有假肢的女孩正看到屋頂懸掛的掛鉤，想像在此之前租戶的使用。創作者巧妙地再現了想像中的場景，利用分解畫面作為其可能性的描述，整組畫面組成了回憶與想像的共同敘事，將畫面空間延伸至畫面之外，並建立起了觀者的幻想。如同一面鏡子，你也會從閱讀中看到自己的影子，會讓你想起那些你以為遺忘了的前塵往事和你自己都不曾審視過的微妙情感。

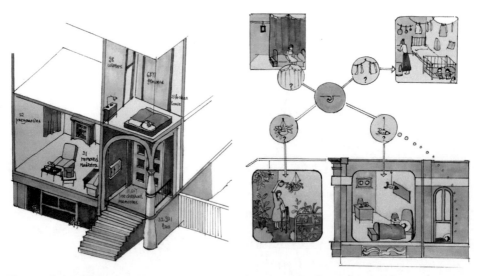

圖 5-82　筆者臨摹　　　　　　　　　　　　　　　圖 5-83　筆者臨摹

《Building Stories》與「Building」 Stories：

　　本書除了手繪故事表現技法可供我們學習外，採用 14 冊不同方式的裝幀編排是更值得去研究。單頁紙傾向於更加離散的敘事塊和剪切的記憶。雙面紙圍繞中間圖像展開敘事。作者韋爾未為讀者提供任何預先設定的閱讀順序，對韋爾而言，記憶不僅僅是物體或場所的關聯，它們更是穿過空間自身的思想的運動。它顛覆你以往閱讀的經驗，打破按時間線敘事的閱讀流程，

整套盒子內的隨機、非線性敘事結構的文本，將閱讀變成一個非常活躍的過程。用多個地方相關聯的線索，迫使你不斷切換想像順序的面板，使用記憶來調整故事構架，組裝整個故事畫面，只有閱讀完整個盒子才能揭露整個故事。盒子本身，似乎模仿了人類「記憶」本身，內部是萬花筒般的碎片化本質。

完整閱讀此書會感受到思維的強大力量，每組畫面如同「記憶碎片」不斷塑造和重塑我們的腦海中的故事。這可能也正是作者為本書取名為「Building Stories」的另外一層含義，即建構故事。

惜墨如金、擲地有聲 —— 從《建築思維的草圖表達》中尋得快速設計的一劑靈藥（陳暢）

在主題中能否畫出一張讓人拍案叫絕的圖紙呢？答案是，不能。

當然，這個答案並不是刻意掃興。這個回答是把我們討論的話題拉回到一個虔誠而務實的語境裡。我們不是在談藝術，也不是在談設計，我們在思考如何在考研主題裡占得一點點先機。

那麼，《建築思維的草圖表達》這本書絕對不會讓你失望。

你可能從題目就已經發現，這其實不是一本專門針對考研究所主題設計的書籍，也沒有專門的篇章來講分析圖的繪製。但是書中所傳達的思想和繪圖方式與考研主題不謀而合。

考研究所主題中受到時間與題目條件的限制，在短時間內是無法完成盡善盡美的設計的。而你所要做的就是盡可能簡潔有力地表達自己的設計思路與概念。首先，不要奢求畫出電腦渲染般的分析圖和結構精妙的爆炸圖，這會耗費你太多無謂的時間與精力；其次，也不要大筆一揮，行雲流水地給出過於簡陋的「大師草圖」，這會讓你的閱卷老師十分尷尬。真正的高手，是惜墨如金的，但畫出的每一筆線條都擲地有聲。

　　首先，在表達方面，可以發現作者熟練地運用鋼筆（當然勾線筆也可以畫出相同的效果）完成了單線條的描摹，圖中除了直線與若干圓圈，再無其他複雜的圖形變化，而畫面卻充滿張力，生動形象。這得益於作者對建築體塊的精準掌握，當然也不能忽視線條筆觸的熟練運用。點狀紋理與排線陰影就足夠強調出整個畫面體量感。而這一切哪怕是初學者，只要練習方式合理，也可以在一至兩週的短時間內實現。

　　其次，從設計的角度看，在有限的篇幅內，作者交代了場地的平面分析圖、體塊分析圖以及三種屋面形式的對比分析。思路清楚，表達明確，哪怕不需要一星半點的文字說明，觀者也能體會到作者所要表達的語義。

　　不論是哪個方面，都反映了書中的核心的思路：恰當而準確的表達。恰當，即是用最少的筆墨做最多的事，不然你的草圖變成一鍋雜燴；準確，即是表達出你要表達的關鍵點，不要貪圖畫面的效果，本末倒置。當然，這本書對設計策略和效果圖構圖也大有裨益，正如題名說述，這是一本教你如何用草圖表達思考的著作。無論如何，先有思考，再有表達。

他理解的繪畫裡有自己的天空和領土 —— 讀《創意建築繪畫》有感（張宇春）

　　繪畫經常被認為是一種天才行為，但其實它是人類本能的反應，人們在參與公眾活動時都會自發地想要胡亂地塗塗寫寫，將所見所聞所感描述出來。程大錦，一個用繪畫的方式與自己對話的建築家，將自己的知識、理解和構思利用繪畫的方式清晰表達出來，以提升視覺的思考，進而激發大家的想像力。他理解的建築繪畫，不論張狂也好，粗魯也罷，能與眼神交流的，即是思維。

　　程大錦認為，繪畫時最重要也是最核心的一項工序就是觀察、構想和表現之間的相互作用。觀察物象為我們提供素材，構想是將我們觀察到的物象

處理成我們想要繪製的圖像，而表現則是繪出再現感知，解讀所見的外部世界和構想世界的意向。我們觀察的過程也是將真實的世界再創造的過程。觀察也是有選擇性的，這種選擇即偏見，可以讓我們挑出恰當的訊息，使我們的生活更加便捷安全。要多角度地去解讀事物，這樣更能體會事物的多面性。從背景中觀察事物，事物處在環境、空間當中，各種因素都會對事物的視覺特徵如大小、形狀、顏色和紋理產生影響。多觀察才能有更多的創造性和可能性。

在觀察的基礎上，我們透過構想對事物進行處理、改變以及表現，刺激我們的想像力來開發更多的創意。程大錦在對建築繪畫平立剖圖的解析中，認為這些圖面訊息是一種觀念圖像，展現出了思考以及思考活動的形式和範圍。

程大錦一直相信直覺可以尋找出各種可能性，他也認為直覺建立在經驗之上，利用各種變化來創造出眾多的可能性。當我們閱讀他的《創意建築繪畫》時，可以深刻體會到他以繪畫的方式所展現的獨特的思考和交流方式。

手繪是一種工具，也是一種語言（歐陽書琳）

手繪是幫助我們進行設計構思的重要工具。手繪不僅可以幫助我們方便快速地思考、分析設計的各個方面，將設計思路或者概念轉變為具體的形式；它還是一種交流的語言，幫助我們在設計的不同階段與不同的對象交流。

我在這裡推薦的書是《國際建築設計：室內空間表現》。這個系列有很多非常經典的設計類書籍。本書排布清晰易讀，同時非常富有啟發性。本書主要圍繞設計繪圖展開，它這裡的「繪圖」涵蓋了非常廣泛的範圍，探討了在設計的不同階段、不同方面可以應用到的畫圖和模型方法（包括手繪草圖、拼貼、實體模型、電腦製圖等），還介紹了如何恰當地應用這些方法。因為繪圖方式影響著我們的思考方式和設計結果，手繪作為非常重要的繪圖

方式，能夠幫助我們快速地捕捉設計構思，書中不同的繪圖方式也為我們帶來更廣泛的思路。

　　另外，這本書也帶領我們更深入地去思考手繪作為一種語言的作用。我們使用「繪圖」語言環境不同，特別是溝通的對象有非常大的差異性；這需要我們去積極思考，從眾多的「繪圖」方式中，選擇最有效的溝通方式。以大部分設計院校的入學考試為例，對專業的考察通常以主題的形式出現。我們透過手繪和尺規作圖來表現我們的設計，從構思到方案。這本書對我們進行手繪表現的方式有所拓展，而這種拓展不僅僅是技術層面的，更是在思考的層次上對我們進行啟發，幫助我們構思出更有想像力且理性的方案。將《設計思維手繪快速表達》和《國際建築設計：室內空間表現》一起研讀，相信很多讀者會在手繪與不同的設計階段的結合（如概念的表達、概念方案的表現、深化方案的表現）、設計的不同方面（空間、結構、裝飾方案與節點等）的運用上得到很多啟發，從而能夠透過手繪的方式構思出有想像力、有理性又有表現力的作品。

從《美國建築師表現圖繪製標準培訓教程》中學習用手繪駕馭圖紙上的那個空間（崔家華）

　　關於學習手繪，坊間流傳著這麼兩句話，一句是手繪和設計是兩回事，這讓想學習手繪設計表達的人心生猶豫；另一句是沒有美術基礎也能畫好設計手繪，這讓另一群沒有接受過繪畫教育的人信心倍增。對第一句持否定態度的人心裡都清楚，手繪只是設計表達的一種方式，手繪不能等同於設計。但是，手繪是設計師思維的外延，可以輔助設計師的大腦進行空間思維，這種迅速的實時性互動，令設計師能夠輕鬆、自然地思考複雜的空間問題，因此，手繪表達是設計師必備的基本技能。關於第二句，這完全是可能的。

　　但捷徑是什麼呢？沒有過繪畫的練習，怎樣理解如何透過畫面概括空間？怎樣理解視覺中的自然規律如明暗、色彩、光影、反射等？怎樣用隨手可得的繪畫材料表達出不尋常的效果……解決這些問題的方法，常常片段似的存在於各種手繪書中，我推薦《美國建築師表現圖繪製標準培訓教程》，這本書將空間設計手繪表達的技法總結得十分全面。

　　儘管這是一本年代久遠的書，我們還是能從中學習到很多，美國式的實用至上原則，針針見血。書中把設計師日常能接觸到的手繪設計表達的工具一一介紹，方便設計師在日常工作中用各種易得到的繪畫工具進行繪圖，活用已有工具，而不是被其限制。這本書側重於色彩表達及表現技法，熟悉手繪的讀者很容易會產生英雄所見略同的感覺。事實確實如此，儘管手繪表達技法五花八門，但是在尋找最高效的表達方式上，人們往往會得到趨同的結果。如果手繪學習者能在練習手繪表達的一開始就了解了表達技法，這比獨自摸索要高效太多。在最短的時間內，設計師借助繪圖工具理解材料和空間的關係，如在空間中使用木材、石材、金屬等材料的空間效果如何，技法拿來用就是，簡單明瞭，不必浪費時間在思索如何表達材質上。和繪畫不同，手繪表達更像一種語言，不追求獨特和標新立異，畢竟手繪不是目的，設計才是。書中還有關於具體圖紙繪畫的逐步剖析說明，方便讀者理解每一步的作畫目的，避免在繪圖過程中迷失方向。

　　由於時代限制，書中對於電腦表達存在一定的誤解，但將二者結合，實用至上的方法對我們的日常設計工作有重要的啟發意義。實際上手繪與電腦圖都是設計表達的方式，它們之間的區別並不重要，重要的是用盡所能表達清楚設計意圖。書中有一章專門介紹手繪設計圖的展示，儘管其中提到的設備早已成為歷史，但設計展示的重要性至今未變，設計師不僅僅要關注如何

表達，也要關注如何展示給觀眾，這不僅僅適用於手繪表達圖，也適用於我們在日常設計工作中進行設計表達的各種圖示。

　　書中透過畫面要素、表達對象區分繪畫技法，而不過分強調是室外還是室內，這是非常明智的，況且這發生在三十多年前。三十多年後的今天，規劃、建築、景觀、室內、產品等並無本質上的界限，一切為協調人與自然的關係而設計，誰會在意沒有意義的行業界限呢？此外，書中用大量的篇幅介紹如何方便快捷地實現日景、黃昏與夜景效果，這是表達時間維度的技法。手繪快速表達中有時間介入，讓設計師站在時間的維度中考慮空間，這也是十分重要的。

第五節　五點在培養設計思考能力中的建議

　　想借此機會，直入主題，談五個有關設計思考能力培養的建議。這個部分的文字沒有延續第四小節中幾位碩士同學對手繪書的推薦，而是再次回到設計思考能力這個起點來探討問題，可以看作是於此書理論方法探討的尾聲做一個照應原點的探討。這五個建議，也僅作為筆者的心得體會來分享給讀者，希望對讀者的學習之路有所助益。

　　第一個建議是要在手繪能力培養中形成正確的價值觀。不同學習實踐階段的最終設計表達，無論是在紙張之上還是在施工現場，都不可避免地會有不完美的情況發生。但是，作為一個真正熱愛設計的人，絕不應恐懼出現錯誤，更不應抱著怕出錯的心態而束手束腳，最終失去前進的動力。筆者在平日對學生的訓練中，所著重強調的是「整體入手，步步完善」這一核心要領。這就意味著，每一次的訓練都是從完成整體方案的目標入手，從分析圖、平立剖、效果圖到節點意向圖等必須最終同時完成。學生一開始可能要消耗一天乃至更久時間來完成方案。最後經過嚴苛的訓練，四個小時便可完

成一張 A1 圖紙。優秀者，其綜合能力的提升不言而喻。在面對未來的挑戰與壓力時，只有扎實的功底才能確保學生們可以生存下來。也許有讀者要問「整體入手，步步完善」還有更具體的方法應用嗎？在此結合本書內容，來舉兩個快速手繪表達訓練中的方法僅供參考。

第一個方法在前面章節提到過，即對一張圖紙上的一整套設計方案來說，在一開始的整體構圖及圖紙初稿階段就採用同步深入、協調表達的方法。這可以幫助大家在深化設計思考時，做到能夠及時發現問題並改進各部分之間的邏輯關聯及表達內容。

第二個方法，以十張圖紙為限，要求十天內必須完成十個不同的命題方案。第一天出現的錯誤發現之後，要經過細心的總結歸納，確保第二天絕不在圖紙上出現第一天的錯誤。第二天也要如第一天一般認真總結問題並研究改進策略。這樣，在第三天的圖紙上也就意味著不能出現前兩天的錯誤，同時也需有能力發現新的問題並將之研究攻克。以此類推，等到了第十天，艱苦的訓練所換來的很可能就是長足的進步。這個過程對老師的善加引導有著極高的要求，老師需要極大的耐心與真誠，方能指導學生攻克難關贏得進取。無論如何，永遠不要怕犯錯，要有勇氣去改正錯誤來持續地追求進步。

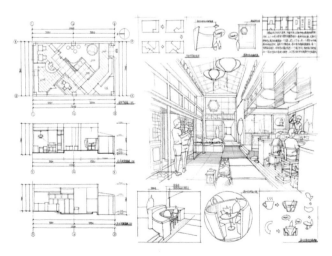

圖 5-84　步驟示例圖一

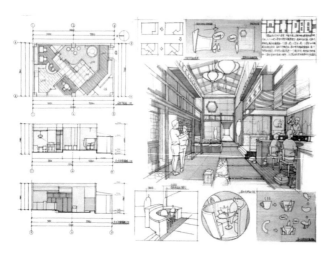

圖 5-85　步驟示例圖二

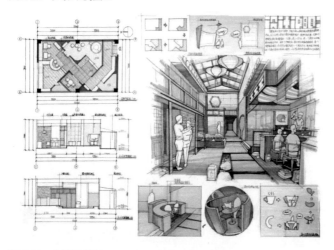

圖 5-86　步驟示例圖三

　　第二個建議是有關學習道路上的前進與包容。環境設計畢竟涉及人類社會與生態環境中的客觀重要的承載實體。其內容之廣泛、複雜與多變可謂莫測。這有如《易經・乾卦・象傳》中「大哉乾元，萬物資始，乃統天。雲行雨施，品物流形」所揭示出的萬千氣像一般。但無論如何廣博變換，事物

142

總有其發展規律，在探索自我設計思維方法的道路上，對事物規律的見解將會決定人們能否智慧地利用資源來為篤定前行提供不竭的動力。而一個包容的心胸，此時就像《易經・坤卦・象傳》中所說的那樣，「坤厚載物，德合無疆。含弘光大，品物咸亨」。包容的能力可以提升一個人承載的力量，進而可以使人通達萬物的處境，知進退攻守之道。也許包容不等於具備如何高妙的見解能力，但包容可以拓展人們原本狹隘的視野，並抑制時機不當的衝動。憑此，想必也一定有益於人們提升認知世界和發現自我的能力。除卻千言萬語，最終也還是在說「天行健，君子以自強不息；地勢坤，君子以厚德載物」的道理。

　　像庫哈斯設計的中國央視大廈，引來過無數的批判。即便是筆者在德國的幾個事務所中也幾次遇到設計師們提起，像中國央視大廈這樣一個建築，消耗大量金錢來實現一個奇怪反常的結構形態，這種勞民傷財且缺乏經濟生態的方案僅憑其花哨的概念來驅動，難以讓人完全信服。看著面部微微泛紅的德國設計師，反倒覺得有幾分真誠可愛。後來作者在鹿特丹旅行居住，這座「二戰」中幾乎被德軍炸平為一片灰燼的土地，依然倔強地生長出了自己現代化的城市天際線。在德國工業同盟及包豪斯為世界所貢獻的現代主義設計秩序洗禮下，從小在鹿特丹長大的庫哈斯會有怎樣的志向來試圖透過設計發出屬於自己也屬於荷蘭的吶喊呢？也許中國央視大廈的設計可以看作是一種佐證，佐證庫哈斯所主導的激進變革看似正試圖衝破德國人所創立的現代主義設計的束縛。不過，提及享有類似「垂直城市」或「縱向循環社會」概念的作品，比起造型張揚的中國央視大廈，庫哈斯為故鄉鹿特丹所設計的鹿特丹大廈卻能夠更加和諧地與城市環境相融合。那個引領世界解構主義設計變革，在走出國家時大刀闊斧的庫哈斯，在此時卻與這個回到故里，在設計中選擇適度克制的庫哈斯形成了鮮明的對比，這其中也有幾分耐人尋味。

或者是否也能說明，在當下的科學技術制約中，現代主義「設計為人民服務」這一原則所引導出的近似且普遍的空間表達形態在本質上難以被突破呢？因此當面對各種狀況時，是否也需要理解人的選擇是環境形勢使然，而不應僅憑受限的視野來妄加評斷事物呢？或許這樣會更有助於我們來理解生存環境，進而在設計建造中做出正確的選擇。沒有包容的心態，就難以擁有克制且理性的分析能力來參透現象背後的種種誘因。帶著看不透的疑慮或武斷，如何能心胸豁達地闊步前行呢？諸如這樣的問題，也願與讀者一起求索。

圖 5-87　鹿特丹大廈

　　第三個建議，是逐步培養勇敢獨立面對困難的能力。沒有任何人可以代替我們去最終面對自己前進道路上的問題，這就需要大家具備獨立面對困難的勇氣。獨立面對並不意味著拒絕別人的幫助，而是能夠冷靜地獨立思考令人懼怕的困難。這更需要從內心深處勇敢地正視問題，中正地來分析不同層面或維度中的因果關係，最終做出適合於自己發展道路的光明選擇。

　　既然獨立面對首先需要能夠獨立思考，也就意味著需要相當的專注與堅持，進而形成自己面對問題的思考方法與體系。在網路迅速發展膨脹的今天，我們生活在瞬息萬變的資訊爆炸中，不斷刷新著人們對「這世界唯一不變的就是變化」這一思想的認知。馬克思的這句話，不妨看作是繼黑格爾之後，西方哲學對易經思想所形成的一種巧妙印證。但是，在加速變化的世界中，如果不能獨立思考面對困難，就很難堅守初心選擇正道。「不忘初心，

方得始終」，這何嘗不是對人們追求美好生活的一種善意提醒，這也需要在心智清晰的獨立堅守中才能被吸收利用，進而轉化為堅守理想的強大信念。

在這一點建議的末尾，也與讀者分享一點感悟。在我們學習前進的道路上，很多時候孤獨並不是壞事。相反的，孤獨反而能夠讓一個人靜下心來反觀自我、回歸自我，讓我們能夠專注於改正缺點、提升能力。孤獨是每個人必須面對的人生功課，也是陪伴人這一生最久的良師益友。孤獨時，不妨靜下心來去閱讀以往不敢觸碰的長篇書籍；孤獨時，也不妨冷靜地去「吾日三省吾身」來發現自己的渺小與強大；孤獨時，更不妨細細體悟那遠隔萬里甚至跨越千年的愛在支撐著你為了理想與使命而奮鬥不息……孤獨是一個機會，讓人們更好地關注自我、發現自我，進而實現自我的超越與昇華。也希望這孤獨的力量可以陪伴每一位讀者去勇敢地堅守住自己的志向。

第四個建議是要具備堅守正道的誠意與智慧，這好比是一個人發揮其設計才能的基礎，不可忽視。記得有位教授多年前說到，對於設計師來說，越是羽翼豐滿越是要堅守住自己的底線，做出正確的選擇。無獨有偶，筆者早先受朋友之托參與國學中心的展覽空間設計，其間就看到了方曉風教授在整理設計方案時鼓勵採用「高山流水，君子比德」的概念來提升設計命題。再進一步講堅守正道，首先需要具備誠意來面對各種問題。無數人祈求上天保佑其繁榮平安，但如果一方面看似真誠地在祈求上天保佑，另一方面卻沒有從自身做到正直坦蕩，這樣就在根本上缺乏了誠意，因此也終將會偏離正道。具備勇氣與誠意來面對問題，才能夠幫助人們探索廣泛事物而非僅是個人背後的真相。以上可以看作是選擇正道的基礎條件。

堅守正道也需要誠意與智慧並行不悖。而智慧的力量，相當程度上取決於孜孜不倦的學習與領悟。無論是實踐中還是典籍中，都蘊藏著智慧的源泉，等待有心人去閱讀。常言道，行萬里路讀萬卷書，而行走在怎樣的道路

上，閱讀著怎樣的書籍才是抵達智慧的關鍵。好的設計思維養成，需要我們去閱讀通達者的真知灼見，並體驗蘊含著經典智慧的實踐作品，再結合當下的環境問題，來思考、培育個人的見解，並不斷歷練自己的功夫。

不妨再拿出解構主義建築設計的諸位大師如弗蘭克·蓋里與彼得·艾森曼等人的作品回味一下。不少學者將解構主義建築設計的理念歸納為「拆結構、去中心」。這一理念之目的是實現建築各部分之間的平等，用以打破現代主義建築設計的中心明確、結構層級清晰的格局。但有趣的是，每當一座建築實現自身的「拆結構與去中心」之時，它往往卻已成為更廣闊的城市空間中的一個靚麗焦點。實現建築自身解構的同時使其成為城市規劃範疇裡的中心，不得不說這是一種極高明的「把戲」。但讀者不應該僅僅止步於對把戲的「拆穿」上，還應進一步看這「把戲」到底能為一座城市帶來什麼。在此基礎上，再來分析剝去「主義」外衣後的設計作品，方有可能更加清晰地觸摸到事物的本質，從而看清楚一件作品在不同層面的是非曲直。

第五個建議是在培養設計能力的同時培養感恩的能力，來通達地面對各種環境現象。也許，感恩的能力在相當程度上左右著人能否深入理解自然宇宙，以此獲得包容的胸懷和寬闊的視野。懂得感恩的人，往往也具備更真實清晰的同理心，善於體察現象背後的種種線索，從而能夠避免偏頗地看待或處理問題。所謂「氣有浩然，學無止境」，這八個字看似簡單明瞭，但要將其矢志不渝地付諸實踐又談何容易？古人能夠借「仰觀天文、俯察地理」來參悟蘊藏於天地宇宙中的道理。對於設計師來說，日夜俯仰面對的就是這天地間大大小小的各種環境。如何能夠在環境設計的前後，懷著敬畏之心來體察一方水土所包納的限制與機遇、困難與希望，然後用設計的力量造福一方呢？也許，每位讀者都有自己的答案，但願這一個個答案之中都有可以安放你我靈魂的家園。

第六章
手繪設計主題賞析

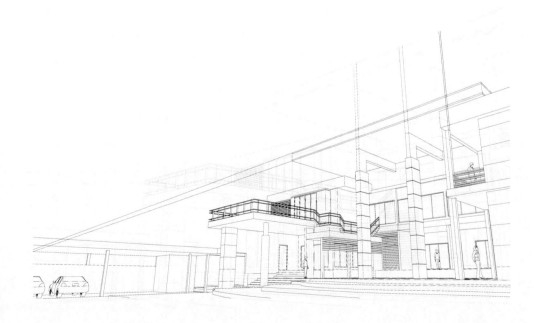

　　在本章之中，大家可以看到近六年來不少設計師的快速手繪練習原作，其中大多數作品都是按照嚴格的快速表達要求來訓練的。我們也從多所名校的研究生中，挑選 35 人的手繪主題作品，來具體探討手繪快速表達的方法與要領。其實從這些佼佼者的手繪中，大家可以看到，他們每個人的風格都有所不同，但在圖紙表達上往往可以感受到其思考和解決問題時的有趣方法。下面這些畫捲圖紙，大都基於辛勤磨練的扎實功底以及靈活創意的臨場表現。這其中不乏跨專業的同學，他們突破自我進入理想的院校機構發展，但他們在訓練道路上所付出的努力也是外人所難以想像的。因此在磨練手頭功夫的時候，需要大家戒驕戒躁，全身心投入自己所熱愛的專業訓練之中。

　　以下所有這些繪圖案例，也許不盡完美，但每幅畫中所具備的優點值得讀者來一步步領會。透過這些習作也可以發現，設計主題手繪或者說設計快速表達並不是繪畫技巧風格的累積堆砌，而是回歸到設計問題本身，從呈現解決方法的視角來看繪圖者的能力。所以說，在大家平時努力磨練手繪技能的同時，也要多加閱讀好的藝術設計資料，並多走多看好的實踐作品，透過理解和分析他人設計的長處來進一步開闊、提高自己的眼界。

第一節　賞析導讀示例

在此我們以兩張作品（圖 6-1 和圖 6-2，繪圖：崔文。注：後面的繪圖者姓名均出現在文字評析末尾的括號之中。）為例，來和大家一起探討快速設計表達賞析的幾個方面。從這兩幅畫作中，我們分別可以看到由單點透視圖與軸測圖主導的畫面結構關係。在快速設計表達中，首先應該根據特定的要求與限制，將自己設計中的優勢與精彩之處盡可能明了地展示出來。比如在圖 6-1 中，平立剖圖中空間關係清晰明確、材質選擇搭配協調、環境色彩明快亮麗。效果圖中的室內與店頭設計較為全面地表達了環境內外的形象，同時也不乏細節的處理刻畫。加上分析圖的解說，使得整個設計從平面到三維能夠較好地將一系列訊息展示給讀者。

圖 6-2 中，設計者把清晰的空間結構以醒目軸測圖的形式呈現給讀者，而其他圖面與軸測圖也被組織進了合理的構圖邏輯之中。在此基礎上，我們也可以看到兩張圖紙在色彩的處理上都沒有一味的拘泥滿塗，而是點到為止，讓畫面留有想像的餘地。同時，設計的意圖到這一步依然清晰明了，對空間的利用目的與設計方法也已經言簡意賅地表達完善。有些時候，適度克制的表達才能為充滿想像可能的空間模式留有充分的餘地，也會為頭腦思考打開一片廣闊的天空。

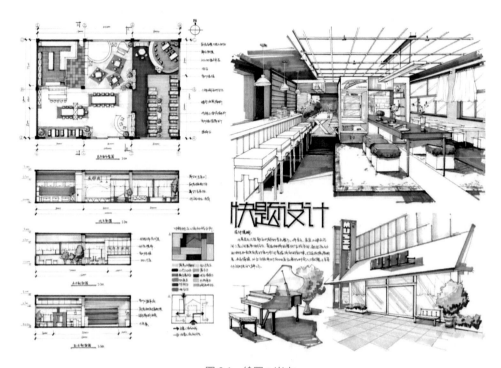

圖 6-1　繪圖：崔文

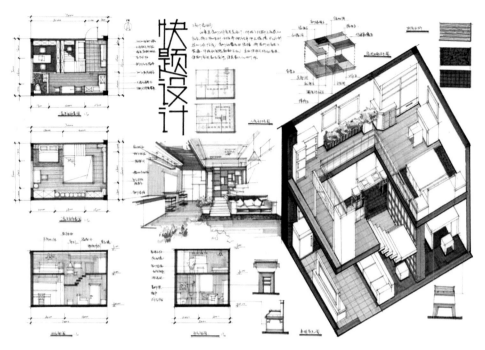

圖 6-2　繪圖：崔文

151

第二節　快速表達作品 65 例

1

題目概括：社區服務建築（報刊書籍、咖啡、茶室、雜貨）及其周邊環境的設計

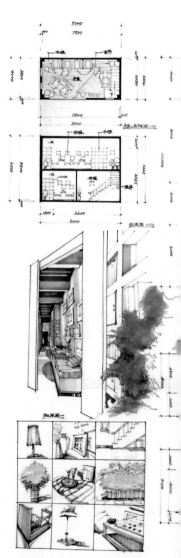

評析：本張主題作品整體畫風乾淨，構圖邏輯清晰穩定。畫面右上角的效果圖雖然有大面積留白，但由於突出了空間前後結構關係而顯得恰到好處。畫面中結構明確，設色簡單幾樣卻能有效地把環境關係烘托清楚。分析圖的表達也看起來簡潔有效。（繪圖：周亞婷）

注：本章除了畫面為 4K 圖紙時會提醒大家之外，其餘畫作均為 A1 圖紙。

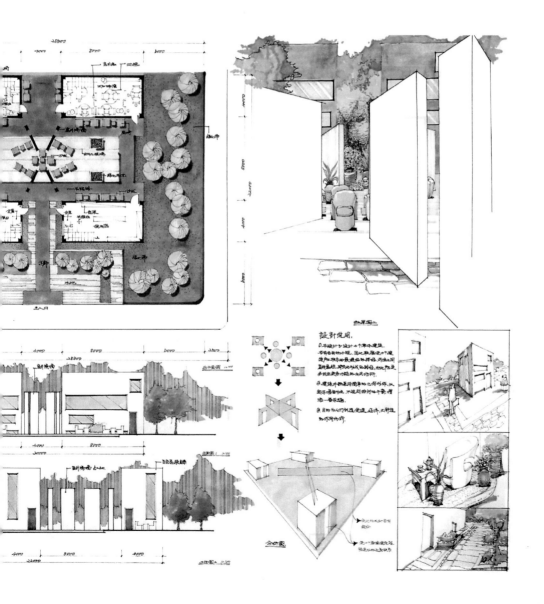

設計説明.
①本設計分为十個小建築
等纸色图形似小院，因地就勢建十個
建築且排形成長建築体格性，房地之間
則独立表各功能如成為共有的。
②建築斗線虽用简单的几何形体，从
起体形更加处，不同用折約制中等情
南一番示题。
③日的从人们的视角/理道，应住，又你相
如不同而府所。

2
題目概括：古典家具專賣店陳列空間設計

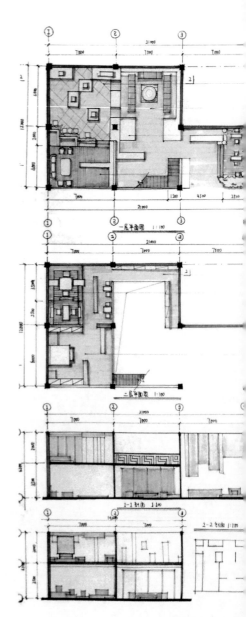

評析：本張主題中，圖面色彩豐富明快，平立剖圖面簡潔清晰。空間的布置落落大方，層次結構錯落有致。空間中的材料搭配和紋理處理也有所表達。右下角的小效果圖及部分節點圖雖並未設色，但線稿所要表達的設計內容也足夠清楚明確。如果平立剖面圖的標注能夠補充完整，畫面就更加完善了。（繪圖：楊昊然）

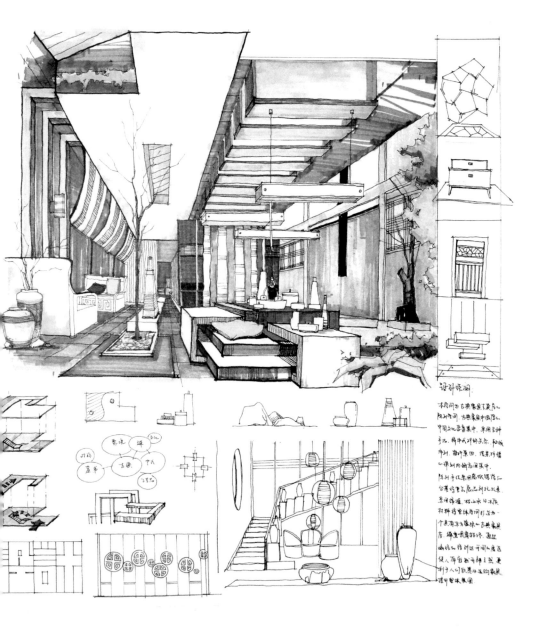

3
題目概括：毗鄰交通樞紐空間的咖啡廳設計

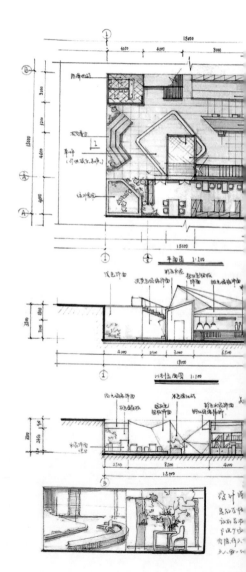

評析：本張主題的深入度和完整度較上一張都更上一層樓，尤其是畫面下方的小效果圖和分析圖的處理也更為精到有趣。圖面有一種故事感，給人生動活潑的畫面感受。同時其上色也能做到統一安靜中富於明快的色彩變化，手法控制有度。從畫面的內容可以看到繪圖者帶著思考的工作狀態，而不是簡單的堆砌應付。在嚴格的主題時間限制中，像這樣能讓手繪中透露出一種專注於享受設計的狀態也會為畫面增加更多說服力。（繪圖：楊昊然）

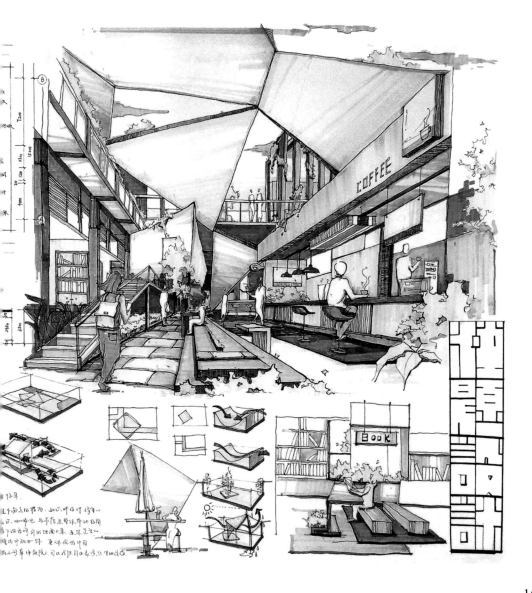

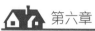

4
題目概括：咖啡廳設計

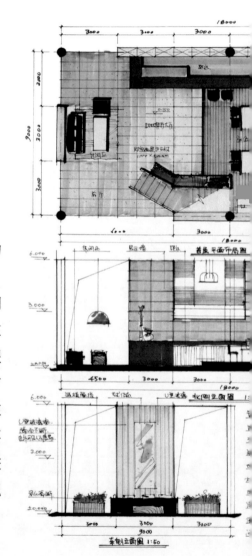

評析：圖紙畫面設色大方灑脫，在空間的處理上層次關係分得開，顯得乾淨俐落。空間設計上從中間入手，一方面形成空間錯層，另一方面產生橫向的空間劃分。在僅僅幾步空間處理的基礎上就能夠產生豐富的空間變化，設計方法上顯得簡潔有效。如果畫面分析圖把這一過程表現出來會很有趣。但是，繪圖者放大了主題所要求重點表現的效果圖與平立剖，而使得畫面十分完整飽滿。在主題不要求的情況下，並不需要強迫添加其他圖紙內容。

（繪圖：崔家華）

二層平面布局圖 1:50

5
題目概括：辦公空間設計

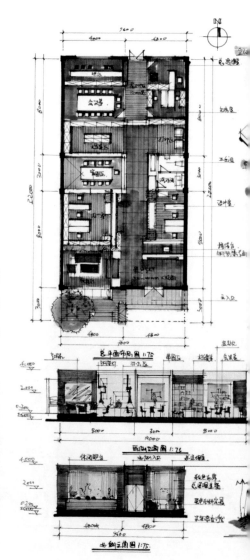

評析：此張圖紙中添加了分析圖，雖然筆觸簡單，但透過立體分析模組做到了色彩明快、結構清晰的畫面效果。此張畫面為A1畫幅，右下角的效果圖由於放大之後，設色上大膽明快，所以給人的感受是有一種比較大的張力。在眾多作品同時擺放時，這一張確實十分耀眼。平面圖的處理上，邏輯也十分清晰，使辦公空間的線性空間邏輯表達得比較到位。同時，入口與等候區的設計雖然看似結構簡單，但是有一種趣味性在其中。（繪圖：崔家華）

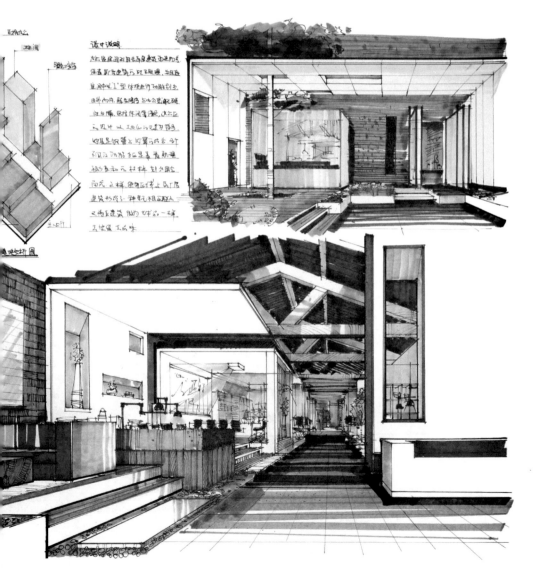

6
題目概括：庭院沙龍空間設計

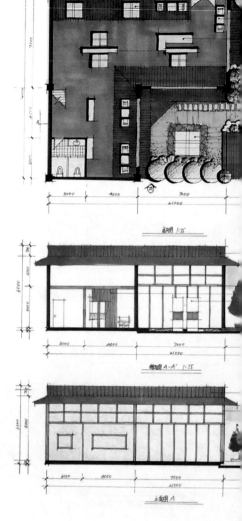

評析：本張主題的繪製速度已經超過主題本身的限定要求，提前完成。透過平面圖，可以看到在景觀設計上，繪圖者手法俐落，對各個元素的表達也十分到位。景觀中的陰影關係的處理使平面上的黑白灰層次明確。透過效果圖的繪製，進一步來對室內設計進行解讀。效果圖的處理上，大膽地將結構關係拉開，果斷地避免執著於上色而使空間關係黏膩不清。本張的效果圖也充滿張力，使整個畫面在眾多作品中比較醒目搶眼。（繪圖：王晨陽）

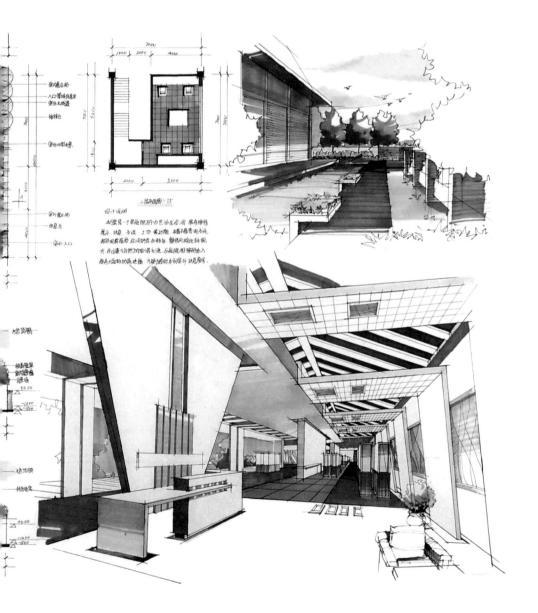

7
題目概括：由倉庫改造的辦公空間設計

評析：本圖繪圖者如上一張一樣，放大右下角的效果圖，使畫面整體的張力擴大。但是在設色上取捨關係十分明確，由遠及近、由中心向四周，色彩層層擴散開來，最終又消融於周邊畫面之中。大家需要注意，繪圖者的上色方法十分明確，從結構和設施出發，上色留白之間十分乾脆。但是能夠在三四個小時完成這樣一張 A1 圖紙，這些都取決於繪圖者繪製的線稿本身關係清晰明確。所以說兩三分上色七八分線稿，這其中的道理需要讀者去理解。平面圖的處理上，圍繞中心島形空間的設計邏輯也清晰可見，對問題的解決方法乾淨爽快。（繪圖：王晨陽）

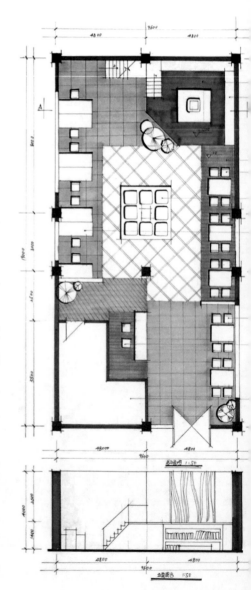

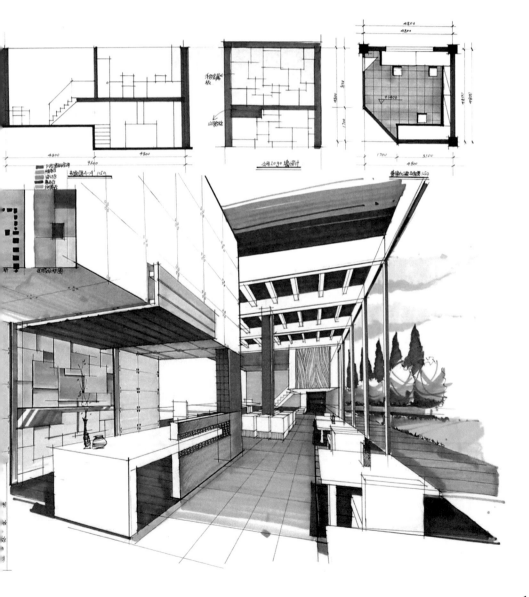

8
題目概括：別墅設計

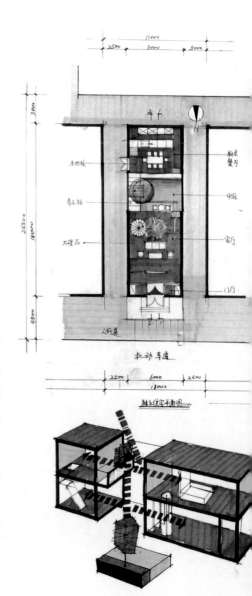

評析：在此張主題中，繪圖者透過自己平時所累積學習的大量案例，巧妙地結合具體題目的要求進行設計表達。其手繪色彩的搭配穩重中不失豐富的變化。色彩雖然不多，但是搭配上較為漂亮，再加上留白的手法應用，使得畫面關係能夠很好地被區分開。繪圖者的分析圖中，光照分析、視線分析與空間結構分析相得益彰，很好地造成了闡釋設計理念的作用。

（繪圖：劉磊）

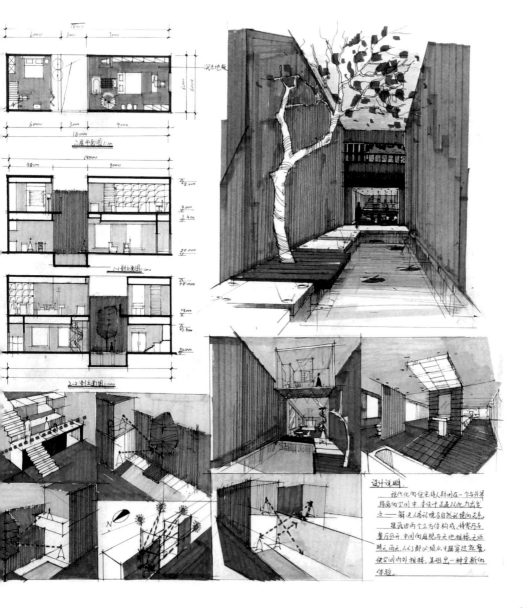

9
題目概括：辦公空間設計

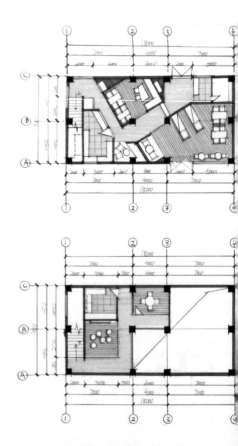

評析：在此張圖紙中，繪圖者採用飽滿的
構圖展現了豐富的設計訊息。與此同時，
畫面從空間結構到色彩關係的處理也十分
清新乾脆。作者處理平面圖時，採用一層
組織活潑與二層秩序簡潔的對比手法，反
倒是很好地加強了空間中的對比體驗。在
畫面細節的處理上，首先可以看到效果圖
中除了結構層次清晰之外，空間中遠近虛
實的關係處理也恰到好處。其次，畫面中
節點圖的處理相對也比較精到。整幅畫面
給人較為安靜用心的作圖感受。

（繪圖：寧郁瑋）

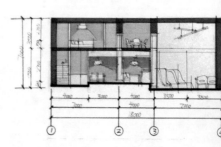

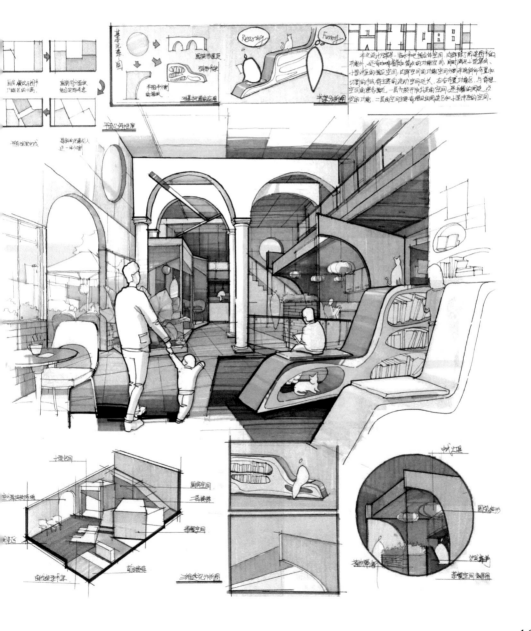

10
題目概括：老年人活動中心設計

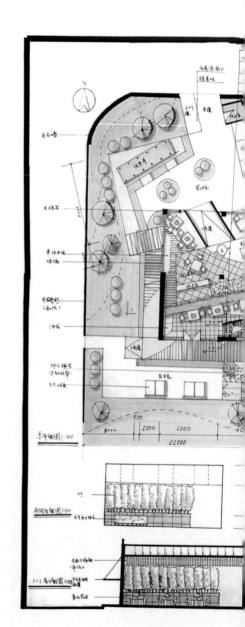

評析：繪圖者的技能十分穩定，作畫時看似速度平均，但時間過半往往卻會成為圖紙完成進度最快的人。大家可以在其平立剖中看到繪圖者設計上的用心與獨到之處。與此同時，繪圖者的畫面設色十分清新漂亮，在輔助設計訊息的傳遞表達上也很到位。雖然色彩看起來淡淡的，但是透過極少量的重色襯托，反而使得畫面十分亮麗突出，給人脫俗出塵的畫面感受。

（繪圖：歐陽書琳）

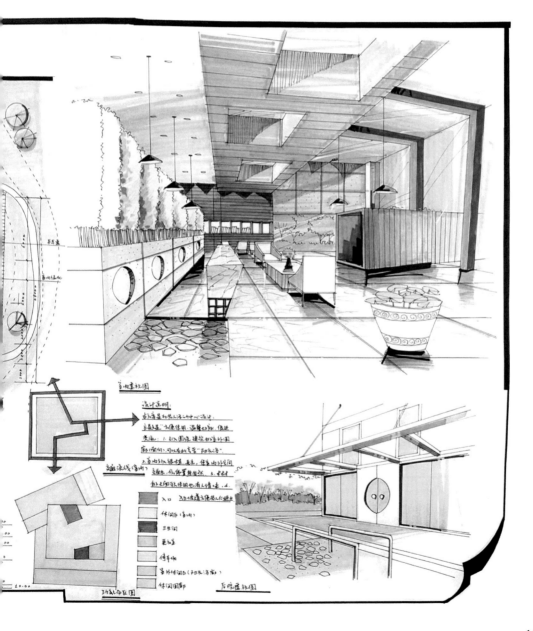

11
題目概括：工作室夾層設計

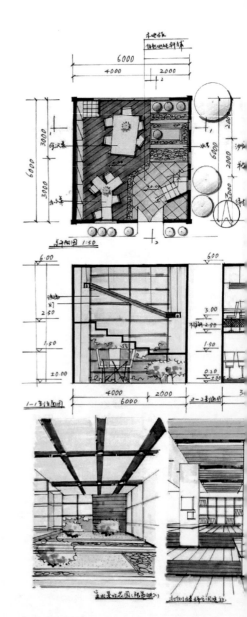

評析：本張快速設計案例已經在開始的章節中引用過。從設計概念的分析到平立剖圖面，最終到效果圖的繪製，本張圖紙首先具備較高的完成度。其次，在清晰的表達手法基礎之上，繪圖者試圖在空間中運用變化的空間層次來營造螺旋上升的空間結構概念。最為難得的還有一點，繪圖者嚴格在四個小時之內完成了這樣一張 A1 的圖紙，在某種程度上足以說明其穩定的設計表達功力。再次，細心的讀者可以發現，繪圖者的設計元素整體統一而又不失簡潔時尚的運用手法。在色彩關係的處理上，繪圖者也做到了豐富而又協調穩定。此圖種種優點抑或缺點，值得大家進一步思考與總結。（繪圖：歐陽書琳）

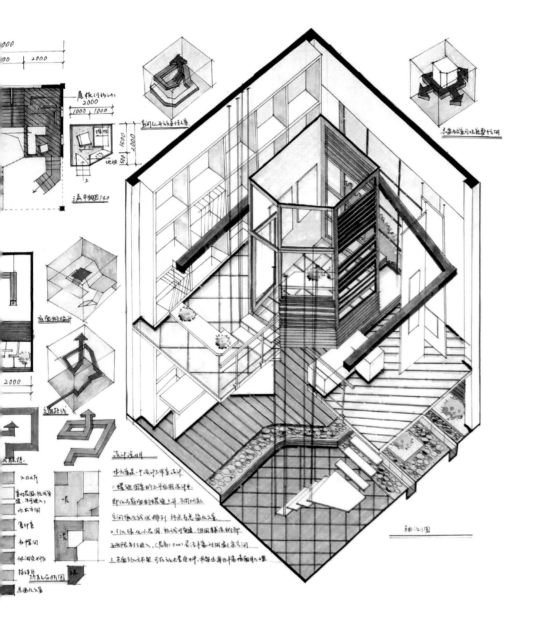

173

12
題目概括：住宅設計

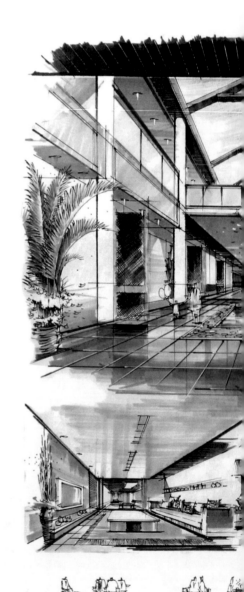

評析：此張快速表達圖紙整體設計比較大方，繪圖者的繪畫技巧十分成熟，在作畫過程中對部分材質也進行了表現處理，不失為本張圖面的亮點。從平立剖圖面來看，一層與二層的空間處理中出現了由二層迴廊圍繞的中庭空間。可見繪圖者對於空間的功能和層次有自己的思考。右下角的配飾及設施意向簡潔明了，在構圖上也與整幅畫面形成了較為協調的比例關係。在此，如果效果圖的空間處理上規模控制在更加適當的比例上，會與平立剖形成更好的對應關係。（繪圖：姚凱）

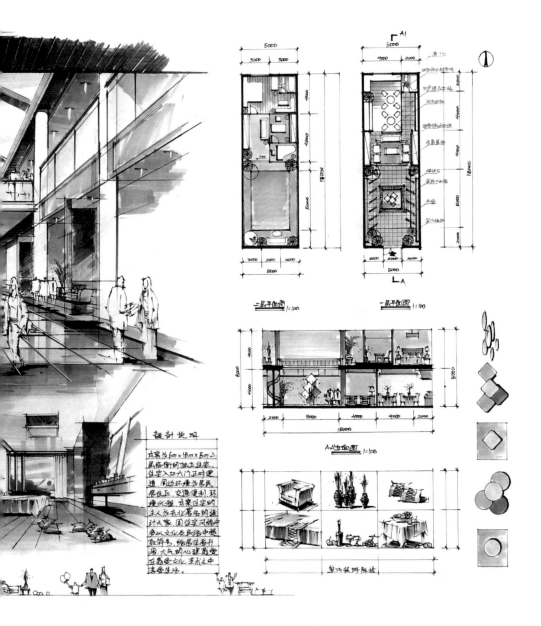

13
題目概括：居室設計

評析：這一張圖紙與上一張圖紙雖然在繪畫風格上有相似之處，但是所表現的空間則更為狹窄。而對於狹小空間的表達，很多讀者會覺得效果圖上無從下手，也不知道如何展現出較好的空間感。其實除了利用軸測圖之外，合理地對狹窄空間的設計進行徒手訓練也可以鍛鍊大家深化細微環境設計的能力。其實越是狹小的空間，其大小比例上越是接近人的身體活動範圍。這時，反倒能夠展現出設計師對真實生活空間的理解和掌握。從環境使用者乃至其寵物的每一個動作需求和特點出發，來分析並設定空間結構的功能與審美體驗將會變得十分關鍵。本圖的方案中，繪圖者從整體到細節對環境進行了較為完整連續的設計表達。如果效果圖與一層平面圖的呼應關係再明確一些就更加到位了。不過作為概念意向的手繪表達方案，本圖有其可圈可點之處，值得讀者學習。

（繪圖：寧郁瑋）

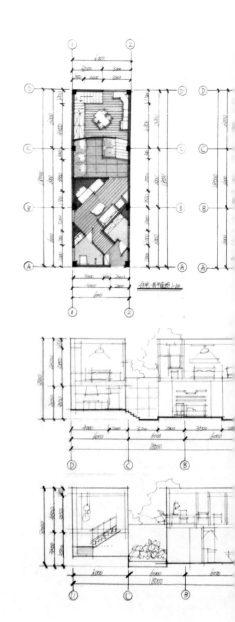

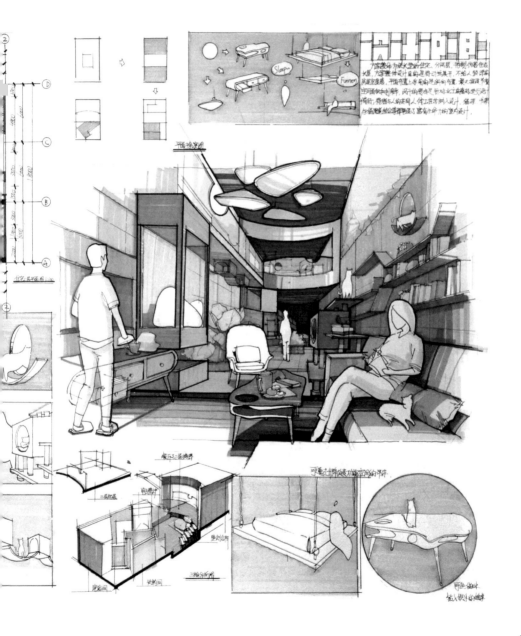

14
題目概括：茶室及其景觀設計

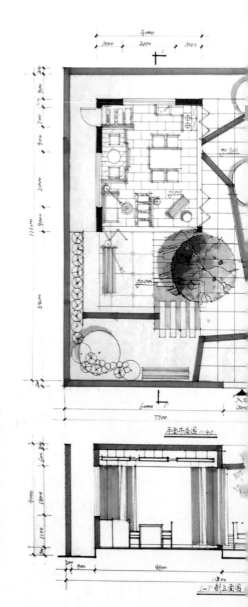

評析：繪圖者在本張圖紙中看似著色不多，但是恰到好處地將空間結構關係突出強調，來彰顯設計師對於方案的關注點與探索方法。景觀中的結構雕塑在空間中形成一定的張力，有條件可以在後續可能的設計中探討其結構形式的深化。在此大家需要注意，雖然筆墨看似不多，但整張圖紙的完整性卻很好。原因在於圖紙的線稿關係已經將空間構造、材料選擇乃至鋪裝方式等都給出了相應的表現。加之畫面的黑白灰關係也已經區分開，足以說明繪圖者在空間中的設計意圖。（繪圖：劉磊）

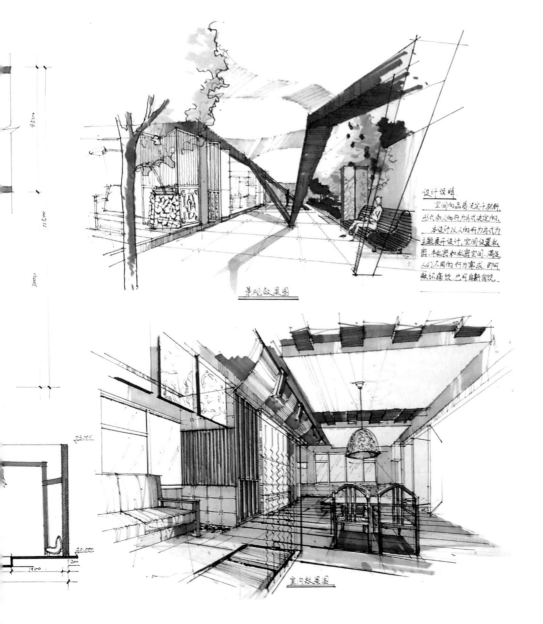

设计说明
　空间的品质是设计的精神
形式和人的行力方式来定向.
　本设计以人的行力方式为
主题展开设计, 空间设置有
密, 和私密空间, 通过
人的环周的行力事求, 即可
融环漫饮, 芑可自觉自饮.

景观效果图

室内效果图

15
題目概括：住宅居室設計

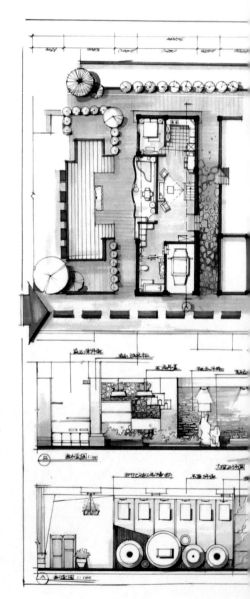

評析：讀者可以在圖面中感受到繪圖者在構圖時的用心。畫面中的平立剖圖面巧妙地與效果圖穿插組合，一方面平立剖圖與標題的設計都非常飽滿完善，另一方面效果圖猶如在畫面中向內縱深，給人較好的空間感。同時大家也可以注意到，繪圖者的效果圖邊界處理看似是被周圍的圖紙擠壓，但實際上圖面間彼此的邊界處理卻十分活潑輕鬆。甚至在某些地方，效果圖的轉折關係與平立剖形成某種銜接關係，使得畫面有幾分趣味性在其中。在此需要注意一點，部分效果圖與平面圖的對應關係應當適度再掌控一下。繪圖者完成此幅畫面的時間在三個半小時之內，屬於提前完成主題內容的情況。（繪圖：金陽）

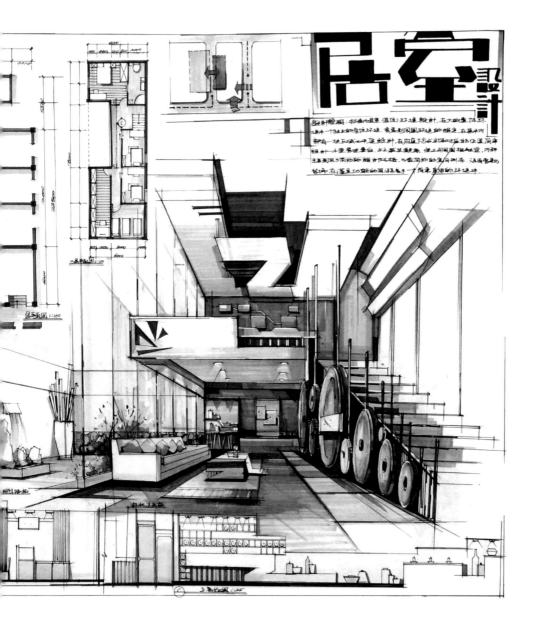

16
題目概括：博物館設計

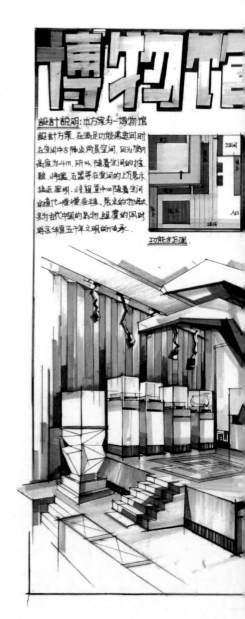

評析：繪圖者在本張圖紙中，延續上一張的快速表達方法做到了快速出圖。分析圖的繪製也較為完善，立體分析的部分與漂亮的題目設計相互穿插銜接。從平面圖與效果圖的關係可以看出繪圖者在此小型博物館的設計中採用了地面高差處理的手法，對扶手和無障礙通道等細節設計上還有待考究。燈光照明設計上，整體展覽氣氛的烘托以及具體展品的定點照明，還可以進一步推敲。（繪圖：金陽）

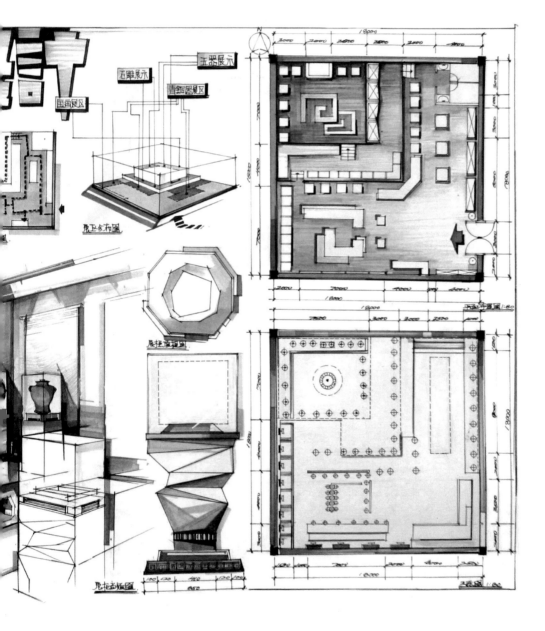

17
題目概括：書店設計

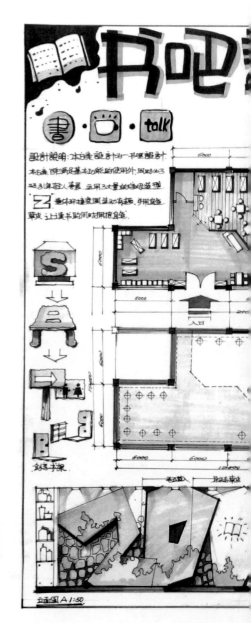

評析：繪圖者此次的標題設計與上兩次不同，但也充滿趣味性，十分簡潔漂亮。同時，在構圖上也較為飽滿穩重。我們可以看到，繪圖者對於部分書店的立面處理採用活潑的造型和材質搭配。分析圖與設施節點圖的設計上可以看出其對於具體功能和人機大小的理解。（繪圖：金陽）

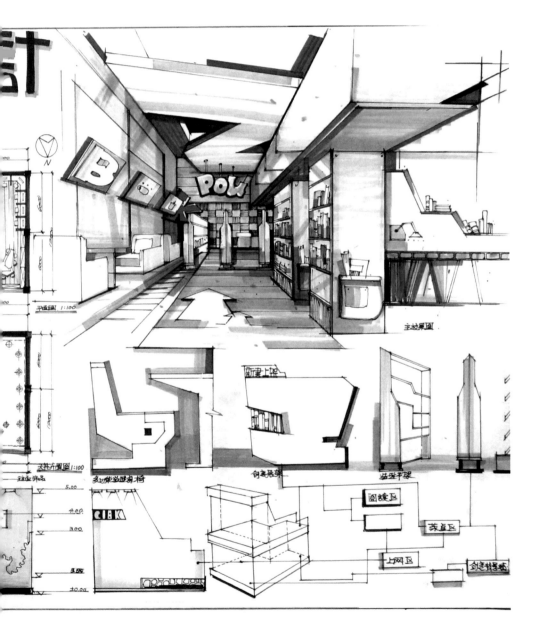

18
題目概括：藝術家工作設計

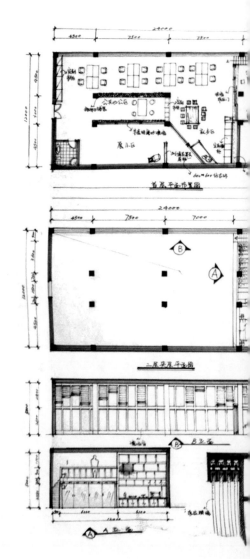

評析：本張主題基本在三個半小時之內完成。繪圖者大量使用徒手繪畫以及點到為止的設色來完成自己的設計方案。其實，在快速設計表達時，如果主題本身不要求大家全部圖紙都著色，完全可以有所著重地將效果圖和部分節點圖著色。對平立剖圖面的柱點及牆線進行著色，可以用文字標注的方式進一步對平立剖中的訊息進行說明。最終的目的是使畫面的關係完整清晰地呈現給讀者。（繪圖：孫媛）

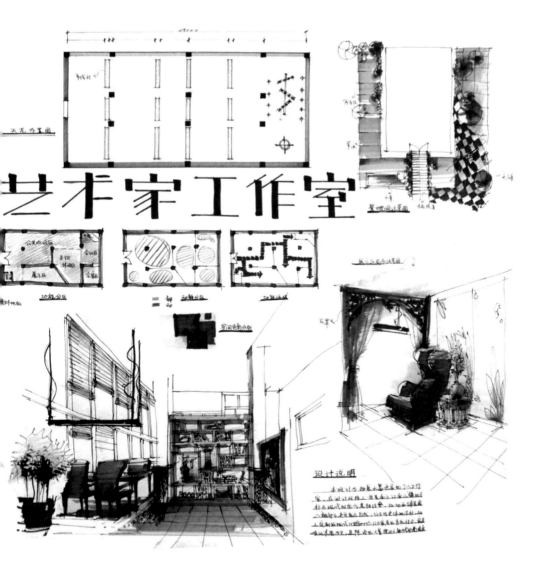

艺术家工作室

19
題目概括：會員活動中心設計

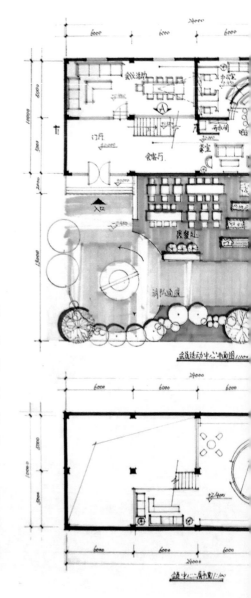

評析：繪圖者在圖紙中，完成了豐富的線稿部分刻畫。無論是立面的材質對比還是效果圖中的空間結構設計上，都保證在較短的時間內給予讀者清晰的設計呈現。景觀部分與室內效果圖的處理上，採用一主一次重點設色的手法，也較好地完成了所要表達的內容。從繪圖者的平面圖中，可以看到室內室外透過對角方位的兩個圓形區域的設計來形成某種呼應關係。隨之而來的邏輯清晰的空間分隔也為進一步的功能安置提供了有利的選擇。（繪圖：劉磊）

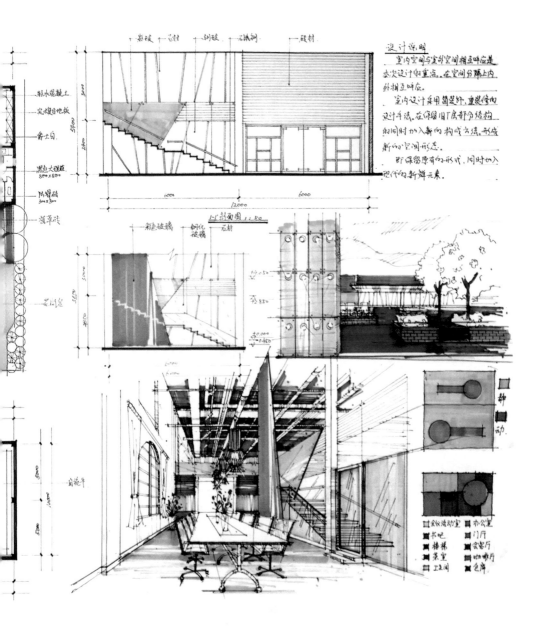

20
題目概括：辦公空間設計

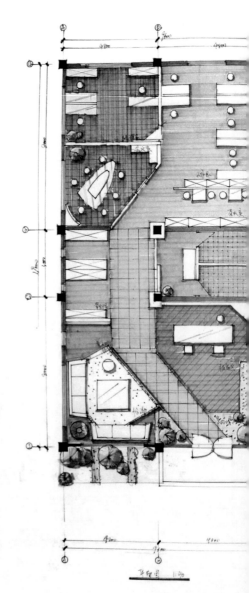

評析：本張主題圖紙之中，繪圖者的墨線關係清晰俐落，空間處理上透過一個彎折的走廊設計來避免視線上的單調空曠，營造了適當的內外之間的私密性。這樣的處理，也打破了中規中矩的空間利用模式，在空間形式上提供了新的可能。效果圖的處理上一大一小，空間關係明了。讀者可以留心左邊的平面圖和右下角的效果圖的留白處理，某種程度上點到為止的說明設計手法，使空間的結構關係與設施選取安置更加清晰。每一張圖紙都會充滿各種訊息，合理地選擇訊息呈現的方法是設計師的必修課。（繪圖：張宇春）

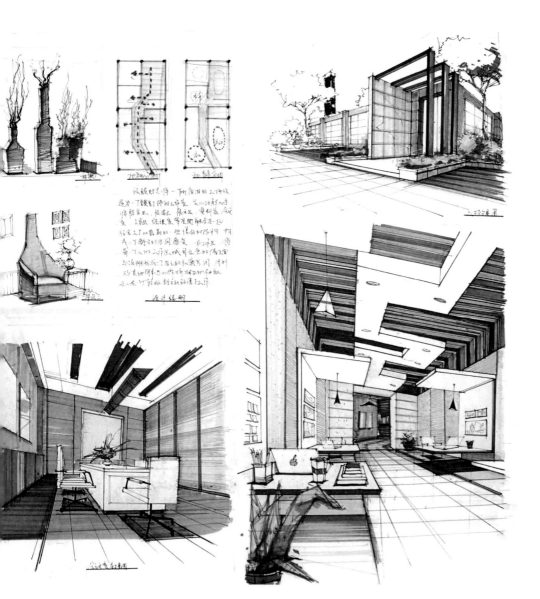

21
題目概括：展廳設計

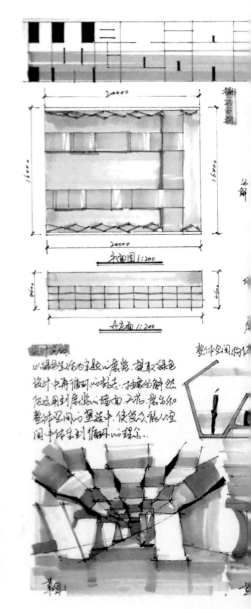

評析：在此需留意，本張圖紙為 4K 大小。在畫面之中，繪圖者以綠色係為主刻畫展廳設計方案。同時配以有趣的分析圖和節點圖來進一步說明空間中的設施設計選取。可以看到，畫面的設計中意向性較為清晰明確且設計方法也較為統一。這也是展覽設計的重要關注點。（繪圖：任續超）

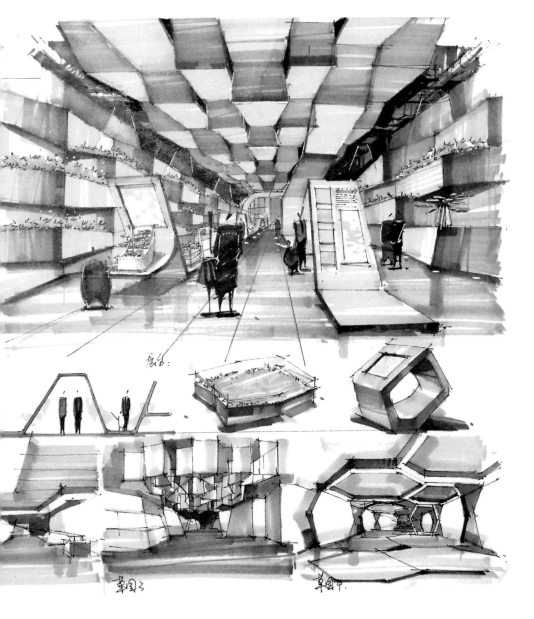

22
題目概括：茶室設計

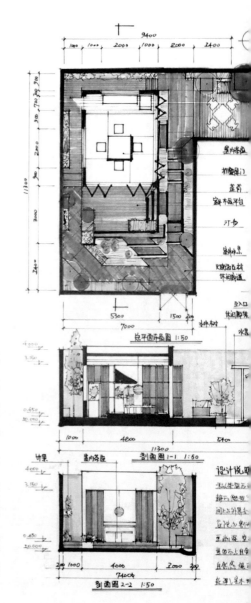

評析：繪圖者在規定時間內，完整清晰地表達了自己的設計手法。效果圖的呈現上也採用了室內室外均有涉獵的做法，這對設計者全面的手繪功底有一定要求。分析圖中，平面分析與立體空間分析相互搭配，造成了較好的訊息呈現的作用。從平立剖的圖面中，也可以看到繪圖者的設計簡約大方但又不失細節層次。上面這些在四個小時的快速設計表達案例中都會為圖紙作品本身增加說服力。（繪圖：崔家華）

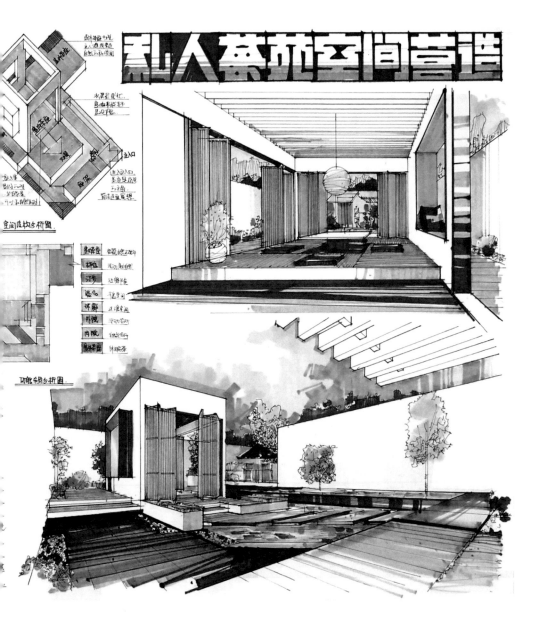

23
題目概括：服裝專賣店設計

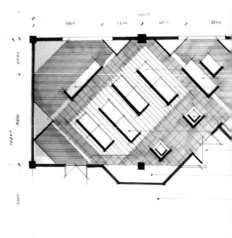

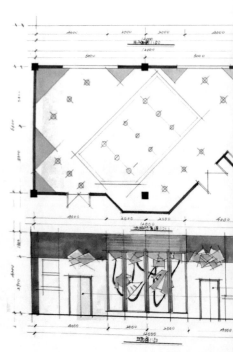

評析：本張主題案例在三個半小時左右完成。繪圖者透過一貫的簡潔清爽的表達方式，迅速出圖。同時，畫面中的黑白灰關係能夠有效區分，從而讓圖面層次關係表達較為醒目鮮明。平面圖中，可以看到繪圖者採用了斜切的空間處理方法，入口內凹的設計透過三角形內外過渡空間與這種斜切劃分的內部空間產生緊密的連結關係。效果圖的繪製可圈可點，如果部分線稿的交接關係處理能夠再精到一點，會有更好的表達效果。（繪圖：王晨陽）

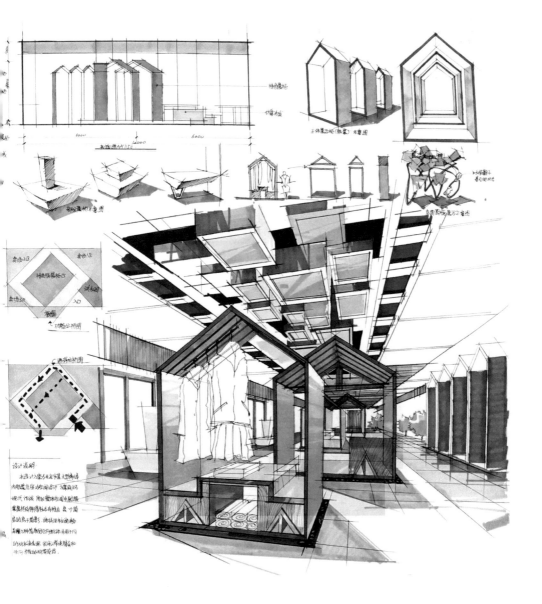

24
題目概括：辦公空間及附屬庭院設計

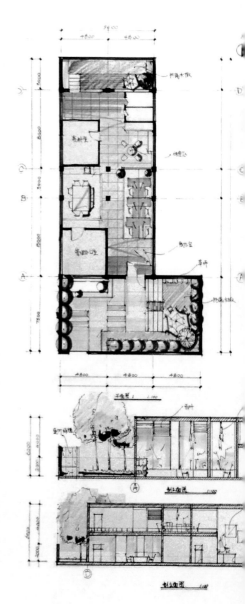

評析：此張主題是設計師於三個半小時之內完成的一張較早期的圖紙。主題要求重點是給出兩個平面設計方案，同時給出空間意向草圖並簡略著色。繪圖者在嚴格按照時間要求的基礎上快速地確定方案，平立剖的尺寸標注也較為精到，這也使得圖紙更加嚴謹。大家可以注意，圖紙整體的構圖與布局秩序明確且疏密有致。效果草圖給出室內室外各一張，來表達對選定方案的設計理解。（繪圖：郝玉）

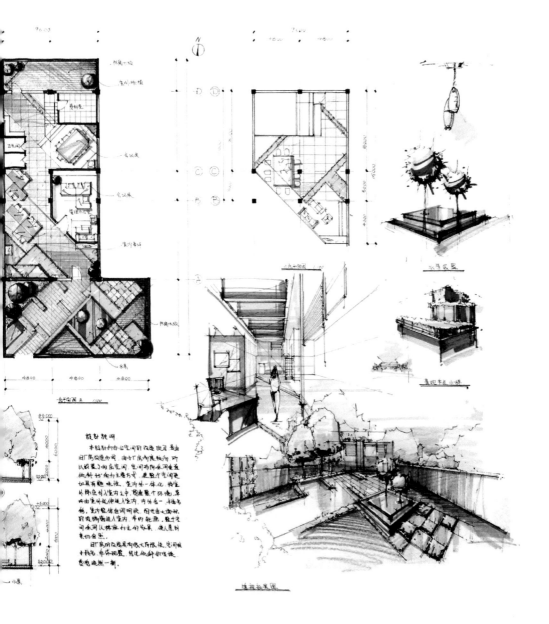

25
題目概括：服裝店設計

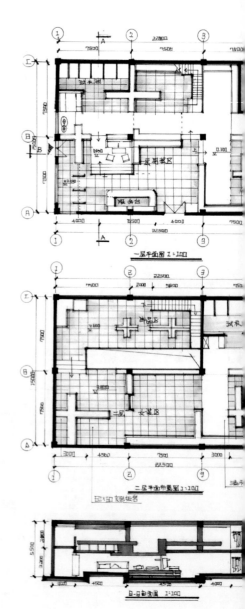

評析：此圖畫面飽滿、關係明確，清晰地展現了設計師對商業空間概念的傳達。繪圖者對空間結構的處理看似複雜，卻能夠統一在相對提煉的元素使用和色彩表達上。所以，方案最終向讀圖者呈現出的是完整飽滿並富有張力的讀圖感受。在畫面的表達上，繪圖者透過將抽象出來的十字元素在空間中進行整合和推敲，完成了對方案由簡入繁但不失秩序的設計深入過程。因此讀者也需要留意，繪圖者對環境中的結構大小的把控是如何透過「大──中──小」的層級關係而最終顯現出完善的空間體驗的。對這項基礎但卻十分重要的設計能力，每一個讀者都需要認真揣摩學習。（繪圖：張丹莉）

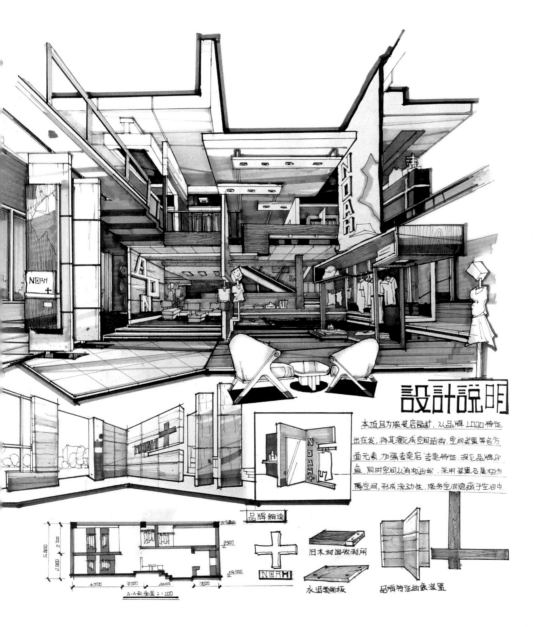

設計說明

本項目為服裝店設計，以品牌 LOGO 特征
出发发，将其潜化成空间结构、空间装置等各方
面元素，加强卖场店吉卖特征，强化品牌印
象，同时空间以滑现出发，采用装置发展起功
属空间，形成流动性，服务空间隐藏于空间中

品牌解读

旧木封固收利用

水泥翻制板

品牌特征抽象装置

A-A剖面图 1:100

26
題目概括：廣場景觀設計

評析：繪圖者在本張圖紙中，採用整體嚴謹理性的構圖。但畫面下方俯視圖基於透視原理傾斜放置，從而讓整體畫面構圖在理性嚴謹之中多了活潑動態的元素。繪圖者在快速完成圖紙線稿的同時，對畫面的著色關係早已胸有成竹。也正是這種畫面統一設色的方法，為繪圖者節省了時間，可以回到設計本身來進行探索。在此與讀者分享一個要點：如果設計要求中給出了場地周邊的環境條件，一定要充分結合對周邊條件和限制的理解來展開空間設計過程。尤其是對於景觀設計，場地和環境之間的影響不容忽視。（繪圖：許蓓蕾）

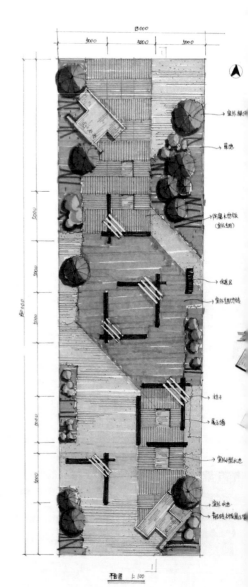

202

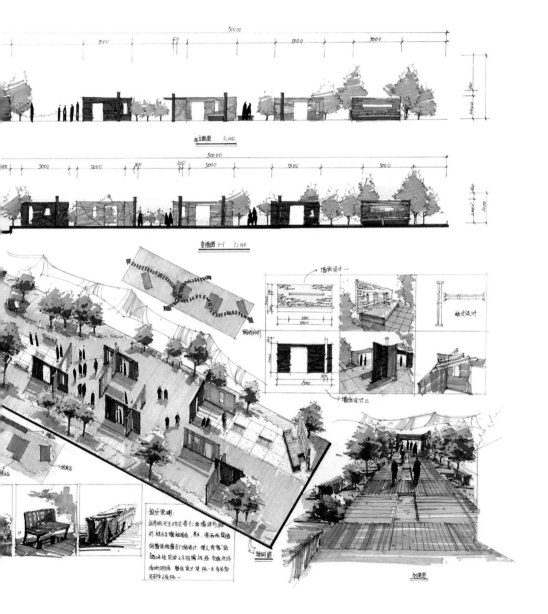

27
題目概括：茶室設計

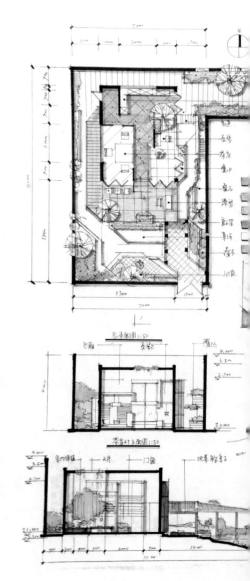

評析：在此張圖紙的茶室設計之中，繪圖者使用輕快通透的結構營造出遠近虛實的東方意境。整張圖紙構圖飽滿大方，刻畫乾淨俐落。在四個小時內很好地將分析圖、平立剖與效果圖充分地整合，實現了互相論證說明的目的。效果圖與下方的空間節點及空間意向圖，向讀者展現了繪圖者對於環境營造的豐富想像力與設計方法。畫面的設色上使圖紙內容整體統一，重點突出，很好地強化了線稿中對於空間結構的理解。（繪圖：周慧子）

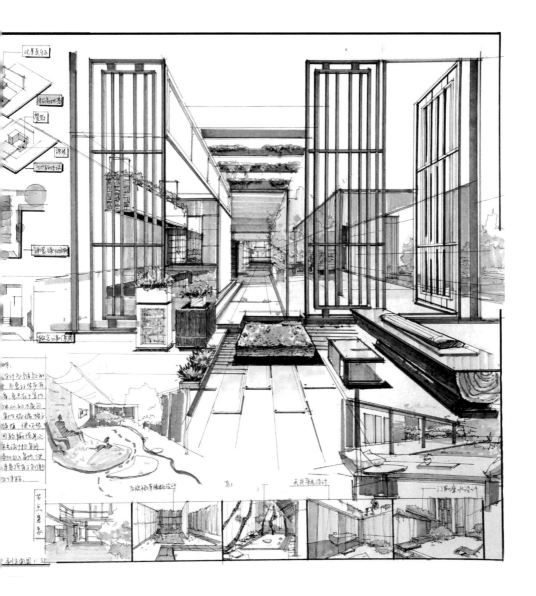

28
題目概括：酒店四季廳設計

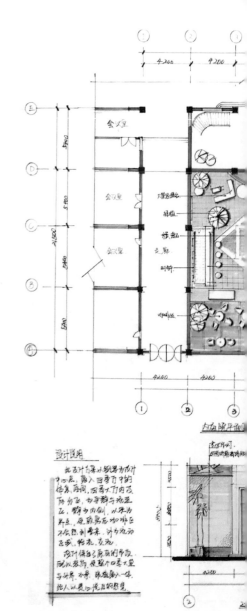

評析：這張作品相較於繪圖者上一張作品顯得更加深入和完整。同時透過繪圖者的平立剖、意向圖與效果圖，給讀者一種真實生動的代入感。在效果圖中，幾抹鮮亮的大紅色椅子一方面與周邊留白座椅產生對比，另一方面與整個背景的青灰色環境形成對比。這不僅很好地調整了畫面的焦點，還在某種程度上拉開了空間的前後關係。此外還可以進一步去研究繪圖者在畫面黑白灰的關係處理上，是如何更好地讓設計內容被讀者清晰理解的。

（繪圖：劉玉龍）

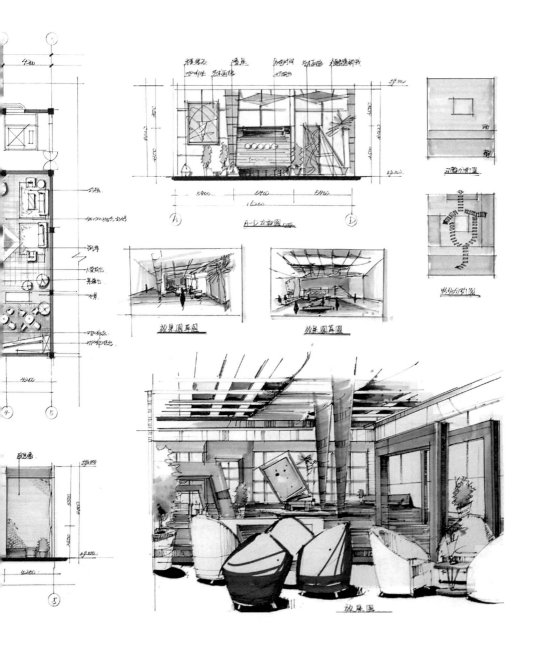

29
題目概括：辦公空間設計

評析：此幅主題設計的繪圖者首先在其平面圖中，對空間進行了理性細緻的劃分，然後根據功能定位安排了相應的家具設施。在此幅平面圖的空間處理中，繪圖者對各個功能組團的劃分處理有著較為清晰的個人理解。立面圖的處理中，也考慮到了環境規模關係與材質搭配相協調。如果洗手間與下方的兩個辦公工位對調一下位置，會造成更好的分割內外人流的作用，從而避免內外動線之間的干擾。雖然空間不大，但是效果圖的處理給人大方爽快的空間感受。在設色上，也有可圈可點之處。作為三個半小時的快速表達案例，還是有一些值得讀者分析借鑑的地方。

（繪圖：李丹）

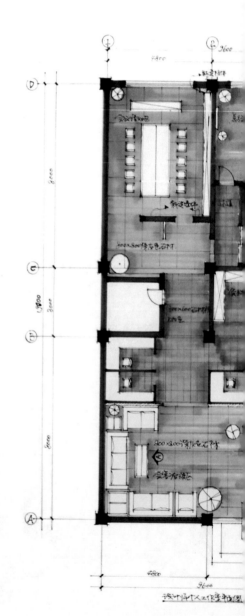

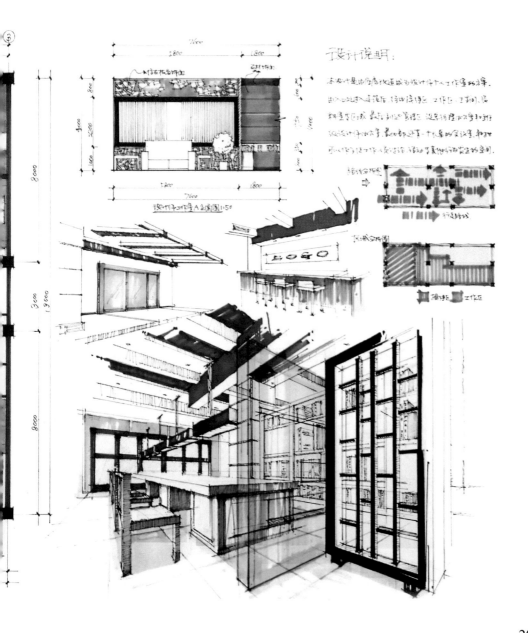

設計說明：

本設計是地區店化改造的設計時伴大工作室的改造。

30
題目概括：小型博物館展廳設計

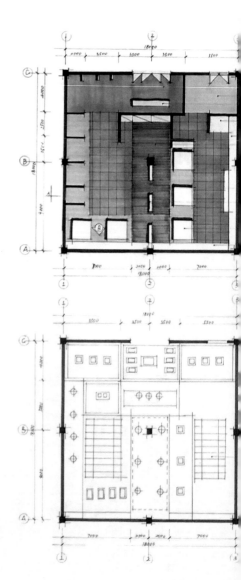

評析：繪圖者在此幅主題中採用一貫的手法，在畫面處理上首先使線稿精確無誤，同時線稿的處理上也足夠豐富深入，然後才是在此基礎上果斷俐落的著色過程。讀者也應注意，繪圖者此次的構圖關係中，大中小各個圖面的對比過渡根據具體圖面所承載的訊息十分協調地組織在一起，值得借鑑。此幅圖紙的強項並不在於絢爛的空間造型演繹，而在於十分理性嚴謹地處理好各個部分之間的層次關係，在表達上也十分細緻。對於設計師來說，這樣的作圖習慣可以看作是一種優勢。

（繪圖：王晨陽）

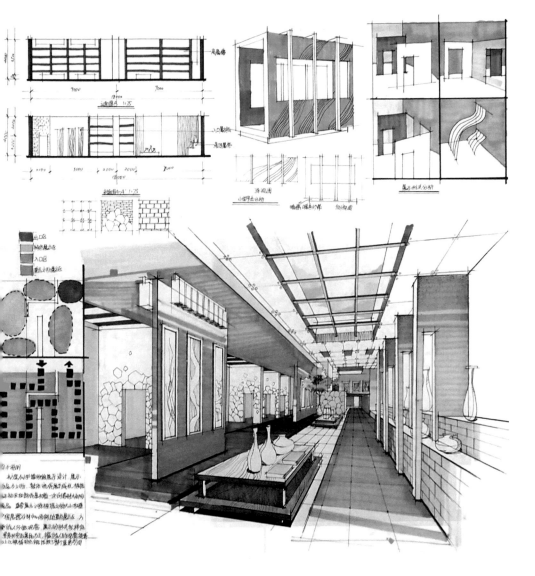

31
題目概括：老年人活動中心設計

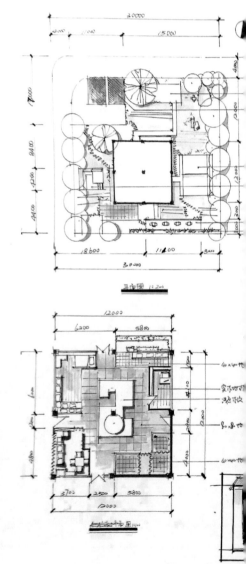

評析：本張圖紙的畫面設計感獨具特色，繪圖者已經形成了屬於自己的設計表達風格。畫面中，效果圖占據較大的篇幅，也表達了一種閒適悠然的空間氛圍。與此同時，右上角黃色的分析圖簡潔、活潑而又有趣。從此張畫面之中，我們也可以發現，繪圖者的著色比較清透，可以說是運用「點到為止」方法較好的一種展現。三五筆設色能夠說清楚的內容，完全沒有必要在那麼嚴格時間限制中去過分地粉飾塗抹。（繪圖：孫瑋琳）

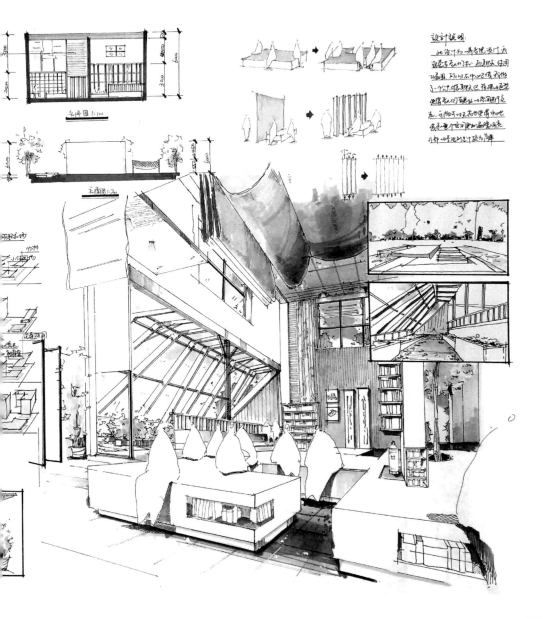

32
題目概括：藝術家工作室設計

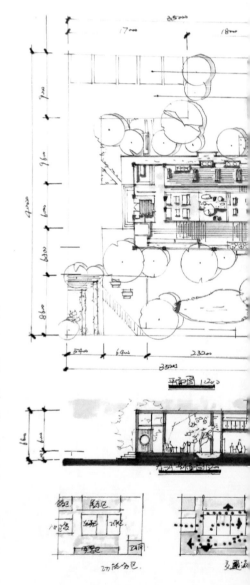

評析：此張圖面之中，整體構圖飽滿，效果圖刻畫有一定張力。同時，兩個方框內的空間意向圖如同在效果圖前方，使得畫面自身產生一種前後的空間感。這也在一定程度上，充分利用了圖面空間來闡述繪圖者豐富的設計想法。對效果圖或者平立剖圖面中人物的刻畫，可以一定程度上反映出空間大小的比例是否協調。除了畫出簡潔個性的小人之外，也要注意繪圖者所處理的大小比例上的基本關係。

（繪圖：孫瑋琳）

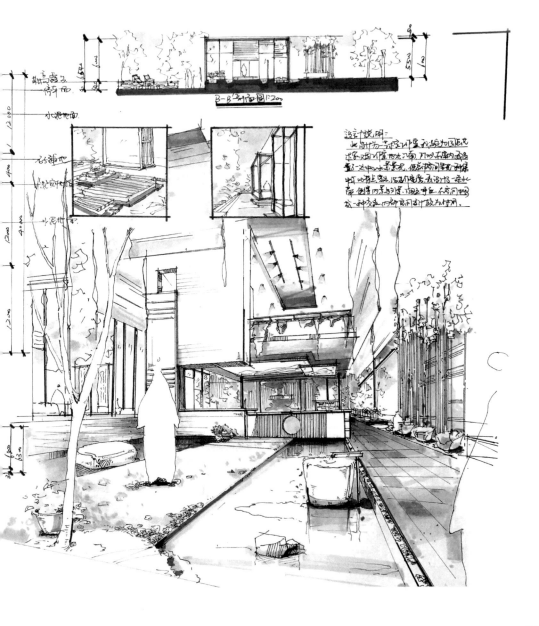

33
題目概括：茶室及其庭院設計

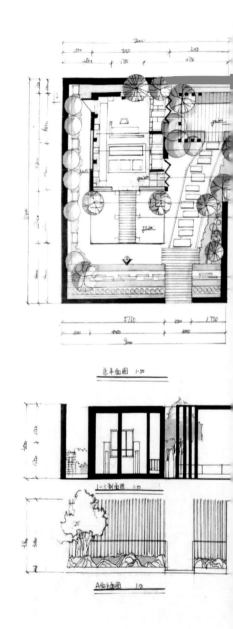

評析：作者在此張圖紙中使用了簡潔的色彩關係，同時畫面設色明度上對比強烈，較好說清了空間的結構關係。圖紙之中的幾個節點圖清爽扼要地表達了空間在細節設計中的味道，較為生動。效果圖中的留白處理較為恰當，如果能夠適度對設施和部分結構的投影關係再有進一步的刻畫，會使空間層次能更好地呈現出來。總體來看，圖紙整體統一完整，畫面沒有拘泥於塗脂抹粉，這一點值得大家分析借鑑。

（繪圖：張曉婉）

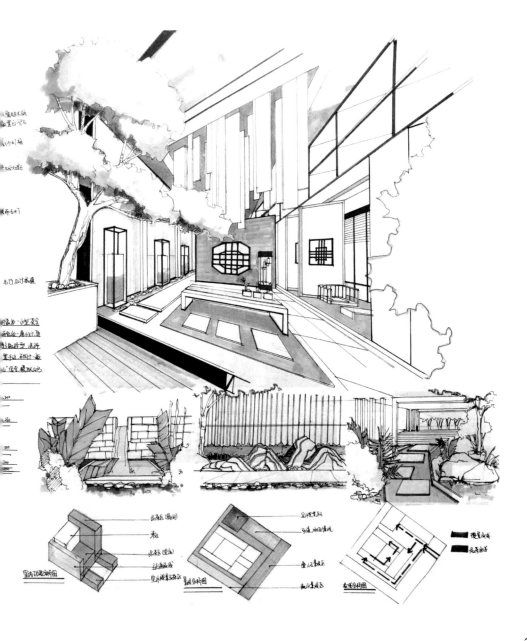

34
題目概括：老庫房改造

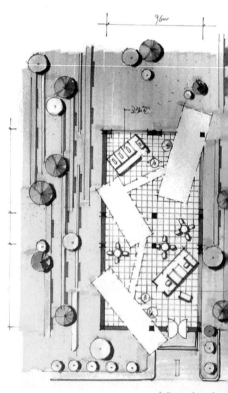

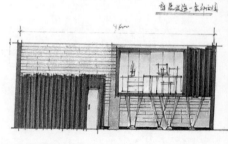

評析：此張主題也是較早期完成的作品，完成於 2011 年 12 月。繪圖者只用不到三個半小時就畫完整張圖紙，這張圖紙也是繪圖者主題訓練逐漸進步的一個見證。從設計方法上繪者將新的空間結構與老的空間結構交織，在穿插對話中探討環境功能進化的可能性。設計邏輯與方法簡潔明了，並在當時給人耳目一新的感受。（繪圖：王逸鵬）

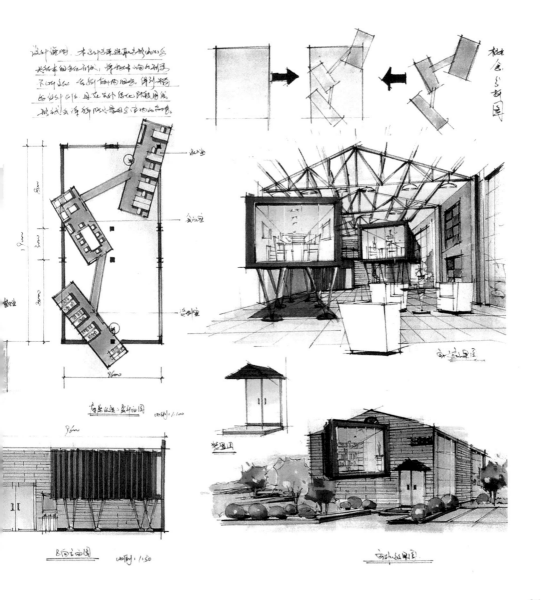

35
題目概括：古建築及周邊環境改造設計

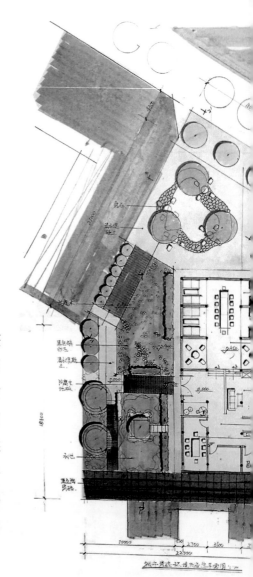

評析：我們可以看到，這張圖紙給人穩重、飽滿且秩序井然的視覺感受。平面圖是整張圖紙中的精彩之處，從中讀者可以看到繪圖者對於空間環境的理解和把控。從空間的規模構造和形態搭配上，可以感受到統一中富於變化的秩序感。室外效果圖採用抬高視點來看環境的處理，也恰到好處。畫面中的設計元素得當有效，不落俗套。這些與繪圖者平日善於透過大量收集和整理資料來不斷學習的能力密切相關。

（繪圖：劉磊）

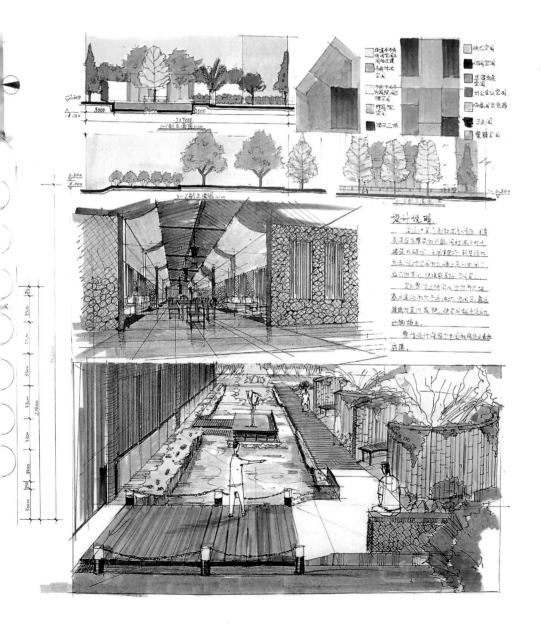

36
題目概括：城市廣場景觀設計

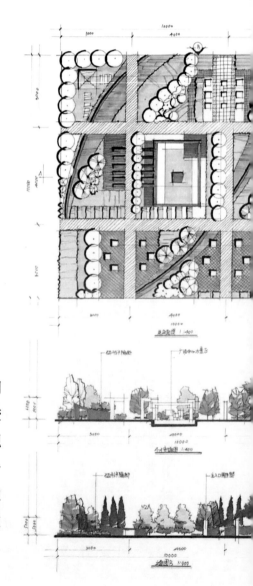

評析：本張主題在三個半到四個小時之間
完成。繪圖者在空間處理上已形成自己較
為熟練的處理方式，對不同材質和不同規
模的空間構造的處理搭配，也已掌握了一
定的方法。圖紙中，效果圖的處理有較強
的視覺縱深感，加之色彩關係的熟練處
理，畫面給人較為完善的空間感受。

（繪圖：王晨陽）

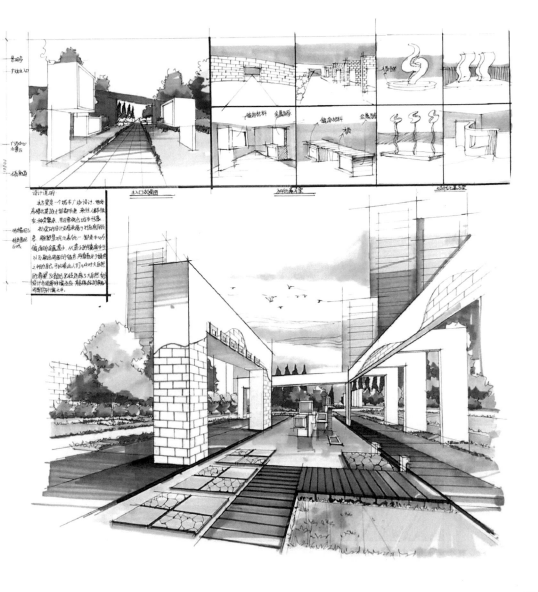

37
題目概括：咖啡館設計

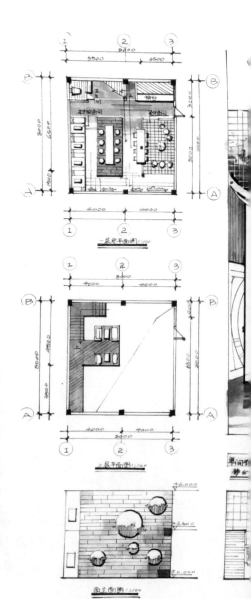

評析：本張圖紙是 4K 圖紙主題。咖啡館設計是比較常見的主題設計主題。本張圖紙中，繪圖者只用三四個色彩關係就營造出了咖啡館的環境氣氛，得益於前期在線稿中已將空間結構層次關係說清楚了。效果圖在整張畫面中比重較大，但較好地造成了穩定平衡畫面的作用，這與效果圖中適度留白有著一定關係。繪圖者對節點圖的組合搭配也點到為止，闡述了對空間部分細節的理解。（繪圖：高宜粵）

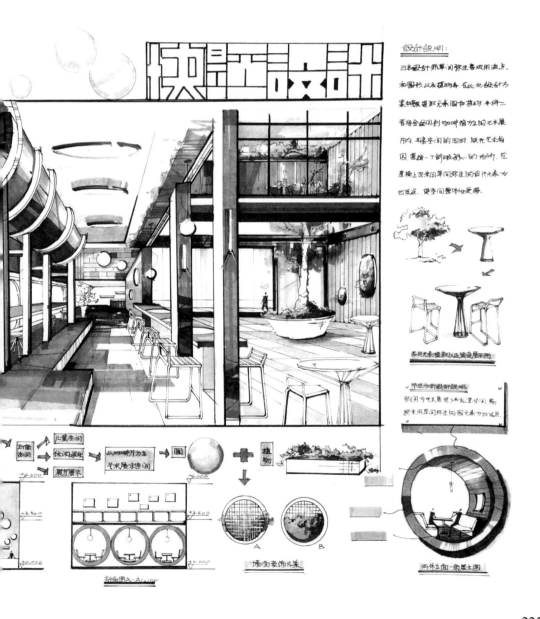

38
題目概括：小型博物館設計

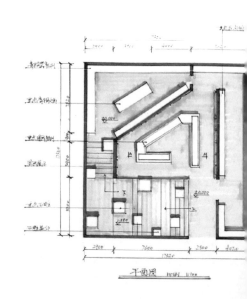

評析：此張主題中可以看到，繪圖者已經開始考慮圖紙的完整度，以及效果圖的空間結構層次與著色之間的關係。繪圖者除了利用單點透視來說明其空間設計，還輔以軸測圖來進一步加強讀者對其設計的理解。如果構圖上右側的分析圖與左側的平面圖和頂棚圖邏輯關係再齊整一些，畫面會更加完善。讀者可以多多分析此張圖紙的有益之處，進一步理解吸收。

（繪圖：梁宇佳）

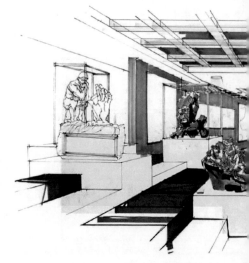

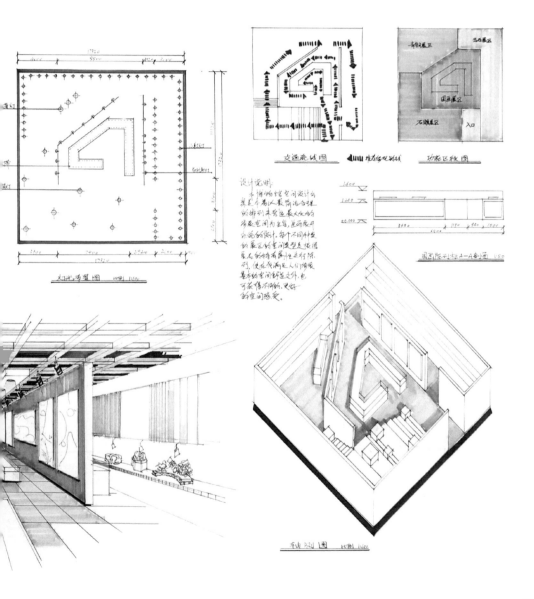

交通流線圖　　功能區域圖

設計說明：

本博物館空間設計以

設計說明的最簡潔合理

的排列來突顯展品的

各展空間為主旨，室內展開

型就的分隔，每個不同種型

的最區的空間造型是根據

展品的特有展出且進行陳

列，使在我滿足人們除保

基本的空間認度之外，也

可茶得不的的、更好

的空間感覺。

國家陳列櫃 A—A 剖面圖

天花佈置圖

鳥瞰圖

39
題目概括：廠房建築改造

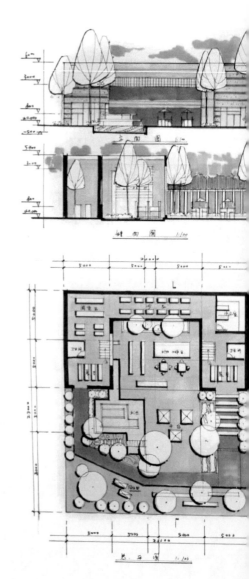

評析：繪圖者採用整體形象鮮明的結構手法對原有空間進行改造，同時又配合以清爽統一又簡潔有序的色彩表達，最終的圖紙給人完整而有力量的感受。大家可以留意設計者在處理植物等配景時的概念表達手法，傳遞了清新且不失效率的空間關係訊息。設計者善於從大處著手處理環境，雖然整體形象統一鮮明，但空間關係中又不失通透的層次體驗，值得讀者借鑑。

（繪圖：潘一帆）

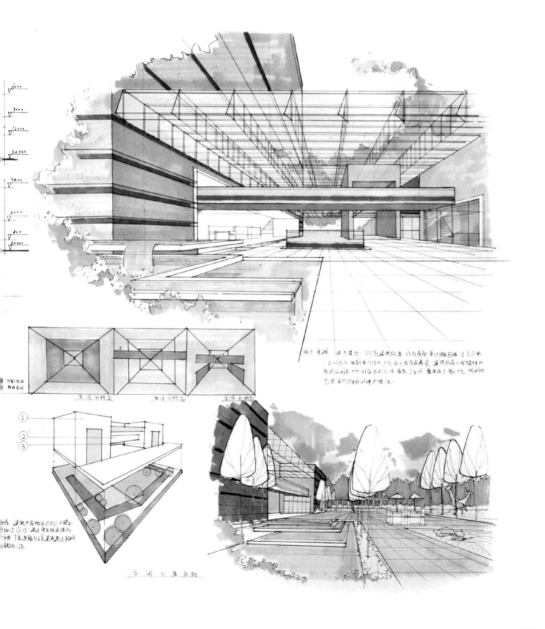

40
題目概括：辦公建築入口設計

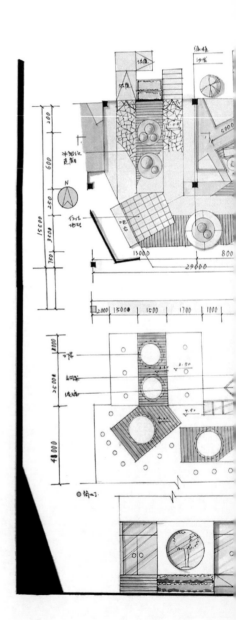

評析：畫面整體排版製圖清晰明確，圖面敞亮。從此張主題的平面圖中，可以看到繪圖者嘗試了充滿視角變化和層次趣味的空間體驗設計。圖紙中透過一張室內透視圖和一張室外空間透視來進一步向讀者展示作者的空間設想。在設計分析中作者還專門繪製了關於入口空間的穿插體塊分析。圖紙中的空間分析圖也有一些趣味性，可以看到繪圖者對空間邊界關係的靈活應用。（繪圖：歐陽書琳）

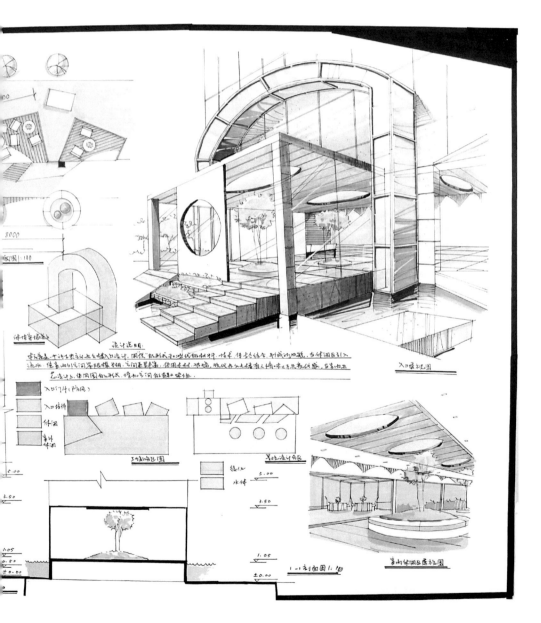

41
題目概括：辦公空間設計

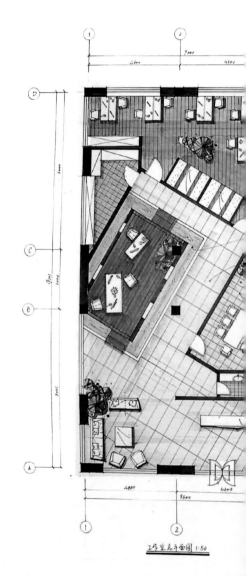

工作室吊頂平面圖 1:50

評析：從平面圖中，可以看到作者對於空間設計的大膽設想。從空間平面處理上看，中心部位傾斜的體塊空間比較奢侈，所形成的一些邊角空間還可進一步考慮其合理的使用方式。但是讀者可以看出作者在設計創意上的諸多亮點。比如中間黃色體塊的形體分割意向，巧妙地實現了空間的通透和遮擋。同時將體塊進行抬升的處理方法，也使得看似笨重的形體給人一種輕盈的體驗感受。加之環繞其所布置的類似枯山水的環繞鋪地，形成一種空間分隔暗示，彷彿中間的體塊如一座小島漂浮在環境中。畫面的設色雖看似簡單幾個，但卻清新明亮，表達到位。（繪圖：王燕）

232

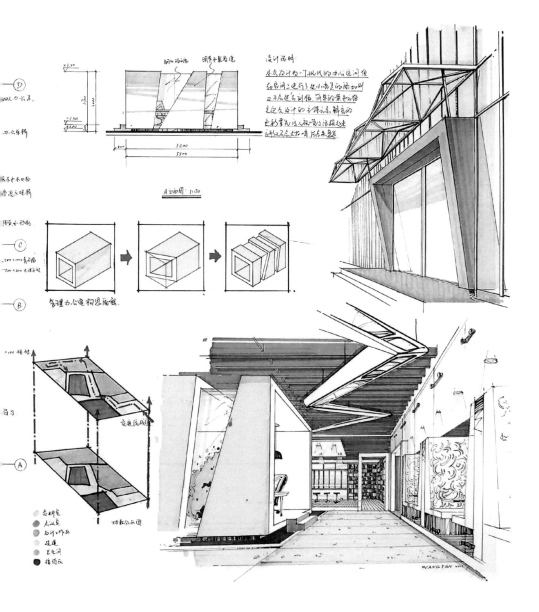

42
題目概括：貨櫃屋公共空間設計

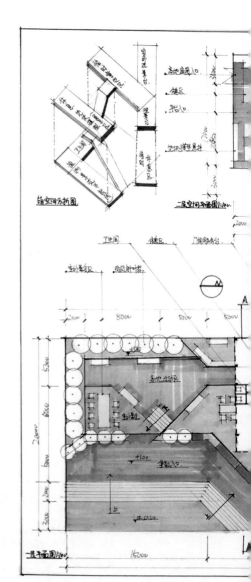

評析：繪圖者在此張圖紙中，可以說是用了四兩撥千斤的力道，較好地表達了其設計意向。從圖紙中，可以看出不同高差的建造結構所巧妙圍合的空間環境凝聚並強化了場所氣氛。而周邊的環境營造，更是使環境氛圍在產生豐富變化的同時，較好地統一在了錯層建築結構的周圍。本案的概念中，無論是建築結構本身還是周邊的環境營造，都離不開高差錯落的設計手法。這無疑延展了有限場地的表面使用面積，也拓展豐富了的空間的使用功能和體驗模式。如果時間允許，可以在這一概念的牽引下繼續深入地探索空間規模及材質表達，以期在環境的使用功能上實現完美的細節體驗。（繪圖：楊躍）

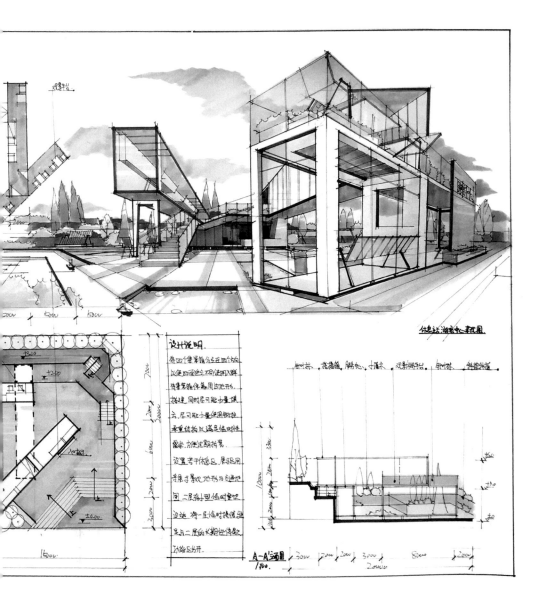

43
題目概括：餐飲空間設計

評析：在此張圖紙中，大家可以看到豐富的空間層次被設計在統一的空間秩序中。乾淨爽快的線條表達與豐富的畫面體驗相得益彰。在此，筆者也需要提醒讀者，在平時的訓練中，不要因為深化豐富畫面而使得畫面讀圖給人混亂不清的感受。這也是一個設計師在處理空間複雜元素時的基本能力。切記杜絕用混亂的線條來造假畫面的豐富性以期遮掩空間設計上的乏味，堅決避免在呈現設計概念的表達時抱有這類矇混過關的心理。從本張圖紙中，可以看到設計師推敲空間內容時的用心。能夠靜下心來鑽研和深化一個方案，逐漸就可以培養出自己的專注定力，而專注是做出好作品的根本。讀圖如讀人心，也請讀者共同品味。最後也要指出，如果圖紙平立剖的文字標注齊全，則更佳。

（繪圖：寧郁瑋）

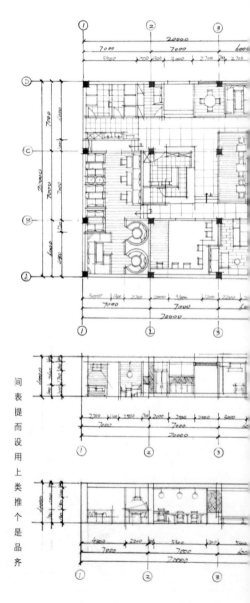

236

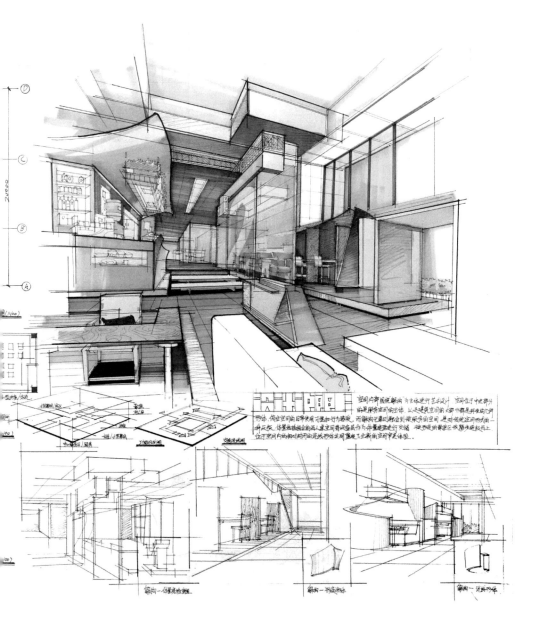

44
題目概括：展覽空間設計

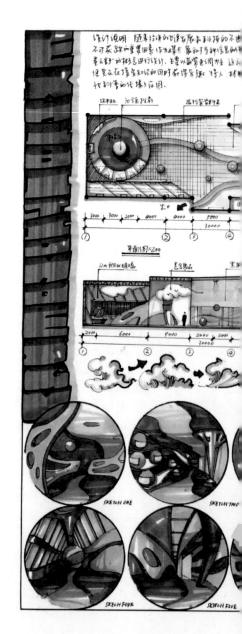

評析：本張圖紙為4K畫板大小。繪圖者透過豐富的想像力對整張畫面中的各個組成環節進行創意表達。圖紙中六個空間意向圖展示出作者對於方案可能性的種種設想。作者最終從六個空間意向中選其一進行深化，從空間節點分析到人機交互分析都有涉獵，目的也是更加立體生動地展示作者對空間設計的創意概念。在作者的環境表達中只以藍色和紫色為主，十分統一地向讀者展示了所要表達的空間意向，手法較為高明。（繪圖：李成惠）

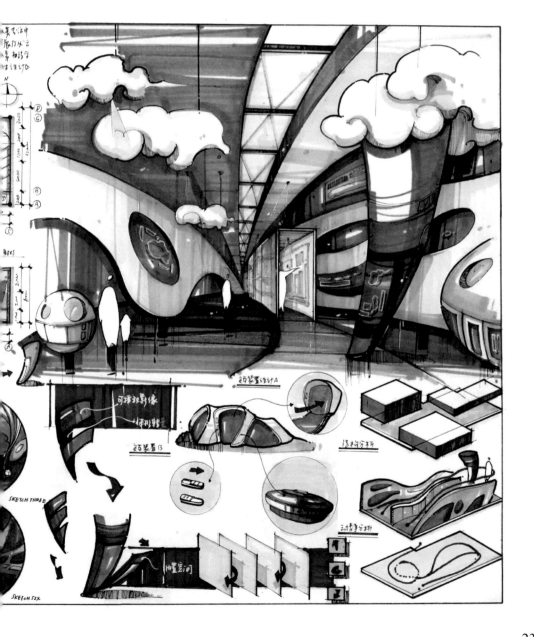

45
題目概括：展覽空間設計

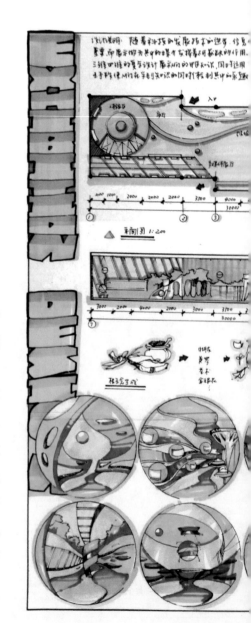

評析：本張圖紙為 4K 畫板大小，展廳的主題是中醫科學館。展覽主題並不是一個具象形態，而是抽象的學科概念。此時，對設計者的意向分析能力就有了較高的要求。作者從中醫藥、五行與人體生命出發，展開豐富的空間聯想和推演，最終在六個空間意向之中選擇其中一個進行深化並呈現在效果圖之中。綠色的選取將中醫藥植物、生命進行暗示概括，加上各種象徵性的科技感十足的形態運用，使畫面的整體意向概念得以較好地表達出來。

（繪圖：李成惠）

240

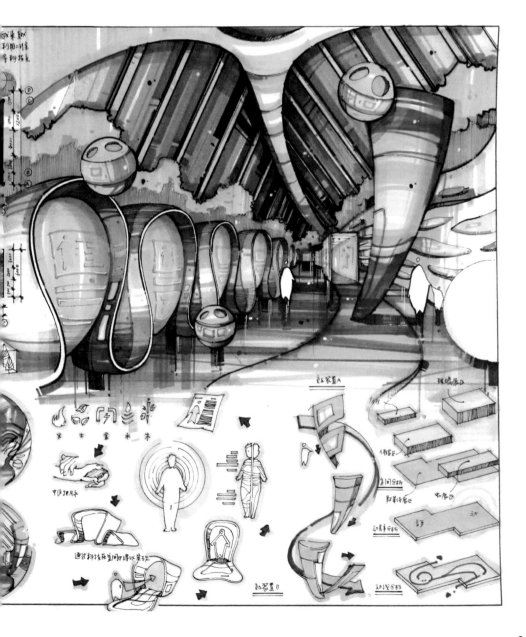

46
題目概括：社區書店設計

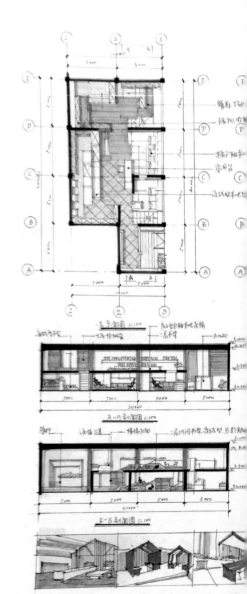

評析：繪圖者對自己的設計定位較為清晰，方法邏輯和具體方法都一目瞭然，這得益於乾淨簡潔的平立剖圖面、到位的創意分析與大方出色的透視圖表達，這些已足以將設計方法闡釋清楚。讀者去觀察畫面中的平立剖，也可以看到繪圖者在處理空間關係時的用心。剖立面圖上，如果在室內層高的控制上再精到一點就更好了。

（繪圖：周慧子）

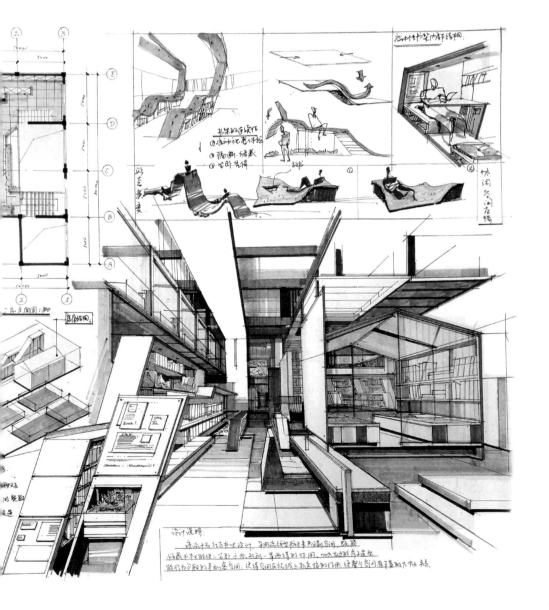

47
題目概括：會員活動中心設計

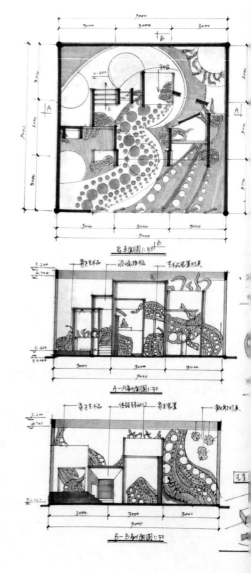

評析：本張主題的主題提示是「融合寄生」，並提到了草間彌生的作品理念，繪圖者在此基礎上展開聯想，將不同的元素融合在一起，用於空間裝飾的處理之中，從平立剖中也可以看出一些有趣的設計出發點。（繪圖：周慧子）

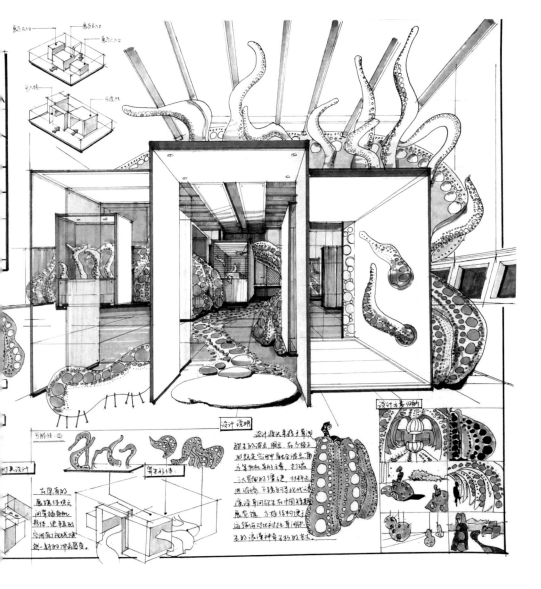

48
題目概括：商業街景觀設計

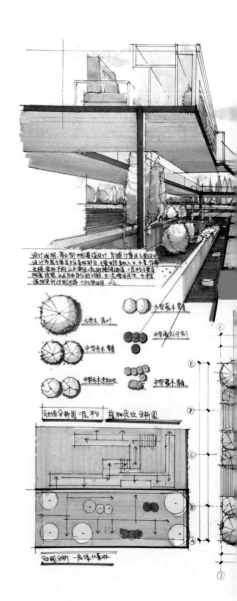

評析：本張主題圖紙中，繪圖者試圖挖掘
商業街景觀空間的豐富性與趣味性。無論
是灰空間還是空中迴廊的設計，都多少可
以看到作者試圖促進人們以不同方式更加
全面地參與環境互動的努力。植物的搭配
處理在商業街空間中除了可以輔助引導並
豐富人們的視線，還可以造成綠化環境、
愉悅遊客身心的功能。從效果圖中，能夠
看到作者在環境中引入綠植的用心。如果
在二次深化方案時，專賣店的室內功能設
計與室外環境的關係探討上再有所挖掘分
析，則方案整體或許會有更不錯的空間關
係處理。（繪圖：朱琳）

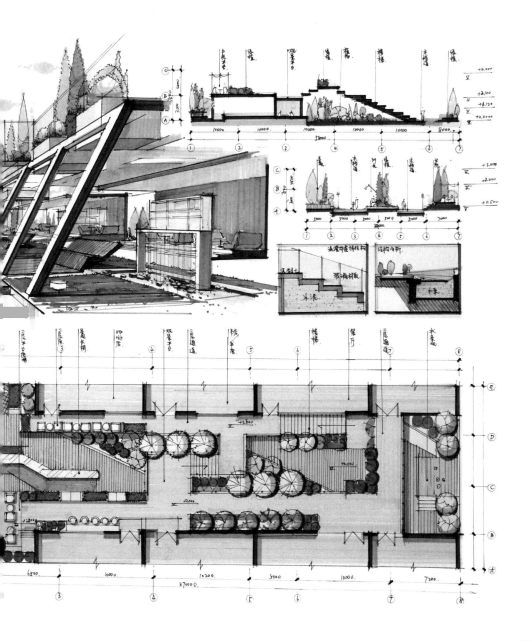

49
題目概括：展覽空間設計

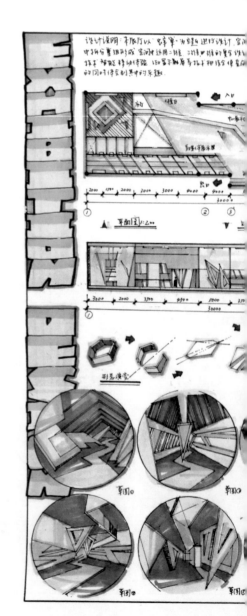

評析：在此套展覽空間設計方案中，可以感受到比較分明的環境稜角。作者將蜂巢的基本元素進行解構，得出可以運用的各種幾何元素，同時也將大黃蜂的色彩融入環境設計中去，得到了不錯的效果。從這一張圖中，已經可以看到繪圖者具有了比較成熟的繪畫表達手法。無論是空間意向分析，還是節點的分析刻畫，都可以發現在扎實的基本功之上的一份用心。

（繪圖：李成惠）

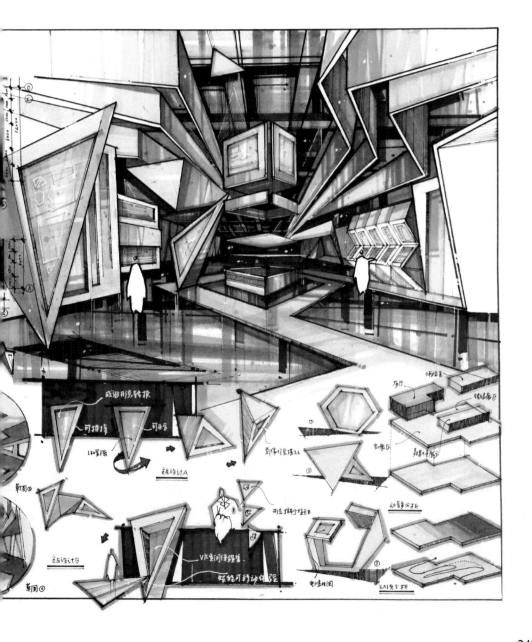

50
題目概括：茶室及其庭院設計

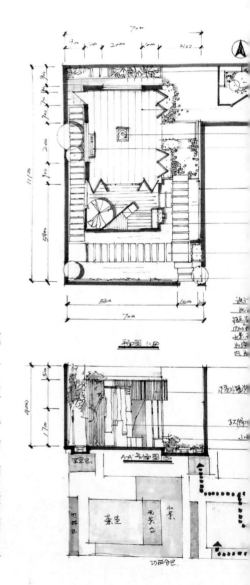

評析：繪圖者在設計自己心目中的茶室庭院時，融入了對水的理解，猶如創造出一個水庭院一般而使環境更加詩意清新。在此要留意，作者在處理空間時，在大小比例的拿捏上較為嚴謹，對於結構和設施的搭配應用也給人輕盈剔透、恰到好處的印象。與此同時，由於作者對自己設計的環境結構的有效掌握，效果圖在著色上達到了四兩撥千斤的效果，這一點值得大家思考借鑑。（繪圖：孫瑋琳）

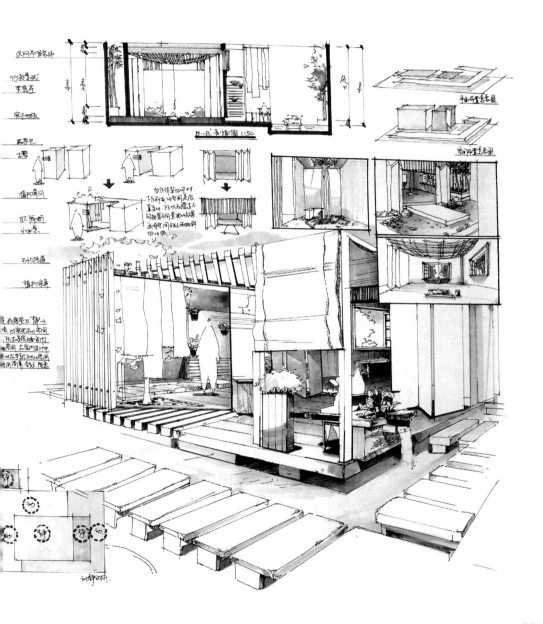

51
題目概括：藝術沙龍空間設計

評析：在此張圖紙之中，繪圖者採用了較為通透的空間處理手法。色彩關係上也比較簡潔清雅。同時，作者在重要的結構層次上進行了有所選擇的強調，使得畫面在表達語言上比較肯定和清晰，便於讀者來理解設計師的意圖。讀者也可以留意繪圖者在圖紙構圖時的整體性掌握，包括對剖立面圖的串聯表達，以及與透視意向圖相連接的巧妙組合方式。中間一組對坐家具的尺寸或許可以適度調高，會在比例上展現出最佳的透視搭配。不過對於快速設計意向的傳達來說，整個圖紙已經實現了較為完整充分的表達。同時，圖紙中也不缺乏創意的表達方式，加之設計元素上可圈可點之處，值得讀者學習借鑑。

（繪圖：張丹莉）

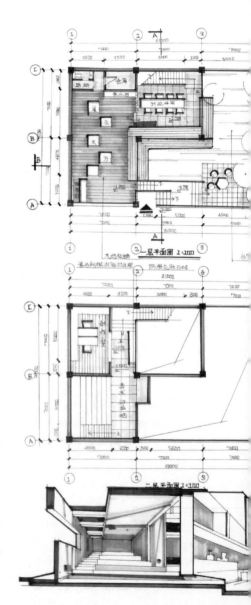

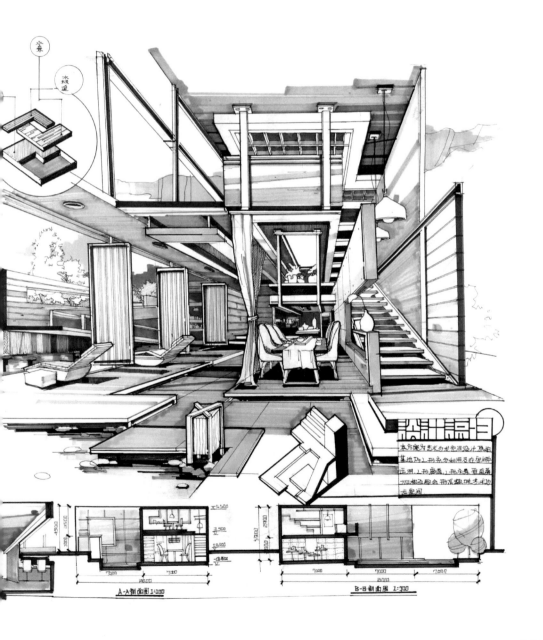

52
題目概括：民宿環境設計

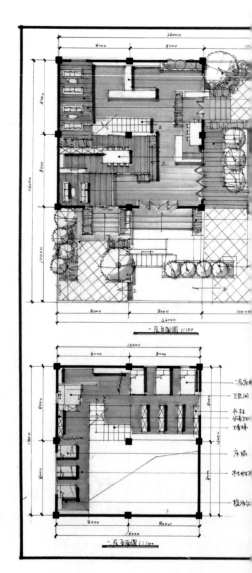

評析：繪圖者在此張優秀圖紙的設計表達中，以較快的速度為我們展示了大量的訊息。從效果圖的表達中，我們也可以看到環境使用的豐富選擇。如果平立剖圖面在刻畫推敲的過程中，能夠標記出與效果圖呼應和相互說明的透視圖觀測點，則會為整張圖紙帶來更加清晰明確的解說效果。不過在四小時的快速設計表達中，難免出現圖紙不能完全對上的情況。所以這時候，先要看在空間整體設計的理念和大的功能結構上是否協調、達意和通順。在滿足這一點的基礎上，所進行的細節上不同的調整會更加合理。（繪圖：周慧子）

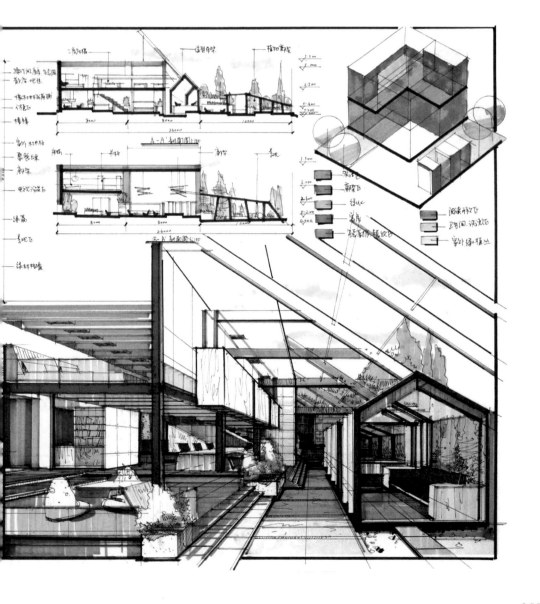

53
題目概括：老庫房改造

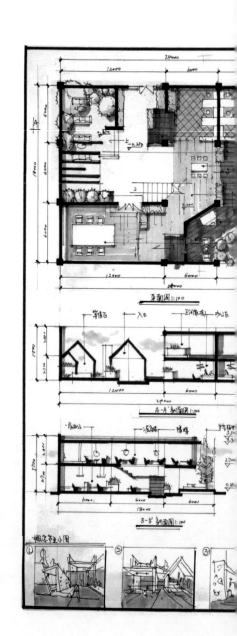

評析：細心的讀者不難發現，這張圖紙與上一張圖紙較為相似但又不同。這也是繪圖者的聰慧之處，能夠對自己熟悉的空間透視結構進行改造並靈活運用。對比圖紙52與圖紙53的兩張效果圖時一目瞭然，看似相同的空間結構，在環境細節及其功能使用上已經做了不同的處理。這樣的訓練方式，對善於觀察對比的人來說，可以對空間的理解有更深入清晰的掌握。

（繪圖：周慧子）

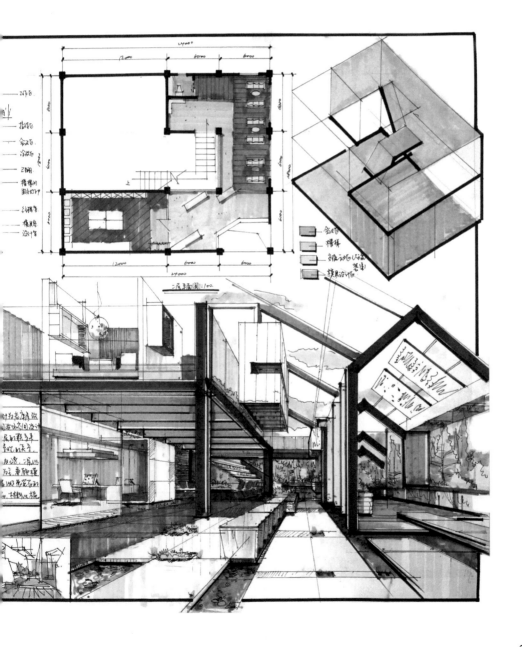

54
題目概括：專賣店設計

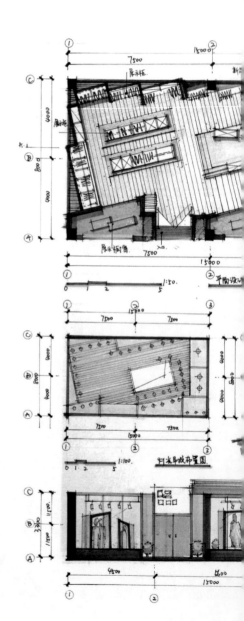

評析：在這張 A1 圖紙中，空間結構設計清晰，畫面構圖大方且表達完整。尤其是右上角的空間結構功能分析，用立體三維拆分的形式十分有趣地將設計的理念闡釋出來。有些時候，商業店面的設計並不是煩瑣裝飾細節的堆砌，過多的瑣碎細節很多時候反而會成為一種干擾，分散客人對於商品本身的關注。所以，需要設計師首先具備可以精到地處理空間結構與功能關係的能力。（繪圖：朱琳）

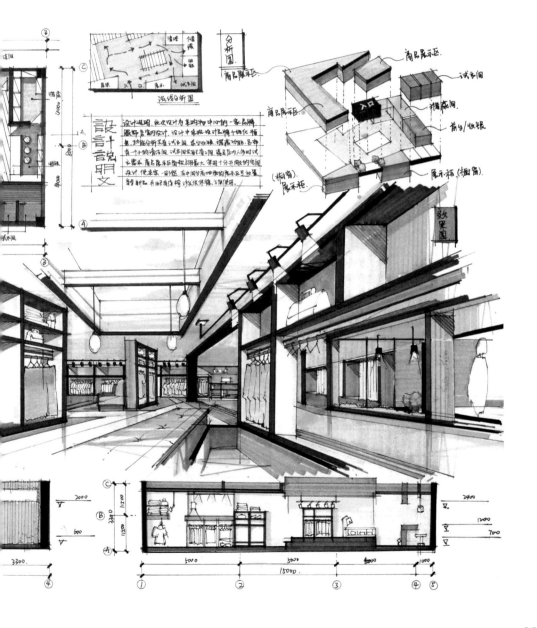

55
題目概括：辦公空間設計

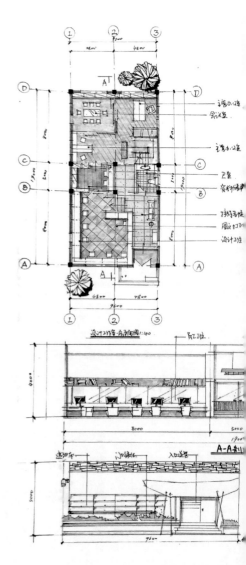

評析：這是繪圖者較為早期的一件作品。之所以將這張作品放在靠後的位置來與大家探討，是為了提醒大家，設計的初衷是解決問題。在這樣的原則之上，點到為止的著色與表達深度是大家在訓練時要掌握的先決條件。對於本張圖紙，無論從平立剖到效果圖，以及分析圖與節點圖的刻畫，都已經巧妙完善地將整體設計意圖說明清楚，不失為一張上乘佳作。

（繪圖：周慧子）

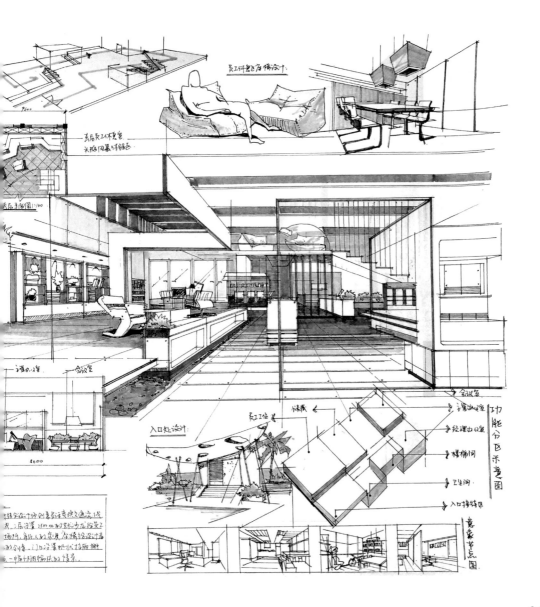

56
題目概括：咖啡廳設計

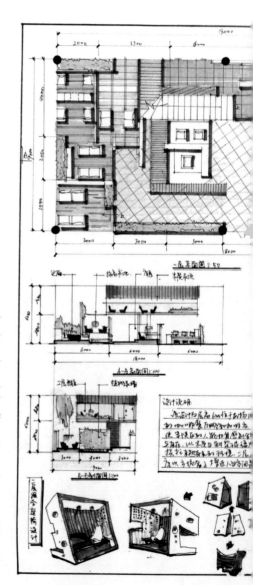

評析：這是設計者較近期的設計，在設色上也更敢於大膽嘗試。有些時候，適度的材質對比搭配運用，會為整個空間帶來質感豐富的使用體驗。如果進一步來看，使材質的搭配使用能夠與不同空間功能相結合，則會進一步為營造獨特的環境體驗增加機會。但同時也需要注意，不同材質之間的協調關係也是設計者要著重考慮的。木材、石材、布藝等不同材質在人的先天與後天的感受中所呈現出的不同特點，也值得讀者進一步去挖掘。（繪圖：周慧子）

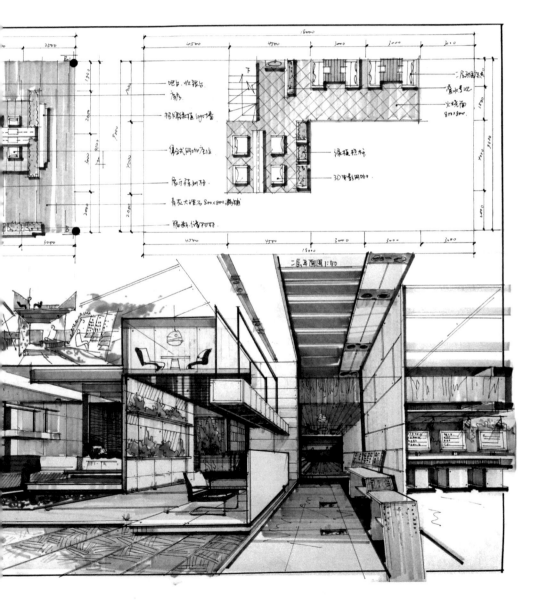

57
題目概括：服裝專賣店設計

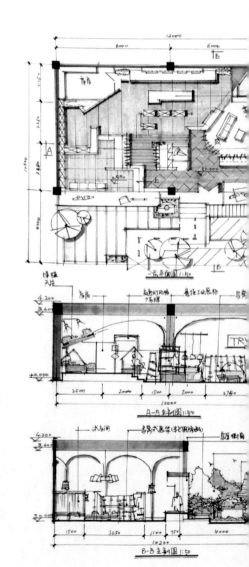

評析：再次將一張繪圖者早期訓練圖紙安排在這裡，以便讀者比較分析。在此張圖紙中，設色清雅，但是內容上給人十分豐富細膩的感受。其實，一張好的圖紙並不是顏色有多深多滿，畫面就有多深入。在這方面有不少讀者存在著迷思。一張好的快速設計表達圖紙，有時可以令人感受到繪圖者思考時的狀態，這種快速設計思維的狀態能夠呈現在圖紙上顯得尤為珍貴。看著密密麻麻但又穿插有序的一系列圖面，讀圖過程多了些許趣味。

（繪圖：周慧子）

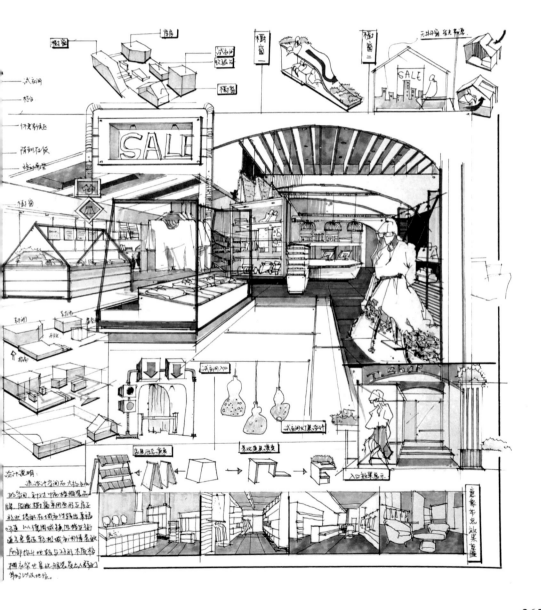

58
題目概括：四合院改造設計

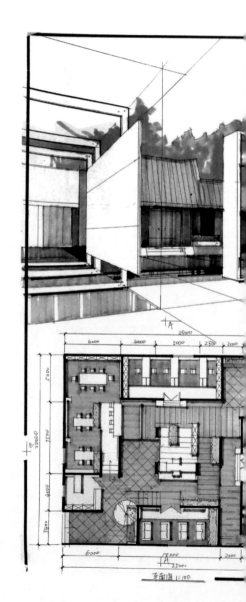

評析：此張圖紙的一個特色是構圖的安排上，效果圖橫亙在整張圖紙上方，使畫面的張力被強化。繪圖者透過簡明的空間分析圖來表達出其對於四合院中心庭院的改造利用設想。由四周建築所圍合而形成的院落空間，使居民的環境體驗從院落內外到建築內外產生豐富的延伸與變換。在這種延伸與變換中，人與家庭、社會乃至自然之間產生各種連接，而這種連接往往透過更為親近人的空間規畫和材料使用讓人充滿認同感。在這樣的院落空間中，如果以某種限定的設計形態去探索可能的人居模式是一件充滿趣味甚至挑戰的事情。

（繪圖：周慧子）

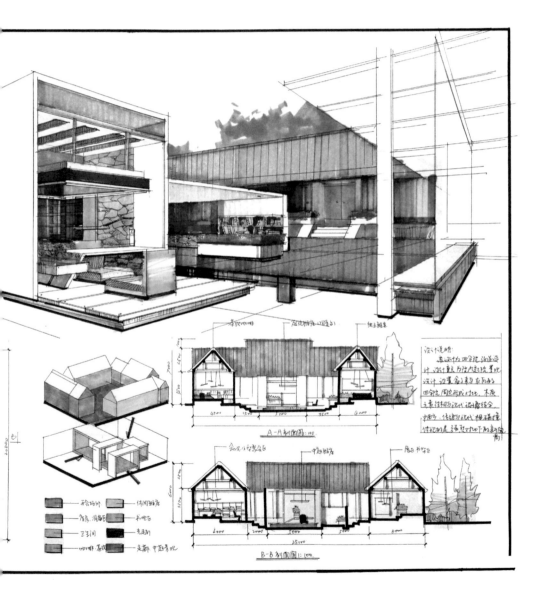

59
題目概括：咖啡廳設計

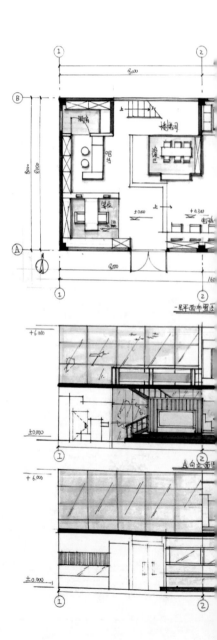

評析：本套咖啡廳的設計方案中，繪圖者將空間的結構組成清晰地呈現出來，對室內的各種比例關係也較為認真地進行了推敲。在咖啡廳的設計中，有時可以結合環境的動靜關係來合理地安排使用者的落座關係。比如在本方案中，對外的櫥窗區域的吧檯設計，一方面可以為顧客提供充分的觀察視角來欣賞室外的景緻，同時也可以節省空間並豐富邊角空間的使用方式。整套圖紙給人較強的建築設計美感。

（繪圖：王浩）

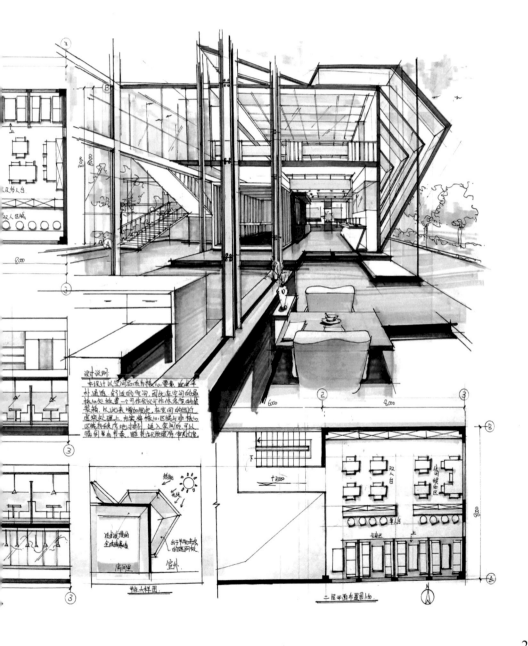

60
題目概括：美術館內庭院設計

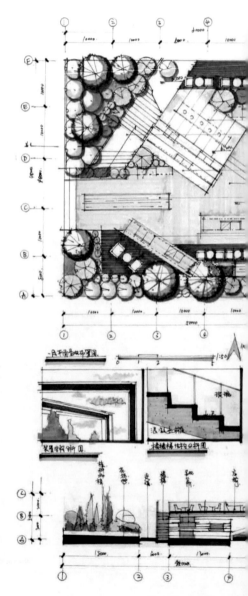

評析：在此張主題圖紙中，繪圖者在環境中設計了豐富的「取景框」，同時兼具一定的遮陽效果。在大規模建築所圍合出的內庭院空間中，要充分結合建築本身的功能定位，如果能造成輔助和加強建築功能的作用則會實現較好的環境效益。對於博物館內庭院來說，室外活動場地有時候顯得十分珍貴。除了可以舉辦展覽開幕式、臨時互動裝置展覽和聚會休閒活動之外，庭院內部與博物館建築內部之間的空間和視線的轉換也成為設計時值得考慮推敲的概念點。（繪圖：朱琳）

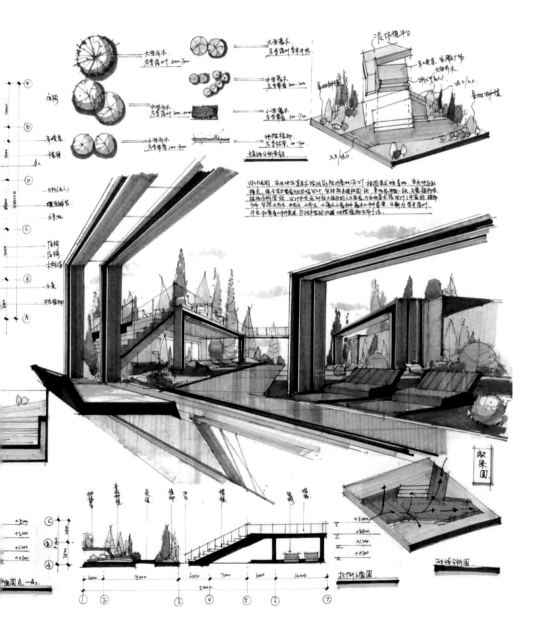

61
題目概括：生態園餐廳設計

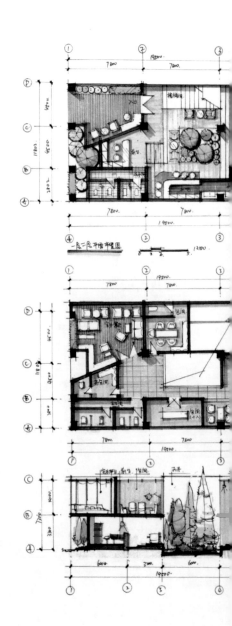

評析：生態園餐廳的設計，根據項目占地面積來考慮合理的綠植組織是設計中的一個亮點。而本方案的繪圖者也正是結合了這個出發點，採用玻璃盒子的形式實現將光與自然融入餐廳內部的設想。天光透過植物進入到室內，如果能夠在技術細節層面做到極致，對於顧客的體驗來說將是一種積極的正面影響。繪圖者將空間分析與植物配置圖巧妙地穿插在效果圖旁邊，也使畫面十分豐富飽滿，完善的資訊量可以更好地服務讀者讀圖。（繪圖：朱琳）

272

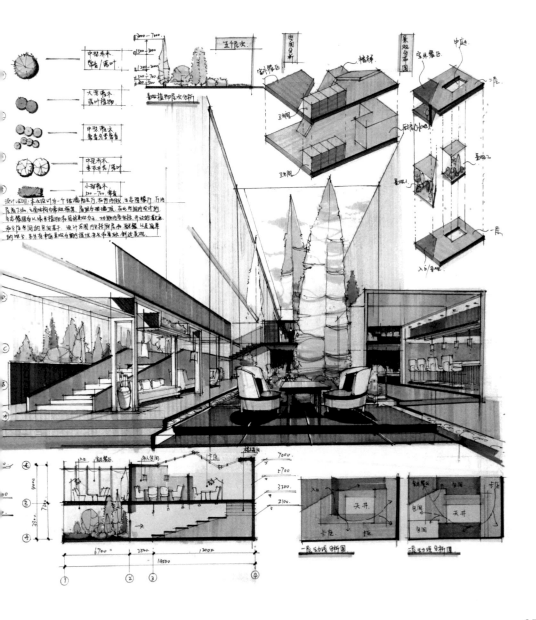

62
題目概括：咖啡書店

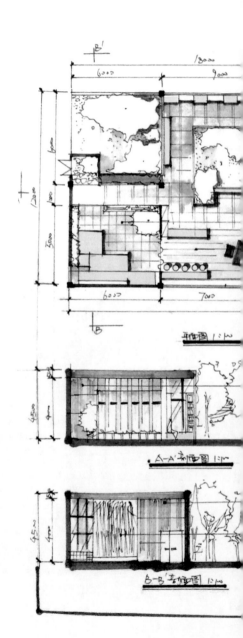

評析：本張主題為三小時完成的 4K 畫板
大小圖紙。繪圖者在此張咖啡書店的設計
中，描繪了一個浪漫有趣的場景關係。對
於一張有味道的手繪圖紙來說，故事感與
趣味性自然可以看作是其中一種因素。可
以看到，繪圖者將綠植引入室內，透過不
同的整合方式，來創造人與自然親密接觸
的環境體驗。而天光的設計融入，又為這
種環境體驗增添了更多的自然光。自然光
照在室內設計中，當有效地將其不利因素
封鎖之後，可以帶來意想不到的效果。

（繪圖：孫瑋琳）

63
題目概括：校園景觀設計

評析：從此張圖紙中，可以看到繪圖者提
供了三種不同的平面設計。在效果圖中也
可以看出，不同材質的搭配使用在層次豐
富的環境中有著較為積極的作用。平面圖
A 應該是效果圖所要著重表現的方案，如
果對應關係上再一致些會更有利於讀者讀
圖。總的來看，畫面的色彩關係、整體構
圖和部分細節處理都較好地表達了繪圖者
的設計意圖。效果圖所表現出的空間設計
意向也展現出了「漫步學園」的氛圍，符
合校園景觀文化的特徵要求。以上這些也
值得讀者進一步思考借鑑。

（繪圖：梅永強）

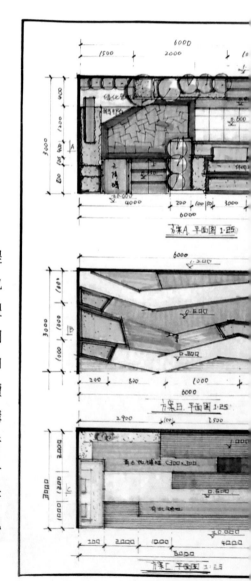

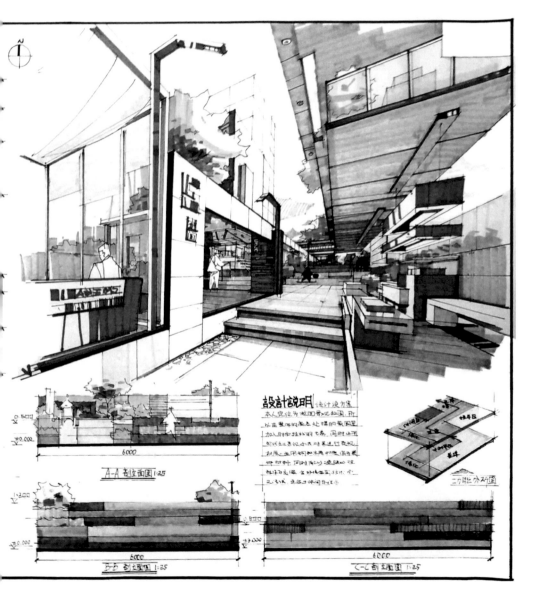

64
題目概括：茶室設計

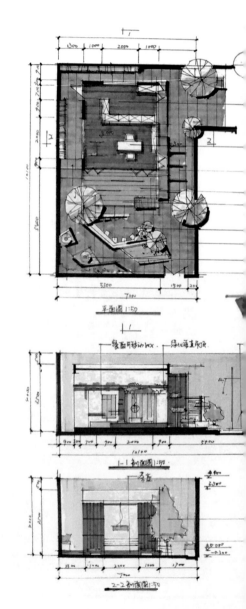

評析：這是第本章中繪圖者的第二個茶室方案。也可見繪圖者對於茶室設計中通透的空間關係有著自己的多元理解和獨特堅持。但是兩個方案卻是完全不同的空間結構處理方式，給人不同的感受。繪圖者用「切片」的概念來將環境中的不同功能分割組織，最終整合進設計方案之中。整張圖紙具有較為清晰的畫面關係，效果圖的呈現方式也較為大方。如果平面圖與效果圖的關係呼應再緊密一點，則會更好地表達出繪圖者的意圖。讀者也應該從圖紙的著色中，去借鑑畫面處理的一些竅門，來理解空間結構線稿的重要性。

（繪圖：周慧子）

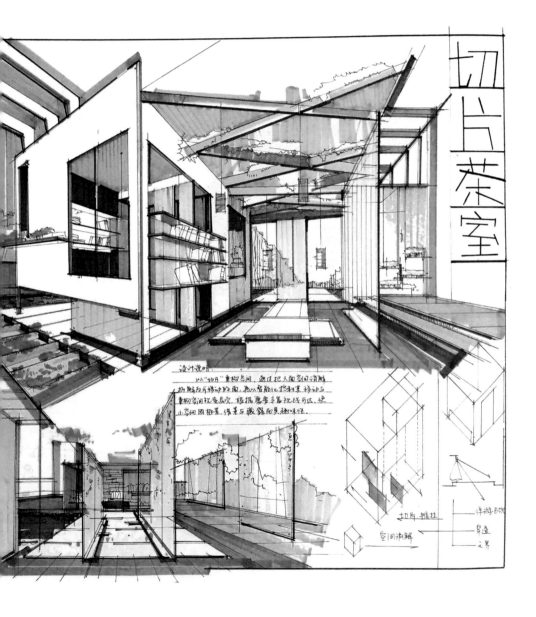

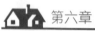
65
題目概括：商場內部空間設計

評析：商業休閒空間的快速設計表達，需
要著重考慮人流動線在各個子功能空間的
組織關係。繪圖者僅用簡單幾個色彩就把
使用氛圍表達了出來，設計元素的應用也
不落俗套。讀者可以觀察整張圖紙的構圖
比例與圖紙組成。同時也要注意繪圖者並
沒有一味地用各種顏色塗滿整個圖紙，但
仍給人訊息豐富飽滿的讀圖感受。對於圖
紙的快速設計表達，清晰的訊息呈現很多
時候都是壓倒一切的重要指標。尤其是當
圖紙最終要服務於設計實踐活動時更是如
此。希望這些圖紙能夠幫助讀者進一步領
會快速設計表達的方法和規律。

（繪圖：李陽）

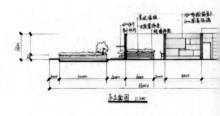

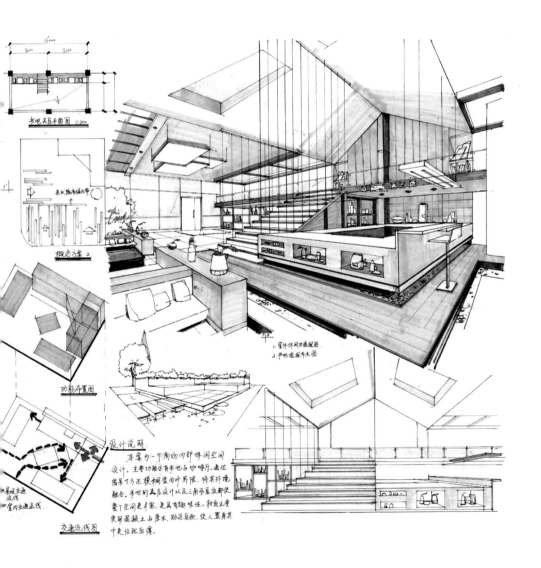

书吧夹层平面图 1:200

概念方案 2

功能布置图

景观交通流线
室内交通流线

交通流线图

1. 室外休闲吧台视图
2. 书吧远视平面图

设计说明

本案为一个商功内部休闲空间设计。主要功能区有书吧与咖啡厅。通过借景于方法，模糊室内外界限，将其环境融合。书吧的夹层设计从反三角书屋顶使得整个空间更丰富，更具有趣味性。材料主要使用混凝土与原木。贴近自然，使人置身其中更加放自得。

後記

在本書的末尾，要感謝圖書編寫時給予過幫助的朋友們。能夠讓這本書最大化地實現作者寫作的初衷，幫助更多讀者來跨越以往專業認知上的一些障礙。這樣一本書，是建立在過往經驗和成果的累積之上的。透過它若能夠讓更多人站在前人經驗得失的基礎上來理解未來該做的事情，對於相關的教與學來說便是幸運的。

圖書編寫時同行們的積極參與，促進了本書寫作完成的工作進度，在此也一併表示感謝。看著曾經的學生陸續成為相關領域的佼佼者也是一件幸福的事情。在這個過程中，大家在殘酷卻公平的競爭中脫穎而出，都付出了辛勤努力。

在此，也感謝書籍平面設計師。經他們所挑選的筆者在歐洲的攝影作品也放到了各個章節的開頭。這些在歐洲的環境攝影，記錄了那些穿越歷史的空間環境在當下的一個側面。從光影的交疊中，我們品評著前人生活過的場所。當下，許多設計師也都在思考今天的設計該如何去做，而檢驗這一切的評價話語卻可以存在於未來生活之中。那些從過去一路被保留下來的空間環境，在影響我們的同時，也會繼續走向未來，述說著過去和現在的故事。試想，這本書又何嘗不是一次述說，在將以往和現有資料收集、整理並呈現的基礎上，期望著助未來者一臂之力，無論是因批判而選擇改變，還是因肯定而繼承發展……

向書中所有範例作品的繪圖者致以感謝。願我們能夠懷著專業理想，攀登知識的山峰，於高處歷練智慧的目光，如古人「仰天俯地」一般去理解和善待我們的環境。

最後，感謝每一位讀者，也祝願朋友們在閱讀中不斷收穫、進取。

設計思維手繪技法：

分析圖紙 × 線稿臨摹 × 上色參考 × 優秀範例 × 你一定要懂的空間設計思維

編　　著：顧琰，王晨陽

發 行 人：黃振庭

出 版 者：崧燁文化事業有限公司

發 行 者：崧燁文化事業有限公司

E - m a i l：sonbookservice@gmail.com

粉 絲 頁：https://www.facebook.com/
　　　　　sonbookss/

網　　址：https://sonbook.net/

地　　址：台北市中正區重慶南路一段六十一號八
　　　　　樓 815 室

Rm. 815, 8F., No.61, Sec. 1, Chongqing S. Rd.,
Zhongzheng Dist., Taipei City 100, Taiwan

電　　話：(02)2370-3310

傳　　真：(02) 2388-1990

印　　刷：京峯彩色印刷有限公司（京峰數位）

律師顧問：廣華律師事務所 張珮琦律師

國家圖書館出版品預行編目資料

設計思維手繪技法：分析圖紙 X 線
稿臨摹 X 上色參考 X 優秀範例 X
你一定要懂的空間設計思維 / 顧琰,
王晨陽編著 . -- 第一版 . -- 臺北市 :
崧燁文化事業有限公司 , 2022.05
　面 ;　公分
POD 版
ISBN 978-626-332-356-8(平裝)
1.CST: 空間設計 2.CST: 環境規劃
960　　　111006510

電子書購買

臉書

┌ **版權聲明** ────────────

原著書名《设计思维手绘快速表达：环境设计绘图方
法与其思路探索教程》。本作品中文繁體字版由清華
大學出版社有限公司授權台灣崧博出版事業有限公司
出版發行。

未經書面許可，不得複製、發行。

定　　價：750 元

發行日期：2022 年 05 月第一版

◎本書以 POD 印製